動物畫的訣竅

動物繪畫面臨的問題與對策

特魯迪・弗蘭德 著　◆　高紅 譯　◆　賴建華、林志瑜 校審

U0086434

DRAWING and PAINTING ANIMALS PROBIEMS and SOLUTIONS

新一代圖書有限公司

國家圖書館出版品預行編目資料

動物畫的訣竅：動物繪畫面臨的問題與對策 / 特魯迪.弗
　蘭德(Frudy Friend)著；高紅譯. -- 初版. -- 新北市：新
　一代圖書, 2016.10
　　　面；　公分
　譯自：Drawing and painting animals probiems and
solutions
　ISBN 978-986-6142-73-4(平裝)

1.動物畫 2.繪畫技法

944.7　　　　　　　　　　　　　　105016340

動物畫的訣竅
DRAWING and PAINTING ANIMALS PROBIEMS and SOLUTIONS

作　　　者：特魯迪· 弗蘭德（Frudy Friend）

譯　　　者：高紅

校　　　審：賴建華、林志瑜

發 行 人：顏士傑

編輯顧問：林行健

資深顧問：陳寬祐

資深顧問：朱炳樹

出 版 者：新一代圖書有限公司

　　　　　　新北市中和區中正路908號B1

　　　　　　電話：(02)2226-3121

　　　　　　傳真：(02)2226-3123

經 銷 商：北星文化事業有限公司

　　　　　　新北市永和區中正路456號B1

　　　　　　電話：(02)2922-9000

　　　　　　傳真：(02)2922-9041

印　　　刷：五洲彩色製版印刷股份有限公司

郵政劃撥：50078231新一代圖書有限公司

定價：360元

前言

本書將幫助你：
喜愛自己的藝術作品，
讓自己的藝術作品栩栩如生，
並以藝術家的視野從色彩、
質感、線條和形狀觀察世界。

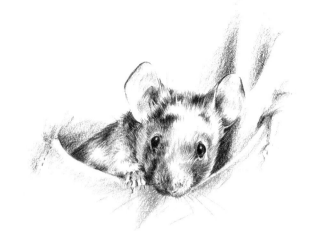

對動物的喜愛會激發很多藝術家將動物作為自己繪畫中的表現對象，不論是在素描還是在著色作品中，即便他們並不專門從事動物的肖像畫創作。

對於一些動物畫的初學者來說，他們一方面渴望描繪動物世界，同時又由於對這個世界缺乏瞭解，而害怕不能如實地將動物形象表現出來。不論是繪製一幅田園風景畫中的牛和羊，還是在肖像畫中刻畫一隻作為寵物的貓或狗，他們常常會因為擔心將整幅畫搞糟而阻礙了創作的進程，或者由於根本就不知道肖像畫該如何開始，乾脆就放棄了對這個新領域的探索。

克服難題

然而，如果有了認知和瞭解，恐懼就會退卻，信心就能取而代之，而且，訓練帶來自由，這是一條真理。透過進行基本的訓練，學會仔細觀察，對準確的表現方法進行反覆練習，你就有能力將動物形象描繪出來，並且在使用任何工具時做到游刃有餘。

觀察與準確性

為了達到上述目的，我將在這本書的前言和各個主題部分反覆強調仔細觀察的重要性；同時，在相關的主題章節中，我還安排了很多有關描繪動物的準確性的練習。在給動物畫像的過程中，我們一旦找到準確的比例關係，使用鉛筆、鋼筆或毛筆繪製出定向的線條，就能夠將所畫主體的立體形狀呈現出來。

藝術家們可以透過寫生、攝影或者憑記憶（想象）進行創作，但是明智的做法是先對寫生和攝影進行實踐，建立起"記憶庫"以備將來參考之用，然後再進行想像創作，否則的話，你會因為缺乏認知而失望。

藝術家的眼光

學會使用藝術家的眼光進行觀察將讓你逐漸明白一個事實，那就是繪製動物的肖像畫與任何其他題材的繪畫在大體步驟上都是相同的：找出形狀（正、負圖形），設置輔助線，借助於輔助線給畫中的各個組成部分進行準確定位，這樣就建立起了結構線，在結構線上築起圖像，隨之而來的對動物的感覺就形成了，就是在第一時間讓藝術家們產生想要表現它們的那種衝動的感覺，於是，動物們就從藝術家那支帶著個人風格的畫筆之下走到畫紙上來。

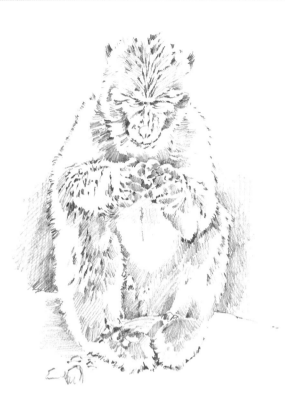

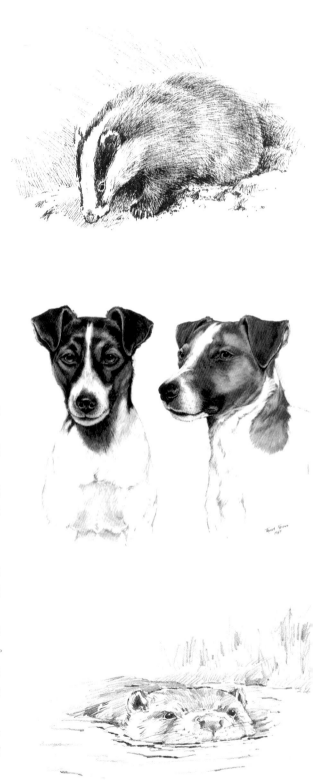

選擇繪畫工具和材料

在考慮如何表現動物這個主題時，我們常常是根據
對某種特殊動物所具有的感覺來決定使用哪一種工具，
比如，柔軟、蓬鬆的絨毛會提示我們使用粉彩；光滑閃
亮的毛皮會產生強烈的高光，讓我們傾向於使用水彩；
褶皺皮膚的純色區域可以使用壓克力來表現，因為這種
材料能夠突出皮膚肌理的細節；而描繪處在沙漠背景之
下的畜牧群則可能適合使用不透明水彩。

如果想在細緻的繪畫作品中刻畫出小型哺乳動物，
可以使用彩色鉛筆、水性色鉛筆，或者使用有色墨水進
行素描的繪製。此外，在繪製任何動物主題的時候，預
先使用單色畫打稿或者進行寫生速寫都是有益的做法。
具體操作時所選擇的工具範圍也很廣，包括鉛筆、炭精
筆和炭筆、粉彩筆和粉彩條，以及水溶性彩色石墨鉛筆。
使用可溶性石墨工具能夠非常有效地表現出動物的黑色
絨毛，這種畫材既可以單獨使用，也能與水彩顏料混合
在一起，描繪出高光中的細微色調。

混合使用繪畫工具的方式有很多種，我在本書的各
個主題中都作了選擇性介紹，其中有的非常簡單，比如
使用鉛筆來加強水彩顏料的效果。

Contents 目錄

繪畫材料

單色媒材

鉛筆

鉛筆的種類非常多，而且很容易找到，我選用的 Derwent 品牌鉛筆包括平面繪圖用鉛筆、炭精筆，以及鉛筆形狀的石墨條和水溶性彩色石墨鉛筆。

平面繪圖鉛筆這個類別分為不同等級，從最硬的 H 到最軟的 9B，使用時，先塗繪色調塊，將筆芯磨成扁平的鑿形，用鑿形的寬邊就可以繪製出寬線條，然後，還可以扭轉筆尖，使用它的窄邊畫細部，就像使用"細部"毛筆進行繪畫一樣。

繪圖之前先塗色調塊，
將筆尖磨成鑿形，
用它就能畫出寬線條

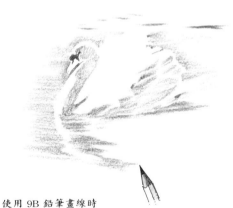

使用 9B 鉛筆畫線時
不斷變化用筆力度，
你可以就像使用沾了
顏料的毛筆那樣，
用鉛筆進行著色，
畫出一幅十分柔和的圖形

Derwent 平面繪圖工具

我在這裡演示了 HB、4B 和 9B 幾種鉛筆的區別，並將它們與質地較軟的炭筆做一下比較，在光滑的白紙表面上使用炭精筆，也可以製造出濃重的色調和令人激動的對比效果。

在處理較大面積的區域時，需要繪製變化的色調和有趣的線條來填充筆法鬆散的圖像，這時候使用硬石墨條比較理想，選擇繪製單色畫的顏色可以使用赤陶土色繪圖鉛筆。

平面繪圖鉛筆

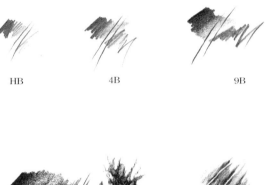

HB 4B 9B

炭精筆 炭筆—暗色

色調 線條

硬石墨—
鉛筆形狀

赤陶土繪圖鉛筆

鋼筆與速繪筆（毛筆頭或軟頭彩筆）

　　鋼筆和墨水在不同的表面上使用，效果也會隨之發生變化，所以我選擇了兩種不同的紙張來做下面的演示。

　　第一種紙的表面是光滑的，用筆畫過之後顯示出線性和點畫的塗層，接著，我在有紋理的紙面上使用黑色繪圖勾線筆進行線形示範，並與使用紅色 Pitt 藝術家鋼筆的效果進行了對比。

　　繪製筆法鬆散的圖像使用水溶性的速繪筆比較理想，這種圖像需要添加後續的清水塗層。

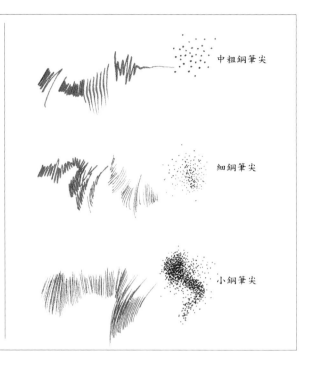

中粗鋼筆尖

細鋼筆尖

小鋼筆尖

鋼筆與速繪筆

速繪筆

水溶性鋼筆

　　使用水溶性細線筆繪製出來的圖像，如果在上面塗一層水，會產生顯著的效果，它們也可以在濕紙面上使用，畫出來的痕跡會發生顏色"滲出"的現象。

Stabilo 細線筆

塗了水的效果

防水繪圖勾線筆

01　　　　　05

Pitt 藝術家鋼筆
（紅色防水墨水）

水溶性筆尖—
毛尖水彩筆

水性色鉛筆

　　Derwent 可溶性彩色石墨鉛筆是一個將顏色劃分為不同層次細微變化的鉛筆系列，可以用來繪製單色畫，既能乾畫也能夠濕畫，此外，粉彩對於加水也會產生反應。

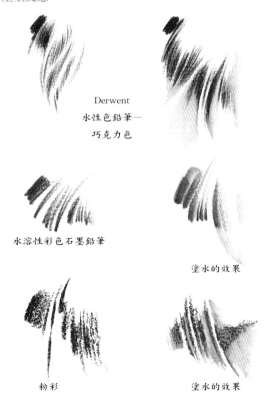

Derwent
水性色鉛筆—
巧克力色

水溶性彩色石墨鉛筆

塗水的效果

粉彩　　　　塗水的效果

彩色乾性媒材

粉彩

　　無論你是使用粉彩筆還是軟質粉彩條，如果在一個有紋理的表面上（包括淡色的和彩色的）進行繪畫操作都會產生有趣的效果，在很多情況下，畫基本身的色彩可以透過粉彩塗層顯示出來，給畫面帶來整體的協調。此外，粉彩的白色或淡色在暗色的底面上會形成明顯的對比效果。

　　粉彩條在使用的時候，可以利用側邊掃出寬條，覆蓋大面積的區塊。

軟粉彩條

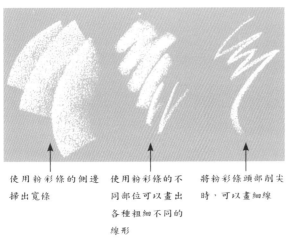

使用粉彩條的側邊
掃出寬條

使用粉彩條的不
同部位可以畫出
各種粗細不同的
線形

將粉彩條頭部削尖
時，可以畫細線

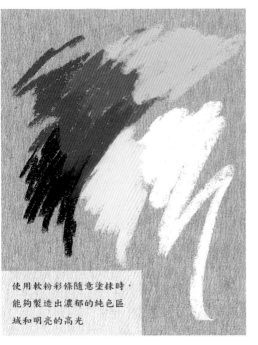

使用軟粉彩條隨意塗抹時，
能夠製造出濃郁的純色區
域和明亮的高光

軟芯彩色鉛筆

　　這些鉛筆在不同的表面上使用時，根據畫基各自的色調和紋理會產生出不同的效果，我在下面舉了三個例子 從 Derwent 軟質繪圖鉛筆中選擇了同樣的顏色組合，分別在三種不同的底面上進行操作，畫出的結果如對頁所示。

粉彩

塗抹成純色面　　　　疊加顏色　　　　從純色面過
渡到紋理面

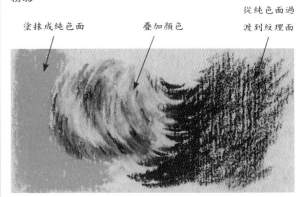

掃筆讓畫基的彩色從
圖案的下面透露出來

畫基的顏色可以強化
粉彩的色調

畫基

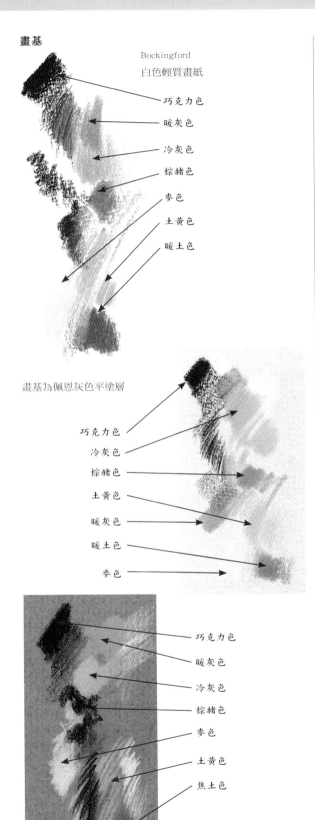

Bockingford
白色輕質畫紙

巧克力色

暖灰色

冷灰色

棕赭色

麥色

土黃色

暖土色

畫基為佩恩灰色平塗層

巧克力色

冷灰色

棕赭色

土黃色

暖灰色

暖土色

麥色

巧克力色

暖灰色

冷灰色

棕赭色

麥色

土黃色

焦土色

普通棕色包裝紙

水性色鉛筆

這些鉛筆既可以濕用也可以乾畫，我在這裡選擇了光滑的 Saunders Waterford 熱壓紙和有紋理的淡灰色 Bockingford 畫紙作為表面，來示範一下這些鉛筆的使用情況。

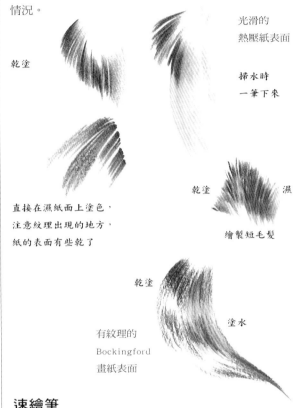

乾塗

光滑的
熱壓紙表面

掃水時
一筆下來

直接在濕紙面上塗色，
注意紋理出現的地方，
紙的表面有些乾了

乾塗　　濕

繪製短毛髮

乾塗

塗水

有紋理的
Bockingford
畫紙表面

速繪筆

這種多用途的水筆施以微力時能夠繪製細線；筆力稍微加重時，可以畫出較粗的線形並能製作出純色的塊面；或者使用變化的筆力畫線；還可以進行點畫。

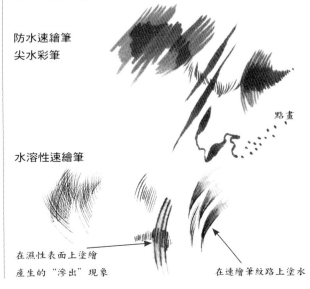

防水速繪筆
尖水彩筆

點畫

水溶性速繪筆

在濕性表面上塗繪
產生的"滲出"現象

在速繪筆紋路上塗水

彩色濕性媒材

水彩

　　水彩顏料的用途非常廣泛，並且能夠產生令人興奮的效果，它有很多值得探索的使用技法，包括濕中濕、縫合、乾筆、重疊塗層和罩染，我會在這裡及其他各個主題中，對這些技法以及通過吸洗顏料製作高光的方法陸續地加以介紹。

　　使用有限的顏色組合可以很好地表現動物題材，所以從一開始就購買藝術家級別（相對於學生等級）的顏料是一個不錯的主意，並且可以在進行的過程中逐漸增加你的用色範圍。

　　這裡的例子都在粗紋的水彩畫紙表面上操作過，這種紙張在使用乾筆畫技法作畫時效果非常突出，使用其他技法時也能夠起到提高的作用。

濕中濕

用清水將紙塗濕

用毛筆從調色板上沾取顏料，然後用筆尖與畫紙接觸

顏色滲入濕性表面會產生擴散的邊緣

重疊法

塗抹一筆淡色的陰影色調與陰影區域疊加

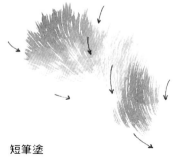

短筆塗

一筆一筆地畫出波形短線進行混合，同時在色塊中留出一些畫紙不著色，用來表示高光或者淺色的毛髮

乾筆法

毛筆沾的液體比較少，在粗紋紙面上拖動顏色時，就能產生乾筆畫的效果

縫合

在畫紙上塗置了淺色之後，在與未著色區域接近的地方加入深顏色，製造出強烈的對比效果

罩染法

在已經著色的區域使用掃筆添加釉層，來增加顏色的深度

吸洗顏色

趁水彩塗層還濕，將經過清水洗淨的毛筆擠乾放在顏色塗層上，將其從畫紙上吸拭，製造出較淺的色調區間

不透明水彩

這種材料是一種不透明的水彩顏料，乾了之後有一種亞光效果，如果在顏色組合中加入白色，用在淡色底面或較暗的色彩塗層上，這種水粉顏料會產生非常顯著的效果，下面的這些圖例都是畫在 Bockingford 淡色畫紙上的。

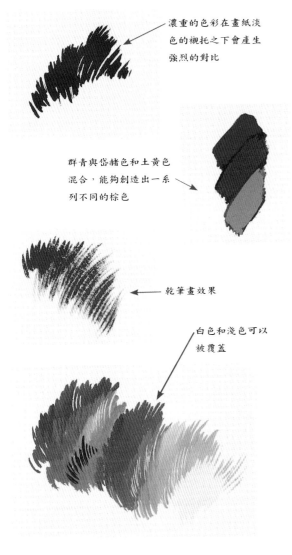

濃重的色彩在畫紙淡色的襯托之下會產生強烈的對比

群青與岱赭色和土黃色混合，能夠創造出一系列不同的棕色

乾筆畫效果

白色和淺色可以被覆蓋

不透明水彩加水後能夠進行重新組合，壓克力則不能

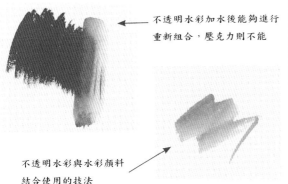

不透明水彩與水彩顏料結合使用的技法

壓克力

壓克力是一種多功能的顏料，能夠進行厚塗，可以達到相當的稠度，或者說與水彩顏料塗層有著相同的特點。

這種顏料一旦變乾就不能重新組合了，這意味著它也可以作為其他顏料的基色來使用，比如，用在粉彩畫的下面，或者給不透明水彩畫充當彩色畫底。

壓克力顏料在經過厚塗以後，可以透過刮擦創造出多種多樣的紋理；而且在作為半透明的水彩塗層使用時，它能夠產生出精彩的疊加效果。

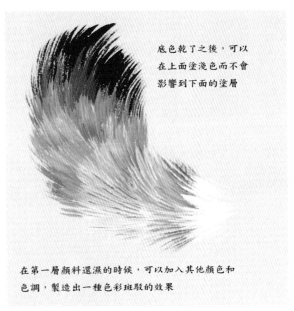

底色乾了之後，可以在上面塗淺色而不會影響到下面的塗層

在第一層顏料還濕的時候，可以加入其他顏色和色調，製造出一種色彩斑駁的效果

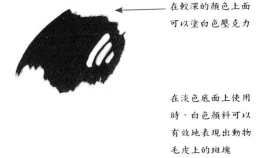

在較深的顏色上面可以塗白色壓克力

在淡色底面上使用時，白色顏料可以有效地表現出動物毛皮上的斑塊

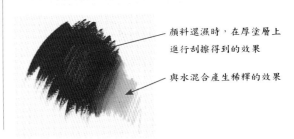

顏料還濕時，在厚塗層上進行刮擦得到的效果

與水混合產生稀釋的效果

顏料的調和

水彩顏料

製作出混合的水彩顏料繪製動物皮毛

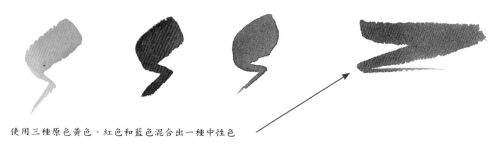

使用三種原色黃色、紅色和藍色混合出一種中性色

這個練習向大家展示了如何在淺色的動物皮毛區域之間繪製出陰影圖形。

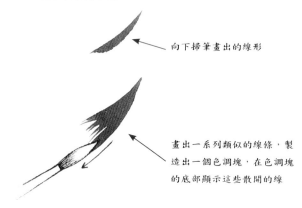

向下掃筆畫出的線形

畫出一系列類似的線條，製造出一個色調塊，在色調塊的底部顯示這些散開的線

在一個圖像的周圍混合出一種背景顏色，這個小練習就是對這種混合進行的實踐。

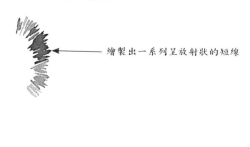

繪製出一系列呈放射狀的短線

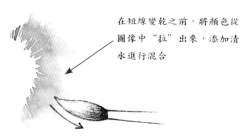

在短線變乾之前，將顏色從圖像中"拉"出來，添加清水進行混合

在這個練習中，你可以看到如何在一個動物的爪子墊上獲得紋理的陰影和高光。

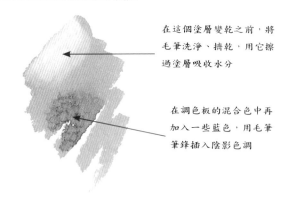

在這個塗層變乾之前，將毛筆洗淨、擰乾，用它擦過塗層吸收水分

在調色板的混合色中再加入一些藍色，用毛筆筆鋒插入陰影色調

練習使用曲線繪製長毛髮。

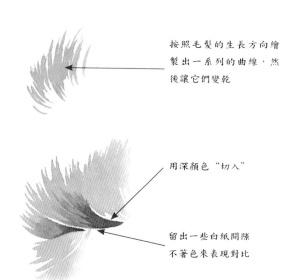

按照毛髮的生長方向繪製出一系列的曲線，然後讓它們變乾

用深顏色"切入"

留出一些白紙間隙不著色來表現對比

壓克力顏料

混合顏色

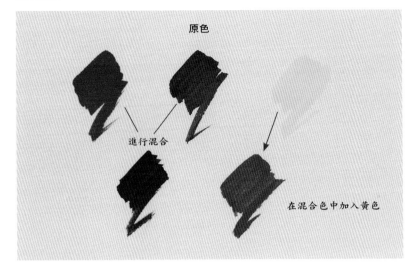

原色

進行混合

在混合色中加入黃色

壓克力的塗法

在使用壓克力對各種顏色進行了混合實踐之後，就可以用它們製造出不同的效果了。

平頭底紋筆塗層——製作素色背景很有用

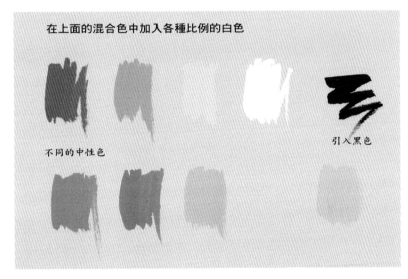

在上面的混合色中加入各種比例的白色

不同的中性色

引入黑色

製作各種色調和紋理——長毛髮的生長

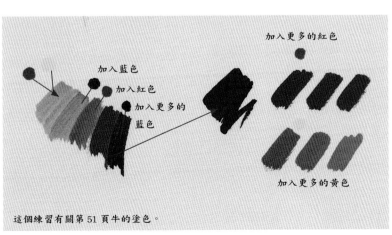

加入更多的紅色

加入藍色

加入紅色

加入更多的藍色

加入更多的黃色

這個練習有關第 51 頁牛的塗色。

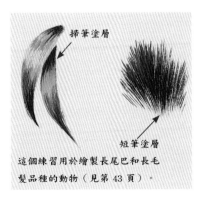

掃筆塗層

短筆塗層

這個練習用於繪製長尾巴和長毛髮品種的動物（見第 43 頁）。

質感與紋理

動物毛髮與羊毛

一般動物的毛髮與羊毛有著兩種截然不同的組織和密度，它們之間形成的對比很有意思，繪製毛髮的時候可以使用各種不同的線條，表現羊毛更多需要的是色調圖形。

問題

右面的例圖展示了一些藝術家在試圖表現身著短毛皮的動物和羊毛時所遇到的困難，前者的毛髮是光滑的，而羊毛則呈現出蜷曲的形狀。

鉛筆

在下面的例圖中，你可以看到我是如何運用線條和色調來表現這兩種不同的紋理表面的，羊身上被羊毛覆蓋的外皮布滿皺褶，刻畫這些褶皺所使用的線條應該是不均勻的，這樣才能表現出自然的效果。

水彩

使用水彩我們可以用塗層的形式引入各種不同的顏色，在塗層上又可以使用毛筆繪製出輪廓線和色調的塊和面。

毛髮

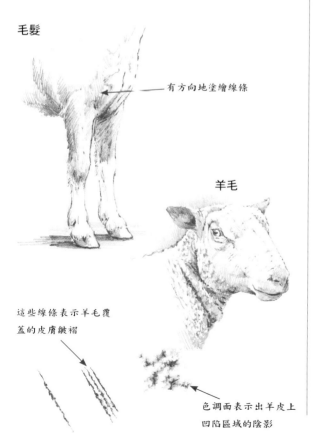

有方向地塗繪線條

羊毛

這些線條表示羊毛覆蓋的皮膚皺褶

色調面表示出羊皮上凹陷區域的陰影

皮毛

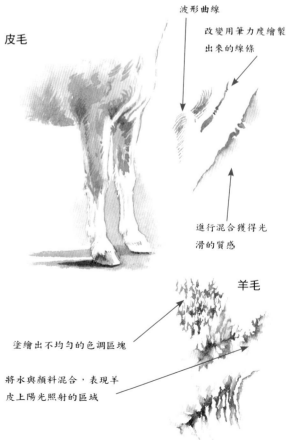

波形曲線

改變用筆力度繪製出來的線條

進行混合獲得光滑的質感

羊毛

塗繪出不均勻的色調區塊

將水與顏料混合，表現羊皮上陽光照射的區域

混合顏料

　　將水彩塗層和一些柔和的毛筆圖案作為襯底留下來，你可以使用墨水在上面繪圖以增強原來的效果。

　　在下面的例圖中，我沿著形體繪製出彎曲的線條，並且使用交叉陰影線和點畫法來強化陰影區域，例子中點畫法的運用表明了一個可行的做法：同一處理筆法既可以用來刻畫動物形體，也能夠描繪背景區域。

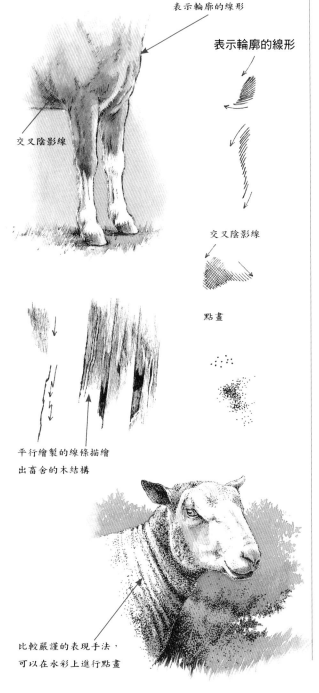

表示輪廓的線形

表示輪廓的線形

交叉陰影線

交叉陰影線

點畫

平行繪製的線條描繪出畜舍的木結構

比較嚴謹的表現手法，可以在水彩上進行點畫

描繪細節的習作

　　鉛筆是一款神奇的工具，能夠探索出動物毛皮上錯綜複雜的結構紋理，這裡的例子給大家演示了如何對大象外皮進行細緻觀察，以及使用線條與色調相結合的方法描繪象鼻皺褶的過程。

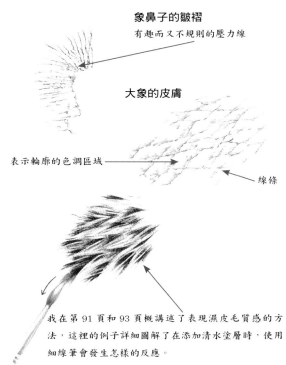

象鼻子的皺褶

有趣而又不規則的壓力線

大象的皮膚

表示輪廓的色調區域

線條

我在第 91 頁和 93 頁概講述了表現濕皮毛質感的方法，這裡的例子詳細圖解了在添加清水塗層時，使用細線筆會發生怎樣的反應。

有紋理的畫基

　　在第 115 頁上，你會看到帶有紋理的表面對於鋼筆繪製的圖案具有強化特性的作用，你也可以使用其他各種不同的、具有規則或不規則紋理表面的紙張，下面的例圖中介紹的是在普通棕色包裝紙上使用軟質彩色鉛筆的情況。

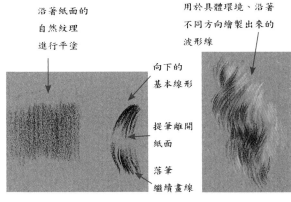

沿著紙面的自然紋理進行平塗

用於具體環境、沿著不同方向繪製出來的波形線

向下的基本線形

提筆離開紙面

落筆繼續畫線

線條與形體

漫遊線

　　線條在繪圖中起到限定形體的作用，它可以有多種不同的繪製方法，一條"漫遊"線在進行速寫時很有用，因為在操作過程中，你不需要讓鋼筆或鉛筆離開紙面，直到將圖像繪製完成，這樣做就保持了整個繪圖的連續性，而且這種畫畫方法也激起人們意欲嘗試的極大興趣。下面的第一個例圖中畫的是一隻鴨子，使用的就是一條連續的線（繪製過程中用筆力度保持不變），並且從始至終鋼筆一直保持與畫紙表面接觸，直到圖像繪製完成——這條線圍繞著鴨子的形體漫遊，在一些需要的地方返回重疊，然後繼續向前延伸。

　　這種使用線條繪圖的方法非常有助於練習寫生和速寫，因為在這種繪畫作業中，你常常需要快速操作，如果中途將繪畫工具提起來，脫離開紙面，就會破壞連續性，在寫生過程中使用這種方法的時候，你也可以透過改變用筆力度繪製出有趣味的線條。

線條的趣味

　　下面這組老鼠的習作是用軟芯鉛筆繪製而成的，這種鉛筆能夠給圖像製作出豐富的色調，畫中幾處需要用必要的輪廓線來將動物形體清晰地表達出來，除此之外，我在圖像的內部使用了很少的筆觸，在這裡，線條的主要趣味體現在每個動物圖像的周邊，在繪製這些線條的過程中，透過使用不均勻的用筆力度，製造出有趣的畫像特點。

使用變化的筆力繪製出來的有趣的"邊緣"線

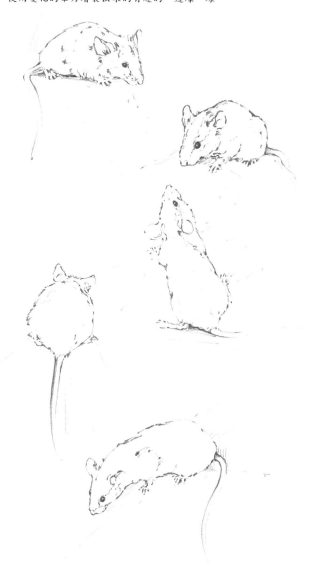

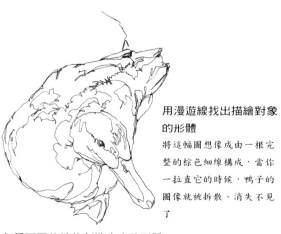

用漫遊線找出描繪對象的形體

將這幅圖想像成由一根完整的棕色細線構成，當你一拉直它的時候，鴨子的圖像就被拆散、消失不見了

各種不同的線條創造出來的形體

下面這個圖像表示如何使用不同方向的線條畫出對象的形體

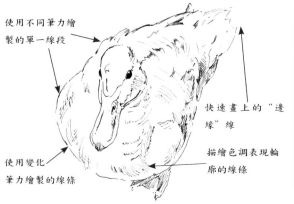

使用不同筆力繪製的單一線段

快速畫上的"邊緣"線

使用變化筆力繪製的線條

描繪色調表現輪廓的線條

淡色畫紙上的墨水圖

使用鋼筆、墨水繪圖非常普遍，並且具有很多種繪製方法，這些方法涉及各類水筆和許多不同的畫紙表面。

我在這裡使用的是淡色 Bockingford 畫紙和繪圖專用的鋼筆筆尖，沾用黃赭色的壓克力墨水，這種組合通過畫紙的色調和紋理，使得畫面的線性表達更加清晰。

將筆力變化的線條與一系列的細小線形相結合可以用來描繪一些動物的口鼻部位，我還使用較長的曲線刻畫駱駝頭頂和頸項周圍不整齊的毛髮，在繪圖的過程中，有時候通過將筆提起完全脫離紙面製造出"消失的線條"，這種方法通常用來表示高光區域。

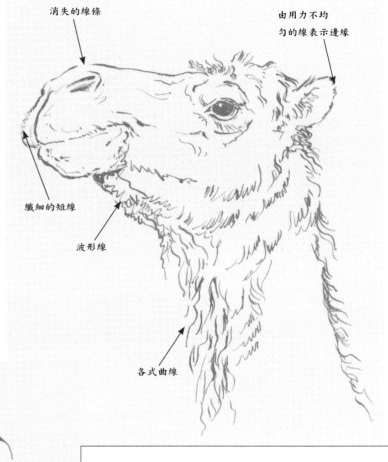

消失的線條

由用力不均勻的線表示邊緣

纖細的短線

波形線

各式曲線

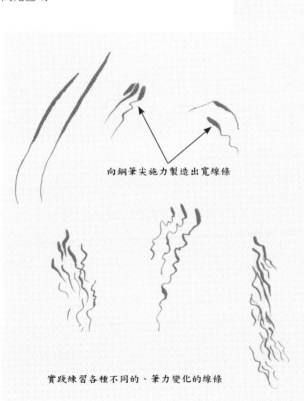

向鋼筆尖施力製造出寬線條

實踐練習各種不同的、筆力變化的線條

鉛筆素描

這幅圖顯示了以下的重要性：

a） 在一種關係中的負圖形；

b） 暗色調與亮面的關係。

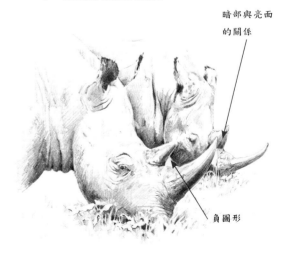

暗部與亮面的關係

負圖形

斑紋

可以用線條來表示斑紋，比如花斑貓身上的斑紋效果或者例圖中這條短毛狗的皮毛花紋，在塑造動物的形體時，沿著它們身上斑紋圖案的輪廓繪出一系列分離的短線，這時候，圍繞圖像的外周線就沒有必要了，注意在狗的形體上有多少沒被鋼筆觸及的白紙區域，因為狗的身體大部分已經被描繪圖案的短線方向清晰地表現出來了。

在這幅習作的四周，我將我對使用不同鋼筆線形的想法做出了標註，確定了背景顏色的力度，這樣就可以對刻畫狗本身所需要的筆墨有所限制。

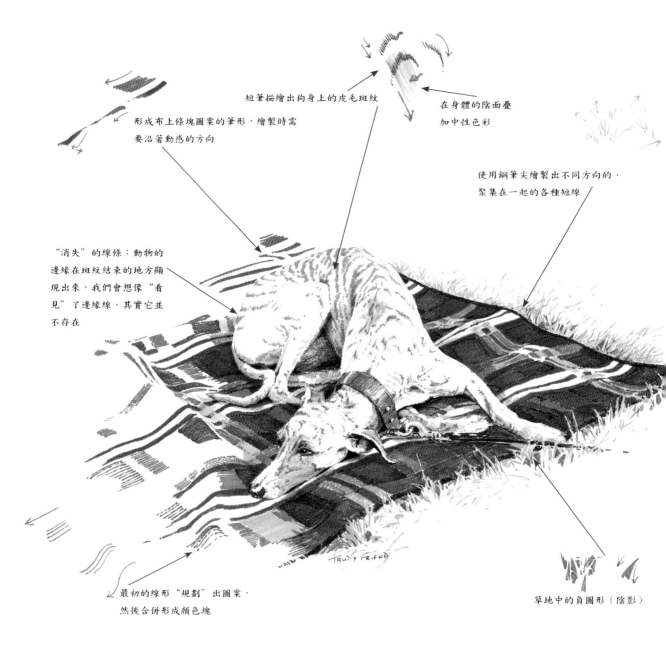

短筆描繪出狗身上的皮毛斑紋

形成布上條塊圖案的筆形，繪製時需要沿著動感的方向

在身體的陰面疊加中性色彩

使用鋼筆尖繪製出不同方向的、聚集在一起的各種短線

"消失"的線條：動物的邊緣在斑紋結束的地方顯現出來，我們會想像"看見"了邊緣線，其實它並不存在

最初的線形"規劃"出圖案，然後合併形成顏色塊

草地中的負圖形（陰影）

勾線水筆與水彩塗層

　　從下面的兩個例圖中，大家可以看到繪圖勾線筆的多用性，畫中主體身上的隱現條紋與圖案是通過疊加的墨水線而獲得的，使用這些線可以描繪出斑馬身上不同寬度的條紋，也能繪製出強烈的色調和色彩塊來表現貓的皮毛上的花斑。在這兩個例子中使用的畫紙都具有紋理表面，在這種表面上，透過沿著畫中角色的形體一筆一筆或重疊、或排列地描繪線條，創造出輪廓印象，而畫紙表面的紋理則增強了這種印象的效果。

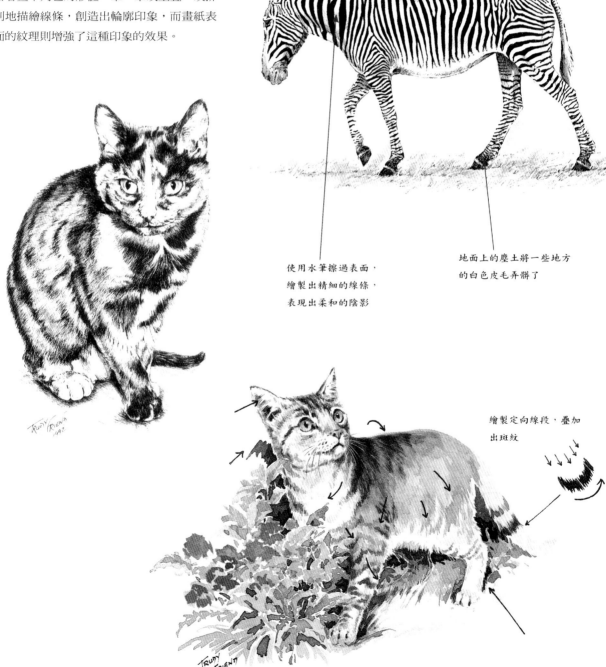

努力注意微小細節並將它們描繪出來，諸如一些部位的毛髮長得比預想的要長

使用水筆擦過表面，繪製出精細的線條，表現出柔和的陰影

地面上的塵土將一些地方的白色皮毛弄髒了

繪製定向線段，疊加出斑紋

色調

引入色調值

　　色調值是一個需要進行認真考慮的指標，它的範圍包括從最深的深色到最淺的淺色（通常就是白紙），不論使用單色工具還是彩色顏料創造出對比，都會給圖像帶來活力，它是動物繪畫中非常重要的一個因素。

　　色調的數值從最濃的色調到最淡的色調分為不同的級別，我們可以使用任何工具，在各類表面上對色調值進行實踐。從這裡示範的幾個例子中，大家可以看到變化的色調給畫面添加了趣味，其中一些例子還演示了這些色調是如何在具體的畫中表現毛髮輪廓的。

展示出毛髮中的色調變化─濃郁的暗色與白紙相互襯托

使用 Stabilo 細線筆繪製的三種陰影，表現了通過疊加和在筆觸之間留出白紙間隙建立起來的色調

Derwent 可溶性彩色石墨鉛筆─深夜黑　　塗水混合

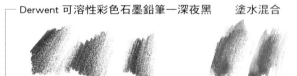

Derwent 平面繪圖鉛筆 8B─暗色塗層

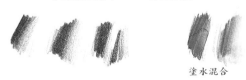

塗水混合

Derwent 藝術家鉛筆─在光滑表面上塗熟褐色

Derwent 可溶性彩色石墨鉛筆─冷棕色　　塗水混合

Derwent 水性色鉛筆─巧克力色　　塗水混合

注意顏色在塗水之後是如何發生變化的

水性色鉛筆

在調色板中將兩種色彩的粉末混合─給兩種粉末加水混合出深顏色，逐漸增加摻水量，使色調越來越淡

使用 6 種不同明暗的灰色 Pitt 速繪筆製作一個變化的色調值系列。圖中兩個最暗的陰影塊是通過疊加墨水塗層而得來的。

Derwent 藝術家鉛筆─在有紋理的表面上塗抹熟褐色

Derwent 粉彩─在巧克力色中添加白色

Winsor & Newton 專家級不透明水彩

熟赭色加水稀釋
混合成淺色調

添加白色不透明顏料產生淺色調

水彩顏料的色調 "緞帶"　　　　使用水彩繪製的色調塊

構圖中的色調

色調能給藝術處理增強趣味性和可信度,它透過使用線條進行構圖來表現出趣味效果,下面這幾幅草圖中畫的是田野中的牛,其中展示了色調在構圖中的作用,你在這裡能夠看到各種不同的色調是如何一同發揮它們各自功能的:較淺的色調用來表現距離,較濃郁的色調用來刻畫前景中的植物叢;背靠植物叢的動物圖像與其相對,襯托出植物叢在前面的位置;濃重的暗色調與投影連在一起,帶領我們的視線穿梭於構圖之中。

問題

即便給這幅圖添加了色調,它的構圖也妨礙了表現的效果

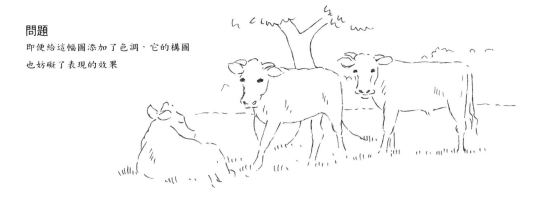

解決方法

亮色形體背後的濃郁暗色將動物在構圖中的位置推到前面

三個標有數字的箭頭表示了我們的視線是如何在色調運用的引導下穿過構圖的

樹的部分投影

正在休息的牛的投影

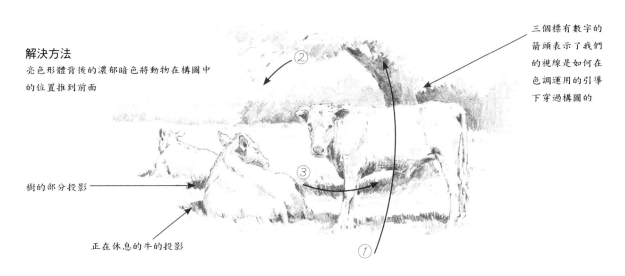

注意僅僅在背景的一個區域(樹籬)和動物形體之內所運用的色調系列

小色調塊立刻描繪出兩條前腿相對於胸部的位置

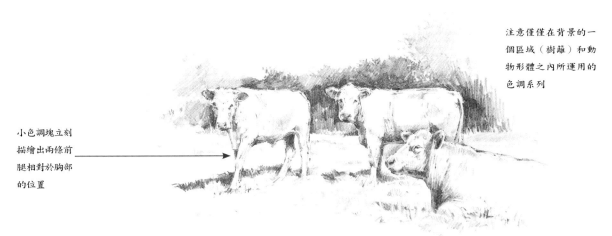

頭部與面部器官

在本書的各個主題章節中，大家會看到形形色色的動物畫像，包括鳥類和爬行動物，在這裡我從其中選出幾例來做一下指點，在繪製動物的頭部及其面部特徵的時候應該尋著哪些線索進行操作。

鉛筆習作

本書的第 43 頁示範了一幅豚鼠的彩色側視圖，我在下面繪製了牠的正面畫像，目的是想讓大家看到，在這個角度觀察的時候，牠的眼睛是甚麼樣子的，瞧牠那副表情，快樂中略帶一點滑稽，豚鼠是身著長毛皮的動物，牠的耳朵部分地藏在厚而絲滑的毛髮後面，若想將這個特點刻畫出來，需要"切入"暗色調將亮色區域突顯出來。

永遠記住要給暗色的眼睛留出強烈而清楚的高光，並且利用色調的整個範圍將對比表現出來，從最深的深色到最淺的淺色（白紙），包括中間色調。

定向線條

這幅豚鼠的習作是一個完整的頭像，而我在右上方展示的山羊頭像是未完成的，這樣做是為了加入箭頭標出線條繪製的方向，表明這種定向的畫線是如何從下面將形體的輪廓清楚地表現出來的。

在山羊的長鬍鬚中，你可以看到暗色的負圖形，在繪製單色畫的時候需要考慮白紙在色調範圍中所起到的作用。

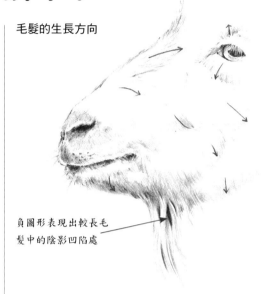

毛髮的生長方向

負圖形表現出較長毛髮中的陰影凹陷處

水彩習作

白紙在水彩習作中也扮演著一個重要角色，我們看下面的例圖，牲口棚內是黑暗的，而位於黑暗前面的山羊頭則展示了白色形體與陰影區域之間的強烈對比。

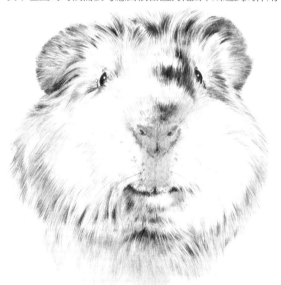

畫這幅畫用的是 2B 鉛筆和 3B 鉛筆

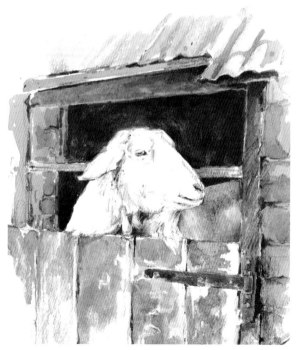

背靠暗色背景的簡單輪廓

鋼筆和墨水

在不同紋理的表面上，根據恰當的方法使用鋼筆和墨水，可以創造出各種不同的效果，下面這幅公雞腦袋的鋼筆畫是在表面平滑的紙張上繪製而成的，圖中表現雞冠的點畫法與描繪羽毛區所使用的長曲線之間形成了比較成功的對比。

柔和、淡雅的鴨子

鴨子身上柔軟的羽毛與鴨嘴的柔和曲線是交相呼應的，而鴨子的扁嘴與公雞的尖喙相比，看上去要柔和許多，這幅鴨頭的圖像是在與左面公雞畫像相同的光滑紙面上繪製出來的，但是在這幅圖中，你可以清楚地看出背景區域上的紋理效果和使用鉛筆擦過表面塗繪出的顏色濃度，我在這裡使用的是 Derwent 色鉛筆，這種筆畫出的東西非常耐光、不易褪色。

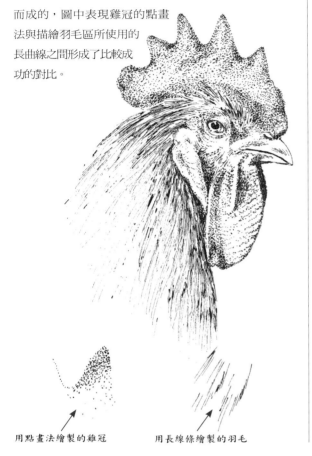

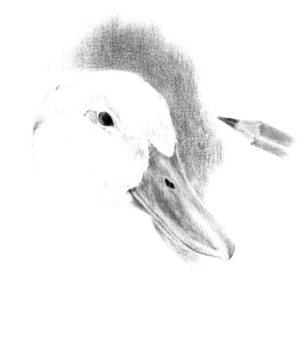

用點畫法繪製的雞冠

用長線條繪製的羽毛

鋼筆、墨水和塗層

用鋼筆輕輕擦過有紋理的水彩畫紙表面，就可以畫出一條精緻的線，就像這裡這幅鱷魚頭的習作所顯示的這樣，這幅圖可以拿來與第115頁上的畫像做一個比較。

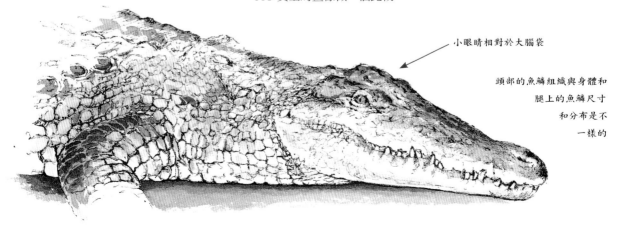

小眼睛相對於大腦袋

頭部的魚鱗組織與身體和腿上的魚鱗尺寸和分布是不一樣的

動作

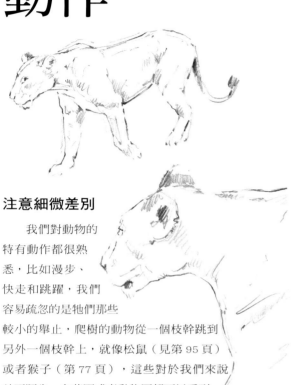

注意細微差別

我們對動物的
特有動作都很熟
悉，比如漫步、
快走和跳躍，我們
容易疏忽的是牠們那些
較小的舉止，爬樹的動物從一個枝幹跳到
另外一個枝幹上，就像松鼠（見第 95 頁）
或者猴子（第 77 頁），這些對於我們來說
並不陌生，在花園或者動物園都可以看到，
而且牠們以及其他一些動物的活動也會
出現在電視屏幕上，我們可以舒適地坐在
家中仔細觀察牠們，瞭解當處於不同角度時，牠
們是如何表現的，就像下面這些草圖中正在徘徊
的公獅和母獅。

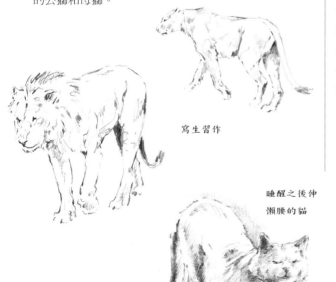

寫生習作

睡醒之後伸
懶腰的貓

小動作

能夠意識到比較小的、常常不被注意到的動作才會
有助於更多地瞭解各種動物，下面這幅細緻的單色畫表
現的是一頭牛在給自己做清理，牠的這樣一個小動作抓
住了我們的視線，並且給我們的觀察增添了趣味。

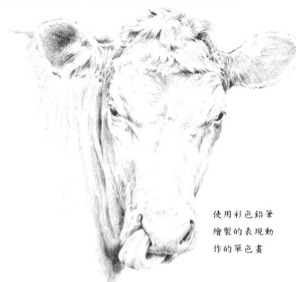

使用彩色鉛筆
繪製的表現動
作的單色畫

家門口的寵物

我們在家中或者家門口都有機會觀察到家貓，我
的這幾幅速寫畫的是一隻農場老貓在睡醒之後伸懶腰的
動作，然後牠就出去游蕩，尋找一個舒服的
地方休息或者躺下來等待
捕獲毫無戒備的老鼠或
者鳥，前兩幅習作所表
現的動作非常明顯，第三張圖則
描繪了一個不太容易被察覺的動
作：這只貓的耳朵在捕捉比較隱
蔽的聲音時的扭動。

遊蕩去了

休息時很警覺──
注意牠的耳朵在辨
別聲音時是如何微
動的

其他動作

在各個動物的主題中,你還會有很多其他機會從習作中看到對動物動作的刻畫:比如在第 59 頁的例圖中,一匹馬一邊吃草,一邊將一條腿從另外一條腿的後面慢慢向前進行間斷地挪動,這個舉動能夠讓我們瞭解到馬是如何以一種比較悠閒的方式將體重從一條腿轉換到另外一條腿上的,我在第 99 頁的插圖中還示範了鹿在扭轉頭部時的兩種不同角度,同時,牠的身體依然保持不變的位置。

動作與體重

下面這兩幅鉛筆習作的主題是一頭正在行走的大象,畫中不僅表現出了大象在這個步速時的腿和肩部的動態(靠上面的一幅),而且描繪出了牠還可以在行進中讓象鼻子在象牙上得到歇息的情形,這是一個很小的細節,但是卻告訴了我們很多有關動物的信息,我們由此瞭解到牠們的一些行為方式,透過這些方式,牠們能夠方便地控制身體的一些部位或者移動重量。

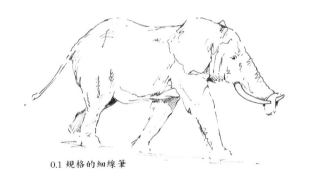

0.1 規格的細線筆

注意負圖形

有時候一個動物或一隻鳥的一個動作會形成一個負圖形,這就給牠們的刻畫添加了趣味,而當畫中主體與一個同時也在移動的背景相關聯的時候,所產生的畫面就會更加動人,比如像一隻站立在水面上的鳥,這種情況會讓你從中注意到更多的形狀,並且把牠們添加到你的作品當中(見第 111 頁)。

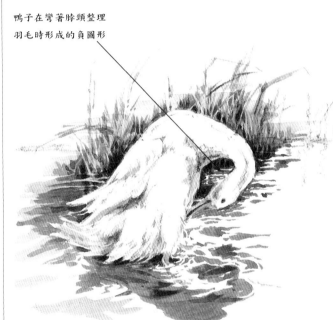

鴨子在彎著脖頸整理羽毛時形成的負圖形

看不到的動作

我們看不到天鵝的鵝掌,所以只能在牠們游水的時候,透過觀察水面上的弓形波紋來瞭解牠們的動作。

水面上的波紋顯示出天鵝的腿在動

軀體與肢體的關係

軀體相對於肢、翼的關係

　　我希望你們像我一樣，對那麼多的動物種類，牠們所具備的千姿百態的形狀、顏色、紋理與不同尋常的構造感到著迷，比如長頸鹿與天鵝的長頸項、豬與河馬的短脖子、犀牛的粗而重的犄角與鹿的精緻茸角，這些不過是幾種有趣的對比，就像老鼠尾巴的長度相對於牠的身子長度、猴子也像我們一樣用手拿東西來吃、大象的奇特大鼻子以及斑馬的條紋外衣，所有這些神奇的生物都給藝術家們提供了無限的機會，使他們在刻畫與表現這些題材的過程中能夠對繪畫工具進行探索，對繪畫技法加以實踐。

　　我在這裡只能簡要地對動物的肢體關係進行一下概括；為了這個目的，我選擇了豬作為我的第一個主題，豬的腦袋沈重地坐落在牠那幾乎不存在的脖頸上，巨型的肩膀和臃腫的身材由短而粗壯的腿和小豬蹄支撐著，這種高度緊張、群居而又天生好奇的動物對於觸覺刺激既不犯忌又反應迅速。

　　一頭正在休息的豬給我創造了一個理想的機會，使我能夠繪製詳細的草圖，並且對豬腳的底面進行仔細觀察，下面的圖例中畫的是豬的前腿，右上方的圖中繪製的是豬的後腿，豬的後腿在伸出來的時候，如果不是突出的蹄膀關節和腿側面的奶頭，很容易被錯認為是前腿，繪製這個題材我選擇的工具是 Derwent 可溶性彩色鉛筆，在下面的習作中我按照肖像法規則製作出底畫，而在繪製右上方的例圖時，我採用了單色畫的形式。

Derwent 可溶性彩色鉛筆與水混合

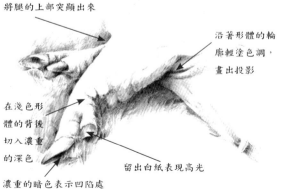

在形體的後面切入，將腿的上部突顯出來

沿著形體的輪廓輕塗色調，畫出投影

在淺色形體的背後切入濃重的深色

留出白紙表現高光

濃重的暗色表示凹陷處

使用鉛筆乾畫

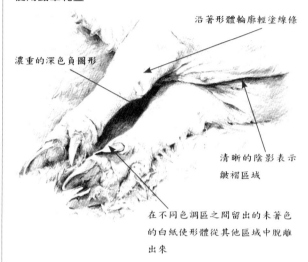

沿著形體輪廓輕塗線條

濃重的深色負圖形

清晰的陰影表示皺褶區域

在不同色調區之間留出的未著色的白紙使形體從其他區域中脫離出來

頭部的細節

　　下面這幅使用壓克力繪製的豬頭畫像能夠讓人感覺到這個令人矚目的大塊頭的沈重，頭的上面布滿了皺褶（以至於眼睛都睜不開了）、下垂的耳朵和安歇時凝固了的"笑容"，與豬身子的乏味外表比起來，牠的頭和腳可真是格外複雜。

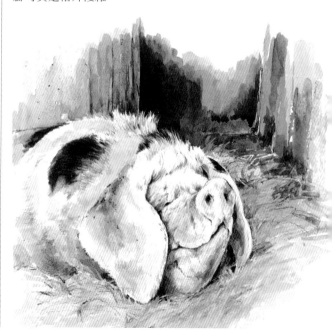

柔軟而又毛茸茸的兔子

與豬相比，兔子給人的第一印象可能就是在牠們那笨重而又毛茸茸的身體下面的短腿了，當牠們那可以伸出很長的有力後腿以迅疾的速度向前驅動身體的時候，那種第一印象就會發生驟然變化，此外，牠們的那雙後腿還可以為整個身體形成牢固的支撐，讓兔子直立危坐著觀察四周的環境（見第 41 頁）。

水溶性鉛筆與塗層

兔子的脖子蜷縮在毛髮的層疊中時顯得很短，但當兔子吃東西或者向前探身的時候，脖子就拉長了

短耳朵、長脖子的山羊

豬和兔子的耳朵都可以直立起來或者垂倒下來，一些不同品種的山羊也有這個特徵，根據這些山羊的各自顏色特點，不論是短毛皮還是長毛髮，牠們的脖子都比豬和兔子細。

鋼筆與墨水

當這隻山羊扭轉頭部的時候，牠細長的脖子就暴露出來了

匯總

下面這幅例圖的主題是一群天鵝，畫中表現了天鵝的身體與腿的支撐結構之間的相對關係，同時概括了我在前言中的題詩裡提到的所有要點，在天鵝嘴上添加的一點顏色；在脖頸和身體區域上的一些羽毛的質感；在翅膀的羽毛裡面勾勒出翅膀形狀的陰影線條；身體兩側和後視圖所構成的形體，你在這裡還可以看到負圖形，並且體會到我們的視線是如何被引導穿過構圖的。

水溶性鉛筆的硬石墨條系列包括白色，我在染有淡色水彩的畫紙上製作了這幅習作，這樣我就可以在天鵝的圖像上，也在與牠們相關聯的背景區域中塗繪一系列的色調，我在一些區域中添加了少量水，與色彩進行混合，然後疊加更多的圖層來增加深色調的強度。

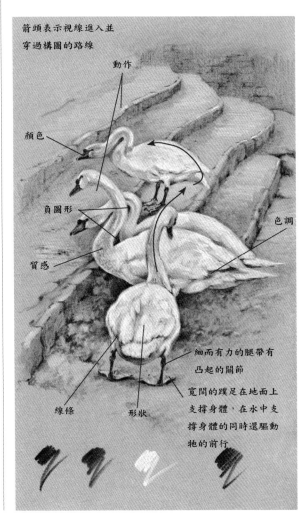

箭頭表示視線進入並穿過構圖的路線

動作

顏色

負圖形

質感

色調

線條

形狀

細而有力的腿帶有凸起的關節

寬闊的蹼足在地面上支撐身體，在水中支撐身體的同時還驅動牠的前行

準確性練習

動物畫不僅限於畫動物

這些練習設計的宗旨是幫助大家理解觀察圖形對於繪製動物圖像的重要性，練習中以照片作為參考。

建立圖形

你可以把這個步驟想像成在線條構成的結構上建立起一個圖像，這些線條就是你的輔助線，而你建立圖像的目的就是為了看到（並且使用）線與線之間的圖形，這些圖形可以是：

· 負圖形。
· 動物身體不同部位之間的圖形。
· 輔助線與動物身體不同部位之間的圖形。
· 動物的附加物之間的圖形。

負圖形

這種圖形可以是敞開的，也可以是封閉的，在第 29 頁上我用藍色標出了這兩類圖形的範例，畫中重要的封閉負圖形起到連接兩頭牲畜的作用，並且顯示出上方橫桿的正確的透視角度，牛就拴在這條橫桿的下面。

畫中敞開的負圖形將最近的牲畜擺放在相對於上橫桿的一個正確位置上，敞開的一端之所以是打開的，原因在於圖像本身就沒有明確的界限表示要在哪裡結束。

動物身體不同部位之間的圖形

這些圖形不是負圖形，但是它們處於動物的形體之內的不同部位之間，在左下方獅子的畫像中，你可以看到一個這種圖形的範例，它就是鼻子、嘴和口鼻側面相關聯的部位；我給這個小的線與線之間的圖形作了注釋，在繪製這種半截剖面圖的時候，位於動物形狀內部的圖形會起到特別的幫助作用。

輔助線與動物身體不同部位之間的圖形

輔助線與動物身體的邊緣線之間的圖形能夠幫助我們建立起準確的輪廓側影，當縱向與橫向的輔助線被設置在"關鍵"位置（下左）並且相互交叉的時候，你只需要集中關注三角形的第三條邊就可以確立準確性，注意看縱向輔助線與橫向輔助線交叉的最重要的地方：前者實際上接觸到了獅子眼睛的一部分，三角形的第三條邊是圖像輪廓的上部。

動物附件之間的圖形

這個例子是第 30 頁上的牛軛環，請看環內圖形，它包括兩條直線和一條曲線，如果你忘掉你在繪製一個繫著皮帶的環，並且只注意到內部的形狀，你就可以按照正確的角度將繫在環上的皮帶置入。

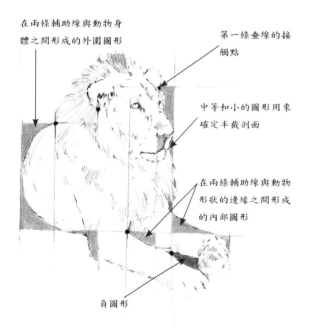

在兩條輔助線與動物身體之間形成的外圍圖形

第一條垂線的接觸點

中等和小的圖形用來確定半截剖面

在兩條輔助線與動物形狀的邊緣之間形成的內部圖形

負圖形

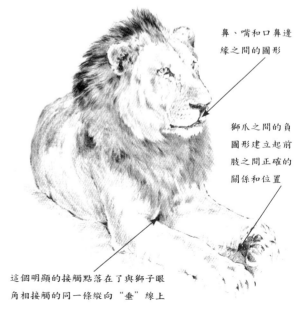

鼻、嘴和口鼻邊緣之間的圖形

獅爪之間的負圖形建立起前肢之間正確的關係和位置

這個明顯的接觸點落在了與獅子眼角相接觸的同一條縱向"垂"線上

輔助線

即便是繪製單一的動物，為了解決從哪裡著手進行圖像的複雜排佈問題，你需要決定在哪裡安置那條最主要的垂直（"垂"）線，與它交叉的還有重要的水平線，同時要觀察它與上面圖形之一的關係。

在繪製獅子（第 28 頁最左）的初始圖稿時，我的第一條垂線是從遠側耳朵下方開始畫的，在這個位置上有一個與頭頂部的視覺接觸點。

如果我們走到這頭獅子的前方，就會看到牠的耳朵的這個部分與頭部在這個我們從半截剖面看到的點上並沒有物理接觸，牠們是在更低一些的位置上連接在一起的，當我們從繪畫的角度上觀察，接觸只是視覺上的，

我在繪製獅子的初始草稿時選擇了這個出發點，為的是首先建立起頭的角度，利用動物輪廓與另外一條輔助線（用綠色顯示的）之間的一些中、小尺寸的圖形。

在第 30 頁上更加複雜的牛的構圖中，我使用了重要的負圖形，那條主導的縱向輔助線從這個負圖形向下延伸，依據這條線，我就可以確立牛眼的位置，繪製牛眼使用的是跟隨形體的小輪廓線。

透過視覺接觸點繪製出重要的水平輔助線，在這個接觸點上，最近的這頭牛的鼻梁與牠鄰居的牛輄相遇，直接就給第二頭牲畜的眼睛確定了水平的位置，由此，我這幅畫的個人網格的基礎就建立起來了。

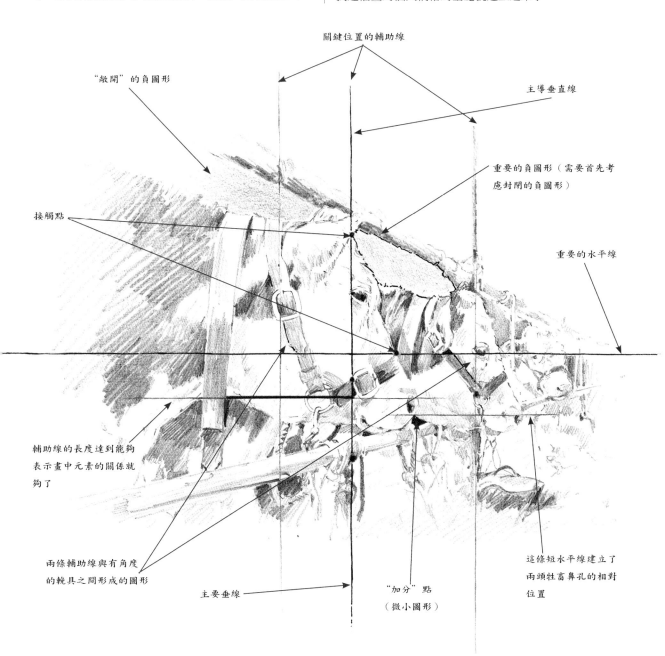

關鍵位置的輔助線

"敞開"的負圖形

主導垂直線

接觸點

重要的負圖形（需要首先考慮封閉的負圖形）

重要的水平線

輔助線的長度達到能夠表示畫中元素的關係就夠了

兩條輔助線與有角度的輄具之間形成的圖形

主要垂線

"加分"點（微小圖形）

這條短水平線建立了兩頭牲畜鼻孔的相對位置

接觸點

視覺接觸點是指物體在我們的視野中是重疊（交叉）的，除了視覺接觸點以外，還有物理接觸點，一個明顯的例子是第 28 頁上最左側的獅子畫像中那條前肢的彎曲之處。

複印一張你所攝製的動物照片（為了不把正本照片弄壞），並且找出與這裡耕牛畫像中類似的、明顯的接觸點。在複印的照片上徒手繪製出你自己的 "垂" 線和水平輔助線，你會發現有多少畫中的元素實際上是相互排列在一起的，比如在畫中，從一個動物的鼻孔最下部延伸出來的水平短線與這個動物鄰居的鼻孔上方可以連成一條線，大家可以把這個練習當成一種拼圖遊戲，將畫中各個組成部分一塊一塊地拼插在一起，直到整個圖像的完成。

本書的插圖中涉及很多動物，我對這些動物的各個身體部位做了專門的講解，雖然如此，你在繪製最初的探究性草圖或寫生畫稿時，有一個最好的方法可以用來正確地置入畫中的各個組成部分，那就是在你對繪畫主題沒有知覺的情況下，只去處理一個一個的圖形。

很多人發現通過將參考照片顛倒放置能夠更加容易地獲得準確性，因為這樣做使得他們認出某些區域的可能性大大減小，所以也就只能依靠觀察圖形了，而在寫生的時候這個方法就不能用了，這時候就需要我們忘記正在描繪的題材，以便將各個組成元素（圖形）按照它們相互之間的關係進行正確的排佈。

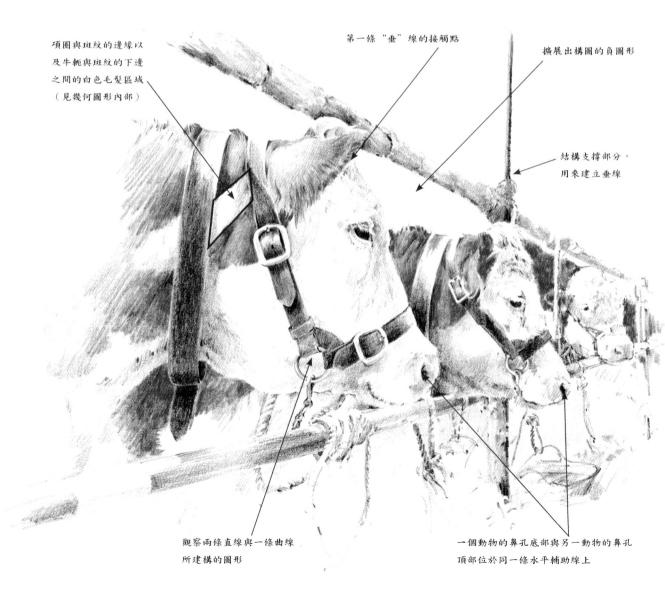

項圈與斑紋的邊緣以及牛軛與斑紋的下邊之間的白色毛髮區域（見幾何圖形內部）

第一條 "垂" 線的接觸點

擴展出構圖的負圖形

結構支撐部分，用來建立垂線

觀察兩條直線與一條曲線所建構的圖形

一個動物的鼻孔底部與另一動物的鼻孔頂部位於同一條水平輔助線上

藝術家的眼光

在接下來的主題章節中，我將不斷強調仔細觀察和理解繪畫題材的重要性，為此，我準備了大量的探究性速寫草稿、繪圖以及圖解性畫像資料。我們對每一個動物的種類都需要進行認真的思考，對牠們的形體、構造、動作、皮膚／皮毛的質感等，都應該達到一定程度的理解，這樣給牠們繪製出來的畫像才會具有說服力。

寫生

寫生在動物繪畫中是必不可少的環節，即便你知道你將主要根據參考照片來進行繪畫創作；而且為了讓作品達到好的效果，你需要有規律地利用寫生簿。

盡量將寫生簿作為個人的參考資料，不要給別人看，這樣做就不會無形之中給自己施加壓力，好像已經製作出 "完成" 了的畫作，而且，在那種你感覺畫出的結果很糟糕的時刻，你可以從容、自發、嘗試性地發掘和提高你的技能，而事實上，那些結果並不糟糕，它們只是學習過程中的組成部分而已，試著讓自己去逐漸適應這些過程。無論你是在畫紙上畫出一條有趣的線（或僅僅是一個記號）來代表你看到的一個結果，還是設法將一個動物的形體印象栩栩如生地表現出來，你都會從中學到東西，用歡迎的心態對待難題，享受解決問題帶來的挑戰，而不要被它們嚇倒。

在這兩幅照片和我直接根據照片繪製的草圖中，你可以看到一個稍稍誇張的畫例，這裡的參考內容很有限，即便如此，你也可以利用部分圖像創造出一幅圖或畫來展示出對動物的記憶

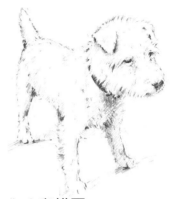

誇張效果
這個角度的誇張效果並不那麼明顯—適合繪製頭和肩部的習作

觀察與構圖

畫面中如果有兩個或更多的動物處於相互關聯之中，這就明顯需要對構圖有所考慮，如是否加入背景環境，而且還需要在你的畫紙上為每個動物分別設計出一個位置，這些考慮是相對於畫幅的格局或限制在畫框的範圍之內的。

很顯然，要想在動物形象的前方留出更多的空間，這樣才不至於使動物的頭與畫幅一側的邊緣離得太近，反而在其形體的後面空出過大區域，同時還要兼顧其他的考慮，重要的是對動物姿勢中的各個角度要做到心中有數，這些角度提示出平衡和重量的分布，並且確保了你的筆下主體是令人信服地腳踏實地，或者在它的支撐上有所著落，即使從表面上看沒有顯示出任何跡象。

根據照片進行繪畫

在根據參考照片進行繪畫的時候，我們遇到的主要問題之一就是如何處理誇張效果，在直接從參考照片複製圖像時，位於前面的動物腦袋往往都是經過放大的，而後面的身體尺寸卻被不成比例地縮小了，這樣製作出來的畫像自然不會令人滿意，照片資料應該得到最好的利用，但不是複製。如果你在攝製照片的同時還繪製了寫生草圖，那你就能夠獲得比較稱心的結果了；可是，如果你只是擁有幾張照片，而缺乏其他參考資料，你的繪畫目標就要受到限制了。

附帶要說的，也是至關重要的一點就是對主題的理解，要達到這個目標，可以透過觀察正在玩耍、休息或者進行正常活動中的動物或觀看一系列的動物照片，照片能夠讓你從不同的角度對動物作出設想。

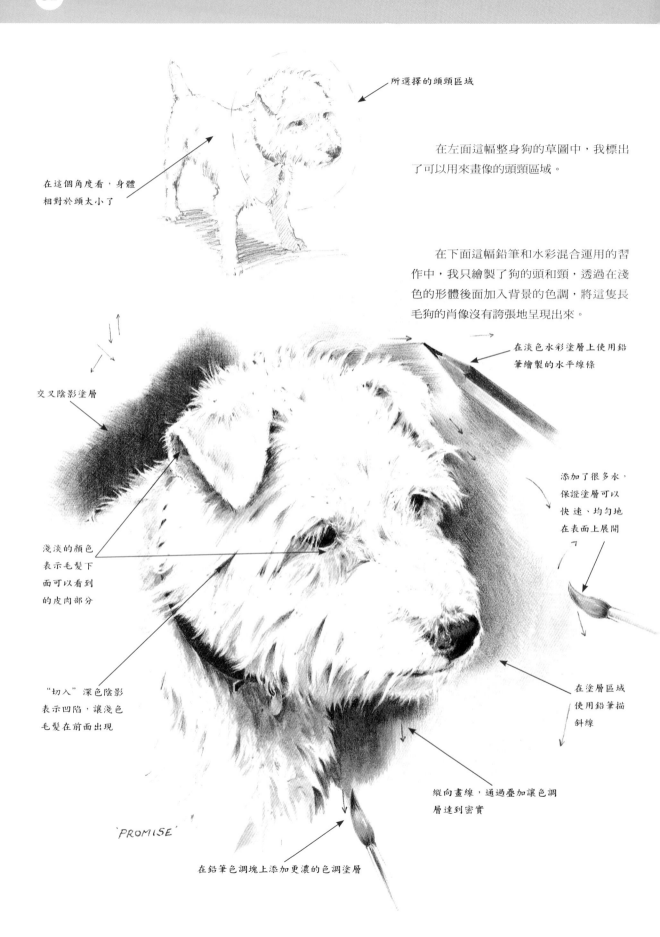

所選擇的頭頸區域

在左面這幅整身狗的草圖中，我標出了可以用來畫像的頭頸區域。

在這個角度看，身體相對於頭太小了

在下面這幅鉛筆和水彩混合運用的習作中，我只繪製了狗的頭和頸，透過在淺色的形體後面加入背景的色調，將這隻長毛狗的肖像沒有誇張地呈現出來。

在淡色水彩塗層上使用鉛筆繪製的水平線條

交叉陰影塗層

添加了很多水，保證塗層可以快速、均勻地在表面上展開

淺淡的顏色表示毛髮下面可以看到的皮肉部分

"切入"深色陰影表示凹陷，讓淺色毛髮在前面出現

在塗層區域使用鉛筆描斜線

'PROMISE'

縱向畫線，通過疊加讓色調層達到密實

在鉛筆色調塊上添加更濃的色調塗層

緊靠暗色皮毛畫出淺色鬍鬚或毛髮

1 畫線

3 在皮毛上定向地疊加圖案，讓圖案在鬍鬚的後面顯現出來

選擇一個容易的角度

在給你的主題拍照的時候，注意選擇一個可能產生最少問題的角度作為開始，一個簡單的身體側視圖和一個朝向你的頭部，就可以為你的習作提供足夠的趣味；可能還需要添加一條尾巴或者改變一下尾巴的位置來給整個構圖補充一些調料，再加上一個經過調整的背景 來配合一下畫中角色的姿勢。

2 在一側繪製色調直到這條線為止，留出白色的細紋，再從白色細紋的邊緣將色調向遠處展開

淺色的底層畫

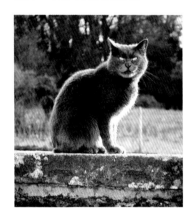

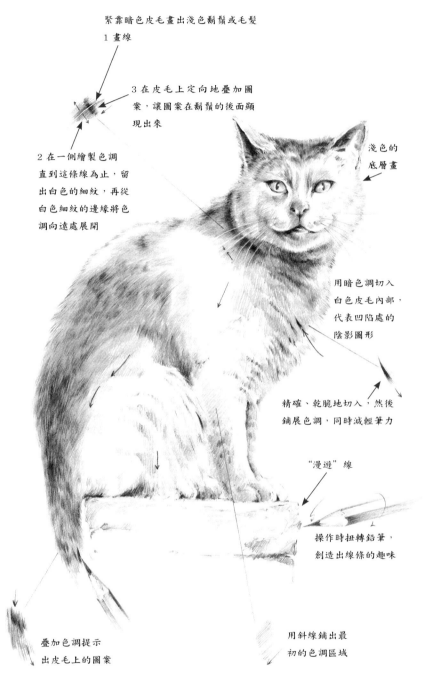

用暗色調切入白色皮毛內部，代表凹陷處的陰影圖形

精確、乾脆地切入，然後鋪展色調，同時減輕筆力

"漫遊"線

操作時扭轉鉛筆，創造出線條的趣味

疊加色調提示出皮毛上的圖案

用斜線鋪出最初的色調區域

剪輯取捨

在以同一條狗做模特的另外一幅草圖中，牽狗繩被捨棄了，取而代之的是一塊布與狗的位置相關聯，背景也被去除了，添加了兩條表示遠距離的腿，為狗的姿勢提供了穩定性。

這兩頁上的練習都是與家庭寵物相關的，練習中使用的材料也是專門用於這個主題的工具，在這本書中介紹的所有動物分組中，家庭寵物對於藝術家們來說常常是最方便的繪畫題材，因為如果與寵物的主人相熟，畫家們就可以在寵物們放鬆和不準備逃離牠們以為的威脅時，給牠們畫像，你也可以和你的寵物湊得很近，為牠繪製出有趣的特寫。

鉛筆練習

水溶性石墨鉛筆

水溶性石墨鉛筆分為不同等級，每種等級的鉛筆根據所使用的紙張（見第 36 頁）在加水的時候都會產生不一樣的反應。

這種鉛筆不論是單獨使用還是與另外一種工具混合使用，都會體現出很好的效果，並且既可以濕用也能夠乾用，這裡的練習向大家演示了如何在畫線的過程中，透過稍微提筆減輕用筆力度來獲取高光區域的效果，以及如何將筆完全提起脫離紙面，同時繼續畫線以描繪出動物毛皮上白色斑紋的方法。

基本線形

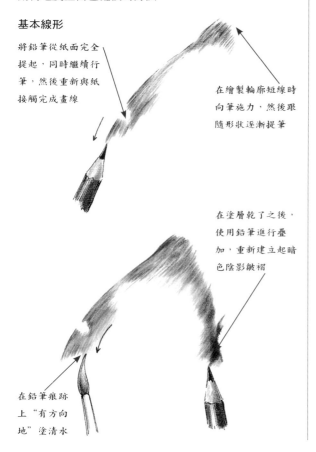

將鉛筆從紙面完全提起，同時繼續行筆，然後重新與紙接觸完成畫線

在繪製輪廓短線時向筆施力，然後跟隨形狀逐漸提筆

在塗層乾了之後，使用鉛筆進行疊加，重新建立起暗色陰影皺褶

在鉛筆痕跡上"有方向地"塗清水

石墨（繪圖）鉛筆

漫游線

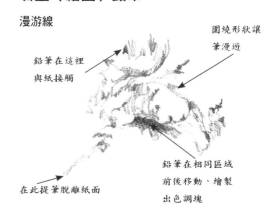

圍繞形狀讓筆漫遊

鉛筆在這裡與紙接觸

鉛筆在相同區域前後移動，繪製出色調塊

在此提筆脫離紙面

線條的結合

在這裡使用鉛筆繪製波形線和色調區域，表現出厚皮毛的層次和陰影中的凹陷處（見第 38 頁）。

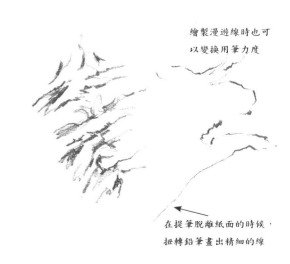

繪製漫遊線時也可以變換用筆力度

在提筆脫離紙面的時候，扭轉鉛筆畫出精細的線

個別的"下拉"線條

為了獲得斑紋的效果，繪製個別的波紋線，集結成面

一條條的曲線

集結成色調塊

炭精筆

這種鉛筆在光亮的白紙上使用時能夠製造出豐富的對比，比如在西卡紙上，當把筆芯削得很尖時，這種筆可以用來獲取非常細緻的圖案效果（見第 44 頁）。

軟質炭精筆

6B 的軟芯炭精筆在光滑的白紙表面上繪製濃黑的線條非常理想，將線條聚集起來就可以獲得老鼠毛皮上不規則的斑塊效果。

使用削尖的鉛筆繪製輪廓線，創造出深色斑塊

斑塊的大小可以是變化的，但是輪廓線需要依附動物的形體

硬質炭精筆

在使用硬芯（B）炭精筆進行繪畫時，如果不斷地扭動鉛筆，就會展現出非常令人興奮的線條變化，這個練習與前邊介紹的漫遊線的畫法有相關之處。

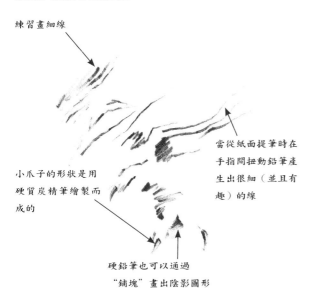

練習畫細線

當從紙面提筆時在手指間扭動鉛筆產生出很細（並且有趣）的線

小爪子的形狀是用硬質炭精筆繪製而成的

硬鉛筆也可以通過"鋪塊"畫出陰影圖形

毛筆練習

水彩

　　水彩可以算是最多用的顏料之一，不論單獨使用，還是與鉛筆或是一系列其他工具共用，這種繪畫材料既可以微妙、柔和，也能夠活潑、明快和熱情奔放。在本章中，我使用水彩顏料製作了一幅兔子的單色畫像（見第 40~41 頁），繪畫所用的色彩是將兩種顏色經過混合製成的一種中性色，我還使用水彩繪製了一幅比較華美的雪特蘭矮馬（花斑馬）"彩色"圖像（見第 46~47 頁）。

混合皮毛顏色

這裡的第一個練習非常簡單，是關於圍繞形體繪製輪廓線的，製作顏料時需要加很多水，因為要讓你繪製出來的線條流動。在你繪製完成這個色調區域之後（在它開始變乾之前），請圍繞它的邊緣進行幾個小實驗。

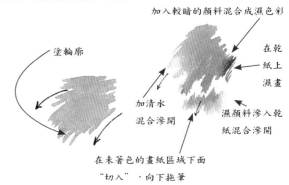

加入較暗的顏料混合成濕色彩

在乾紙上濕畫

塗輪廓

濕顏料滲入乾紙混合滲開

加清水混合滲開

在未著色的畫紙區域下面"切入"，向下拖筆

毛髮的細節

將生赭色和熟赭色混合產生一種明亮的色彩，這種色彩可以用來繪製小馬的斑紋，因為這種馬的毛皮很厚，這讓我們有機會仔細觀察牠的毛髮方向，並且在描繪牠毛髮呈現出的各種捲毛時享受到樂趣。

這個小練習讓大家看到，我們如何從將要被描繪成白色毛髮的區域拖出顏色，才能做到在深色前面表示出淺色。

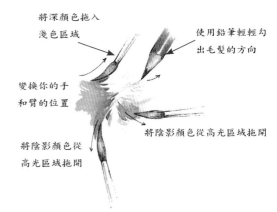

將深顏色拖入淺色區域

使用鉛筆輕輕勾出毛髮的方向

變換你的手和臂的位置

將陰影顏色從高光區域拖開

將陰影顏色從高光區域拖開

狗

　　毛皮光滑的狗，比如就像這條小獵犬，讓藝術家們有機會仔細觀察這種動物的結構、皮膚的皺褶以及有光澤的皮毛上的高光，一個簡單向前的姿勢加上一個有角度的頭位就構成一個很好的繪畫造型，但是，它卻可能給繪畫新手帶來一些問題。

　　繪製動物身上的黑色皮毛對於初學者來說也可能有一定的難度，要想解決這個問題需要將水溶性石墨鉛筆與水彩顏料相結合，讓它們發揮出協調的作用，一些初學者往往不夠重視背景與背景所襯托的形體之間的相關性，因此，如果不使用連續的輪廓線而又要給白色區域增加強度，這對他們可能又會產生進一步的問題。

眼睛置入的角度不對

畫出來的鼻子面向觀察者，應該是側視角度才對

使用石墨鉛筆塗抹得太粗糙，沒有考慮動物的形體

應該避免沒必要的外圍輪廓線而使用細微的背景色調來代替

沒有考慮腿腱或腿的骨骼結構

彎曲的爪子像貓爪

技法

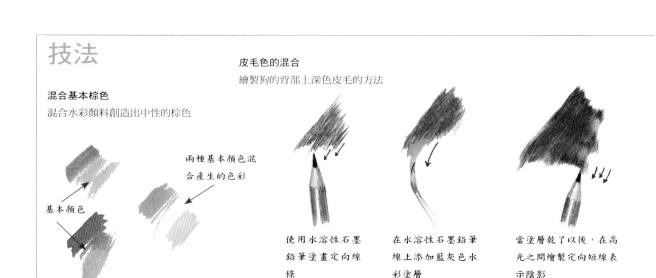

皮毛色的混合
繪製狗的背部上深色皮毛的方法

混合基本棕色
混合水彩顏料創造出中性的棕色

兩種基本顏色混合產生的色彩

基本顏色

使用水溶性石墨鉛筆塗畫定向線條

在水溶性石墨鉛筆線上添加藍灰色水彩塗層

當塗層乾了以後，在高光之間繪製定向短線表示陰影

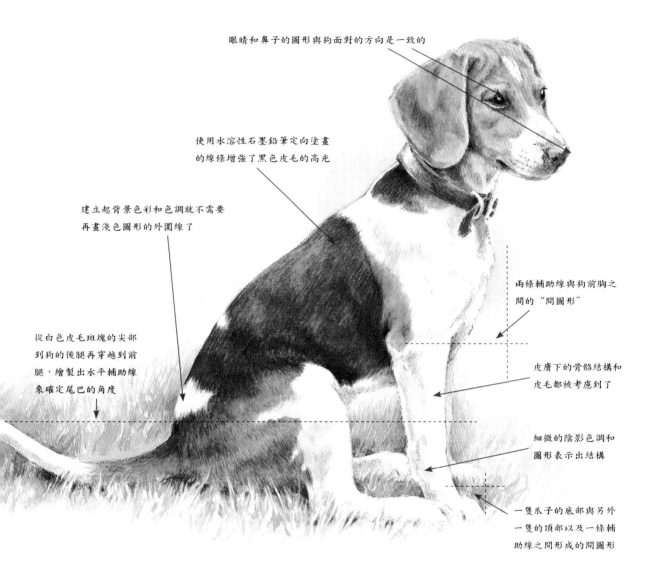

眼睛和鼻子的圖形與狗面對的方向是一致的

使用水溶性石墨鉛筆定向塗畫的線條增強了黑色皮毛的高光

建立起背景色彩和色調就不需要再畫淺色圖形的外圍線了

從白色皮毛斑塊的尖部到狗的後腿再穿越到前腿,繪製出水平輔助線來確定尾巴的角度

兩條輔助線與狗前胸之間的"間圖形"

皮膚下的骨骼結構和皮毛都被考慮到了

細微的陰影色調和圖形表示出結構

一隻爪子的底部與另外一隻的頂部以及一條輔助線之間形成的間圖形

推薦的顏色組合

有限的兩種顏色就足夠與水溶性石墨鉛筆配合使用了。

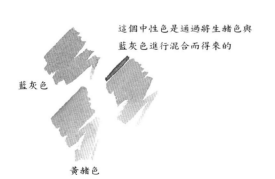

這個中性色是通過將生赭色與藍灰色進行混合而得來的

藍灰色

黃赭色

背景色彩的色調變化用來展示白色皮毛區域後面的顏色,既能表示背景的存在又將白色區域移到了前面

貓

鉛筆

　　貓這種動物既有身著光滑毛皮的，也有長毛種類的，不論是哪一種，貓的那種微妙而優雅的舉止適宜採取鬆散的筆法進行勾畫。儘管貓的動作迅疾，但是，牠們也有倦怠的時候，也就是在這樣的時刻，我們才能夠在寫生簿上現場揮筆，捕捉到牠們那些隨便、放鬆而富有表情的身姿。

　　如果在圖像周圍繪製一些緊湊、圖解式的線條，使用不連貫的筆法描畫邊緣，完全體現不出與形體內部的關係，那畫出來的形體看上去就是平的，就像這裡的這兩幅草圖。

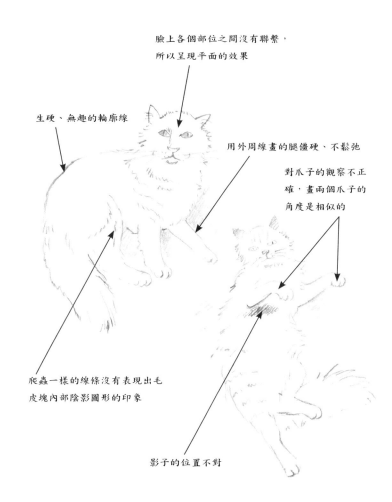

臉上各個部位之間沒有聯繫，所以呈現平面的效果

生硬、無趣的輪廓線

用外周線畫的腿僵硬、不鬆弛

對爪子的觀察不正確，畫兩個爪子的角度是相似的

爬蟲一樣的線條沒有表現出毛皮塊內部陰影圖形的印象

影子的位置不對

技法

水溶性石墨鉛筆

在粗紋畫紙的表面上使用 8B 水溶性石墨鉛筆繪製出來的暗色塊在加了水之後會產生明顯的效果。

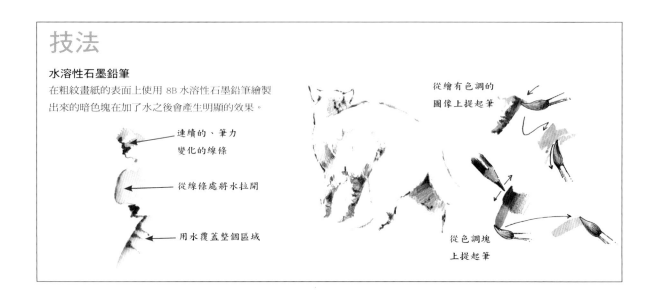

從繪有色調的圖像上提起筆

連續的、筆力變化的線條

從線條處將水拉開

用水覆蓋整個區域

從色調塊上提起筆

使用 "漫遊" 線（在使用 4B 鉛筆繪圖的過程中，筆尖幾乎不離開畫紙表面）鬆散地建立起最初的圖像，如果過了一些時辰，模特兒貓依然保持原來的姿勢，可以用較重的線條和較濃的色調來強化某些區域的效果。

不要過於仔細地繪製蓬鬆的絨毛，這樣會影響到毛皮下面的結構，繪製有色調的圖案時要 "依附於形體"。

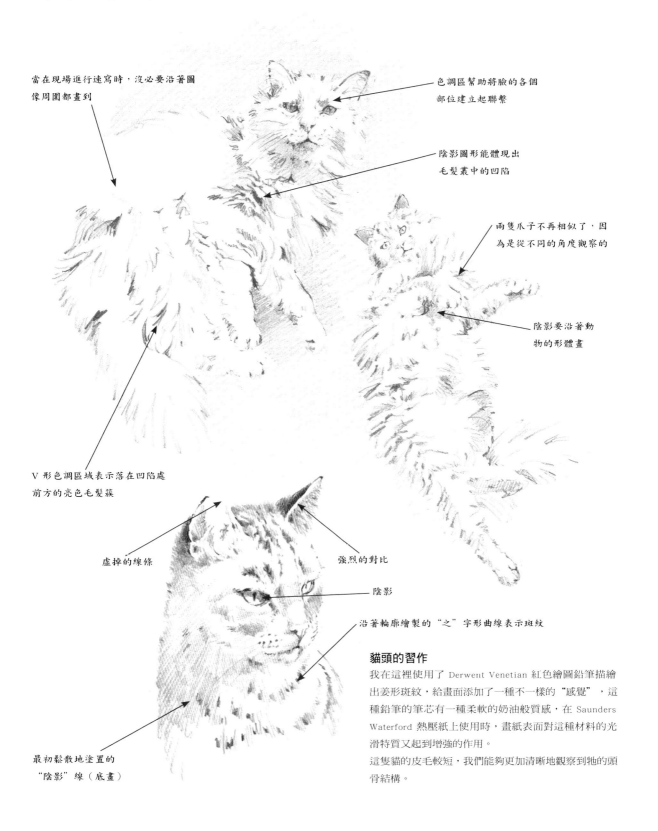

當在現場進行速寫時，沒必要沿著圖像周圍都畫到

色調區幫助將臉的各個部位建立起聯繫

陰影圖形能體現出毛髮叢中的凹陷

兩隻爪子不再相似了，因為是從不同的角度觀察的

陰影要沿著動物的形體畫

V 形色調區域表示落在凹陷處前方的亮色毛髮簇

虛掉的線條

強烈的對比

陰影

沿著輪廓繪製的 "之" 字形曲線表示斑紋

最初鬆散地塗置的 "陰影" 線（底畫）

貓頭的習作

我在這裡使用了 Derwent Venetian 紅色繪圖鉛筆描繪出姜形斑紋，給畫面添加了一種不一樣的 "感覺"，這種鉛筆的筆芯有一種柔軟的奶油般質感，在 Saunders Waterford 熱壓紙上使用時，畫紙表面對這種材料的光滑特質又起到增強的作用。

這隻貓的皮毛較短，我們能夠更加清晰地觀察到牠的頭骨結構。

兔子

水彩

　　寵物兔有很多種，其中有些兔子的皮毛是彩色的，帶有不同斑紋，這種動物的柔軟絨毛使水彩顏料成為刻畫它們的自然選擇，在繪製這種動物的時候，透過運用"插入"技法進行顏色的混合來豐富皮毛凹陷處的深色，"切入"深色與顏色的混合將淡色的毛髮推到前面，並且創造出強烈的對比效果。

　　兔子的大眼睛需要仔細觀察來確定牠的高光；柔軟而毛茸茸的腳則需要在兔子身體的下面加入濃重的陰影才能夠穩固在地上。只要加入一點背景的提示，就是在後面塗上一抹經過精細混合而成的中性色，從白色皮毛區域的邊緣"切入"，即可避免無意中讓那些區域"丟失"。

　　對頁上的主要圖像是未完成的，目的是想利用它說明疊加塗層（乾加濕）是如何使用的，這些塗層透過將顏色一層層地持續堆積，逐漸建立起動物的形體。

　　從開始到這個階段為止的顏色塗置過程既消耗時間，也需要花心思進行思考，這樣才能保證正確地置入每一個塗層，並且在需要的地方進行顏色的混合，當塗繪一大片單一的顏色面時，如果不考慮圖形的輪廓，以及一些區域的顏色會比較淺而另外一些區域的顏色會比較深（由於高光和陰影區的緣故）的情形，那麼你塗出來的顏色就是平的，不會體現出形狀的立體感。在塗層的一部分已經乾了而其餘部分的塗抹操作依然在繼續的時候，還有可能發生留下水漬的狀況。

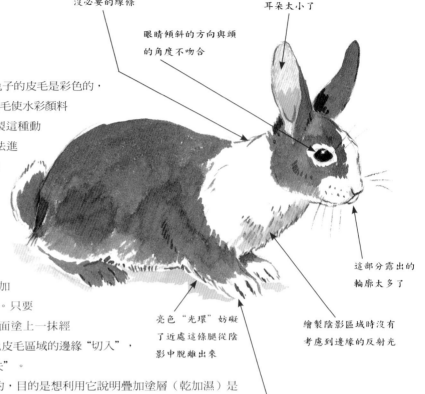

沒必要的線條

眼睛傾斜的方向與頭的角度不吻合

耳朵太小了

這部分露出的輪廓太多了

繪製陰影區域時沒有考慮到邊緣的反射光

腳太大而且沒有著落

亮色"光環"妨礙了近處這條腿從陰影中脫離出來

技法

"縫合"

在這個特定語境中，"縫合"所涉及的含義是指在一個已經塗濕的區域中，使用毛筆沾取較深色調的同一種顏色去觸及這個區域，當這種顏色被"縫合"到潮濕的紙面上時，它會擴散和"滲出"，在與濕紙或乾紙相遇時，分別會引起有趣的效果發生。

這些繪有部分兔子後腿的畫例演示了流暢地塗繪顏色層的基本操作過程，在給實際的圖像進行著色時，注意讓紙面的紋理自然而然地對效果發生影響。

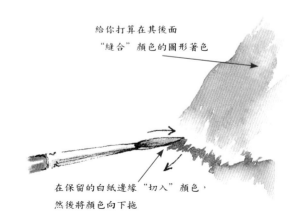

給你打算在其後面"縫合"顏色的圖形著色

在保留的白紙邊緣"切入"顏色，然後將顏色向下拖

透過採用濕加濕、混合與 "插入" 顏色這些技法疊
加塗層，慢慢地將一幅圖像建立起來，發展至你在這裡
看到的這個程度，在色彩和色調的強度達到所期望的程
度之前還需要再添加幾層顏色。

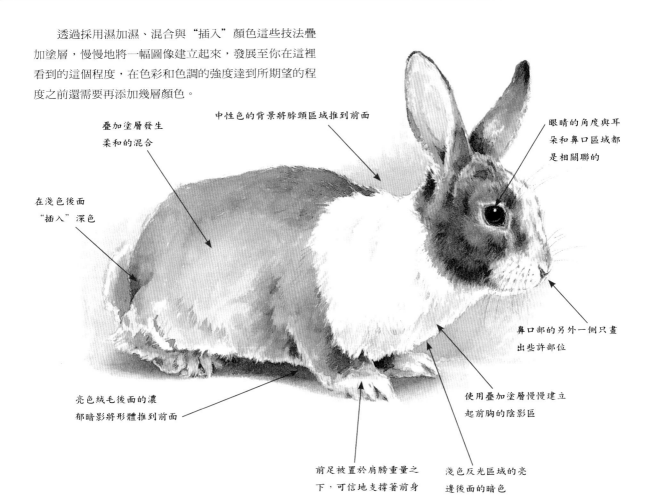

疊加塗層發生
柔和的混合

中性色的背景將脖頸區域推到前面

眼睛的角度與耳
朵和鼻口區域都
是相關聯的

在淺色後面
"插入" 深色

鼻口部的另外一側只畫
出些許部位

亮色絨毛後面的濃
郁暗影將形體推到前面

使用疊加塗層慢慢建立
起前胸的陰影區

前足被置於肩膀重量之
下，可信地支撐著前身

淺色反光區域的亮
邊後面的暗色

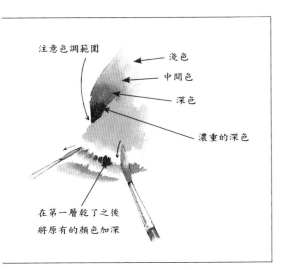

注意色調範圍

淺色

中間色

深色

濃重的深色

在第一層乾了之後
將原有的顏色加深

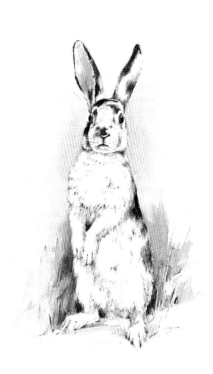

直立坐姿

這幅習作是使用水彩、
水性色鉛筆和不透明水
彩在 Bockingford 染色畫
紙上繪製而成的，在繪
製的過程中，除了最初
的草圖以外，還用鉛筆
進行了一些誇張處理。

豚鼠

壓克力

在南美洲發現的野生豚鼠皮毛呈棕色系，有雜色花斑；而家養的豚鼠在顏色和斑紋上差異很大，包括牠們皮毛的質感、長度和生長方向都各有不同，不論是擁有光滑毛皮，還是披著長毛髮或是長有玫瑰狀卷毛，這些吸引人的小生靈都是受人歡迎的寵物。豚鼠幼崽在生下來的時候，眼睛就是睜開的，並且已經長滿絨毛，看上去就像小號成年鼠，只是腦袋的尺寸相對於身體不太成比例。

壓克力是一種速乾型永久性顏料，初學者在使用這種材料進行繪畫時，多少會遇到一些問題，其中之一是如何在圖案精緻的區域保持筆觸的細膩，比如在繪製豚鼠的眼睛時，眼中的高光很容易被描畫得太重；又比如，覆蓋皮毛區的"羽毛"感邊緣看上去可能像顏色塊而不是細毛髮。

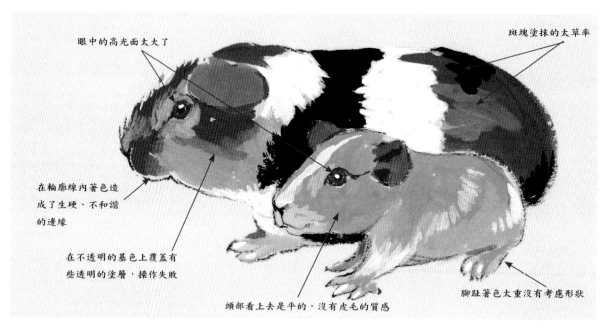

眼中的高光面太大了

斑塊塗抹的太草率

在輪廓線內著色造成了生硬、不和諧的邊緣

在不透明的基色上覆蓋有些透明的塗層，操作失敗

頭部看上去是平的，沒有皮毛的質感

腳趾著色太重沒有考慮形狀

技法

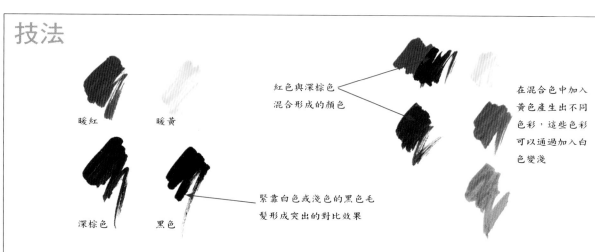

暖紅

暖黃

紅色與深棕色混合形成的顏色

在混合色中加入黃色產生出不同色彩，這些色彩可以通過加入白色變淺

深棕色

黑色

緊靠白色或淺色的黑色毛髮形成突出的對比效果

按照輪廓塗繪的線條能夠將毛髮下面的形狀表示出來，並且在處理斑塊之間的過渡時——由淺色覆蓋深色，再由深色覆蓋淺色——需要加以考慮才能夠準確地體現出所畫對象的形狀。緊靠黃褐色和黑色的純白斑紋可以使用壓克力顏料來表現，在染色的底面上繪製出來的效果會非常醒目，這樣一層層地疊加起來，顏料塗層就將暗色毛髮上面的淺色毛髮表現出來了，反之亦然，從而形成一種厚實的絲滑毛皮印象。

認真地選擇你要使用的毛筆，這件事應該予以重視，你需要一支具有優質筆鋒的毛筆繪製精緻的細節，並且在使用期間和使用之後要將它們進行徹底的清洗。

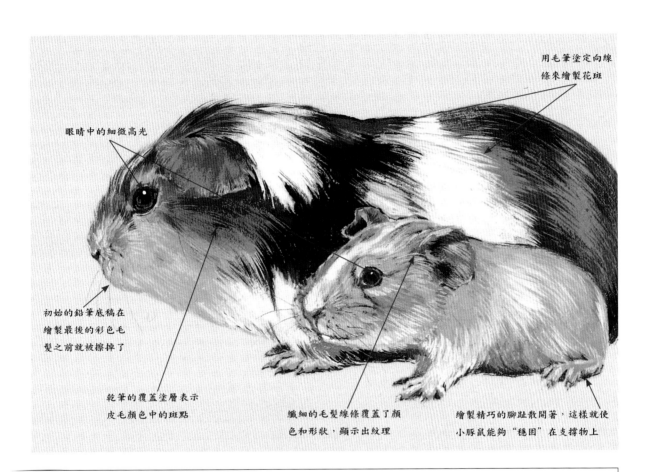

用毛筆塗定向線條來繪製花斑

眼睛中的細微高光

初始的鉛筆底稿在繪製最後的彩色毛髮之前就被擦掉了

乾筆的覆蓋塗層表示皮毛顏色中的斑點

纖細的毛髮線條覆蓋了顏色和形狀，顯示出紋理

繪製精巧的腳趾散開著，這樣就使小豚鼠能夠"穩固"在支撐物上

壓克力

壓克力是一種水基永久性顏料，你無法將這種顏料重新組合，它的使用方法有很多種，從薄塗到厚敷，我在這裡選擇的是中庸之道，這種顏料的不透明程度足以起到覆蓋的作用（淺色覆蓋深色），同時，它所具備的流動性又可以使用掃筆進行平鋪。

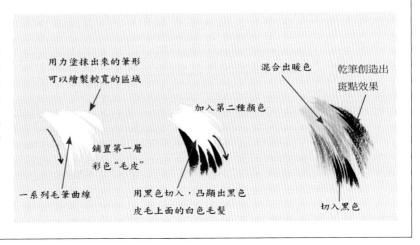

用力塗抹出來的筆形可以繪製較寬的區域

鋪置第一層彩色"毛皮"

一系列毛筆曲線

加入第二種顏色

用黑色切入，凸顯出黑色皮毛上面的白色毛髮

混合出暖色

乾筆創造出斑點效果

切入黑色

老鼠

炭精筆

　　一些家鼠與牠們的野生堂表親之間是有區別的，主要表現在前者有著豐富的顏色和斑紋，此外，牠們的眼睛相對於腦袋的尺寸要比其他一些種類小，比如像小巢鼠就長著一對突出的"珠"眼。

　　除了普通的白鼠之外，花斑鼠的各種不同顏色讓藝術家們有機會得以領略到這些豐富的對比，他們使用炭精筆在純白色的畫紙上將這種對比描繪出來。

　　如果對這種嬌小的生物缺乏形體方面的理解，常常導致繪製出來的肢體不是過於粗重就是比例失調，而且對於皮毛的紋理需要經過仔細觀察，弄清它們依附於形體的走向，如果不能做到這些，繪製老鼠身上的斑塊也會成為問題。

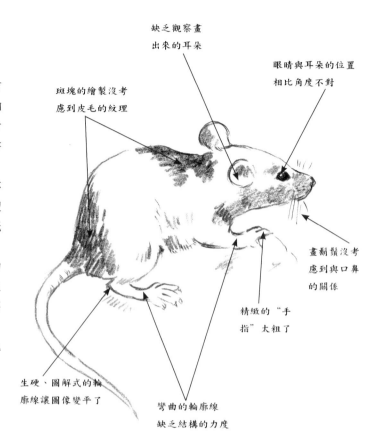

缺乏觀察畫出來的耳朵

眼睛與耳朵的位置相比角度不對

斑塊的繪製沒考慮到皮毛的紋理

畫鬍鬚沒考慮到與口鼻的關係

精緻的"手指"太粗了

生硬、圖解式的輪廓線讓圖像變平了

彎曲的輪廓線缺乏結構的力度

技法

理解形體

你先要選好描繪圖像的主要位置，在建立這個位置的同時，觀察繪畫對象的肢體在不同角度上有甚麼樣的不同狀態，並且嘗試使用不同的角度練習

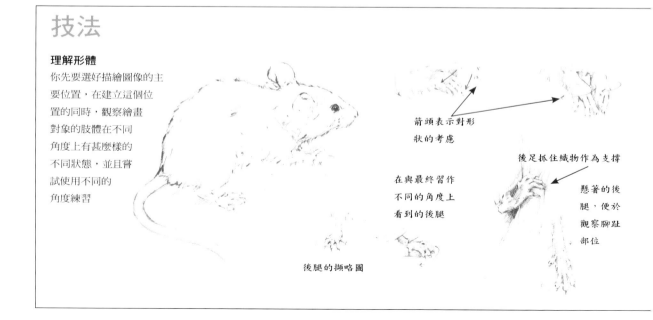

箭頭表示對形狀的考慮

在與最終習作不同的角度上看到的後腿

後足抓住織物作為支撐

懸著的後腿，便於觀察腳趾部位

後腿的撷略圖

　　將老鼠的形體清楚地表現出來可以使用很多方法：在皮毛中加入斑塊就是一種；另外一個方法是在繪製四肢的時候尋找不同的角度。儘管這種小動物小到可以拿在手裡，認清牠的結構和體型依然非常重要，牠的精巧

四肢常常藏在重疊的皮毛下面，但是處理這些嚙齒動物和近距離地觀察牠們會使我們加深對其身體各部位之間比例關係的理解。

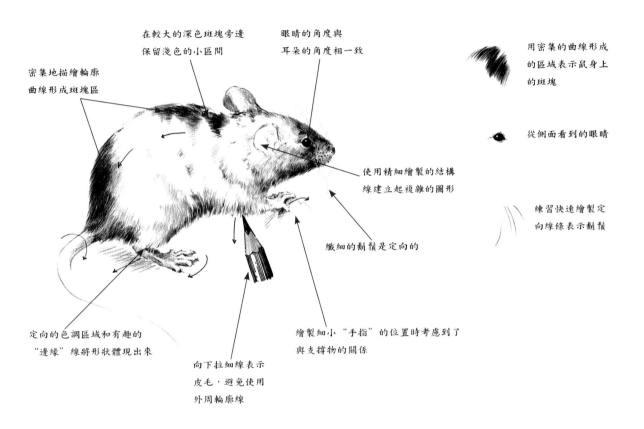

密集地描繪輪廓曲線形成斑塊區

在較大的深色斑塊旁邊保留淺色的小區間

眼睛的角度與耳朵的角度相一致

用密集的曲線形成的區域表示鼠身上的斑塊

從側面看到的眼睛

使用精細繪製的結構線建立起複雜的圖形

纖細的翺鬚是定向的

練習快速繪製定向線條表示翺鬚

定向的色調區域和有趣的"邊緣"線將形狀體現出來

向下拉細線表示皮毛，避免使用外周輪廓線

繪製細小"手指"的位置時考慮到了與支撐物的關係

細節
將炭精筆的筆芯削尖就可以繪製出非常精緻的細節。

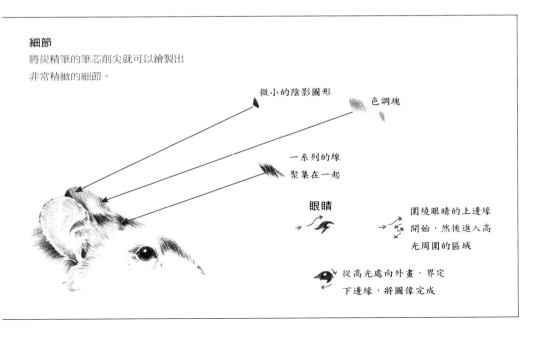

微小的陰影圖形

色調塊

一系列的線聚集在一起

眼睛

圍繞眼睛的上邊緣開始，然後進入高光周圍的區域

從高光處向外畫，界定下邊緣，將圖像完成

雪特蘭矮馬

水彩

緊湊的身材、深長的肚帶、短背，加上肌肉強健的短腿，這些都是雪特蘭矮馬獨有的特徵，然而牠的力氣與其整體的尺寸並不成比例，這恰恰使牠成為卓越的役用馬（在 19 世紀這種馬被用於煤礦運輸）。

在刻畫一個特殊的馬種時，比如就像這種雪特蘭矮馬，建立正確的特徵非常重要，如果把牠的腿畫得太長，使地面與馬身的距離比這個種群正常的標準要長，那麼牠就失去了牠的身份，由於雪特蘭群島的氣候非常惡劣，這些矮馬都生有厚實的冬季毛皮，在繪製牠們這種毛皮的時候，你需要對皮毛的生長方向有所知覺，然後再相應地隨之行筆。

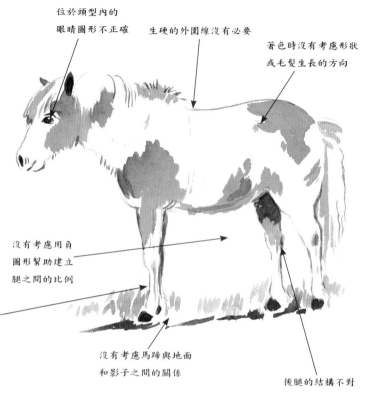

位於頭型內的眼睛圖形不正確

生硬的外圍線沒有必要

著色時沒有考慮形狀或毛髮生長的方向

沒有考慮用負圖形幫助建立腿之間的比例

對於這種馬來說腿太長了

沒有考慮馬蹄與地面和影子之間的關係

後腿的結構不對

技法

使用綠色

將黃綠色與棕土色混合能夠產生出一種很實用的綠色，我們先用這種綠色塗製一層淡色塗層，然後用較暗的色彩在馬腿的白毛後面 "切入"。繪製暗色馬蹄時使用同樣的方法（顏色相反），在這個形狀的前方留出淺色區域；當馬蹄色塊乾了之後，就可以使用綠色給這些區域著色了。

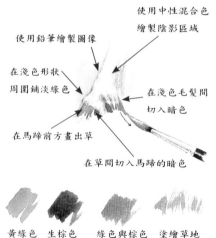

使用中性混合色繪製陰影區域

使用鉛筆繪製圖像

在淺色形狀周圍鋪淡綠色

在淺色毛髮間切入暗色

在馬蹄前方畫出草

在草間切入馬蹄的暗色

黃綠色　生棕色　綠色與棕色的混合色　塗繪草地的混合色

顏色

一個有限的顏色組合就可以構成繪製矮馬的基本用色，對不同比例的顏色混合進行實驗，獲取不同的色彩和中性色調的變化。

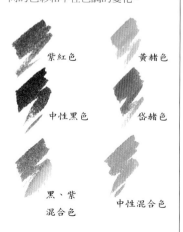

紫紅色　黃赭色

中性黑色　岱赭色

黑、紫混合色　中性混合色

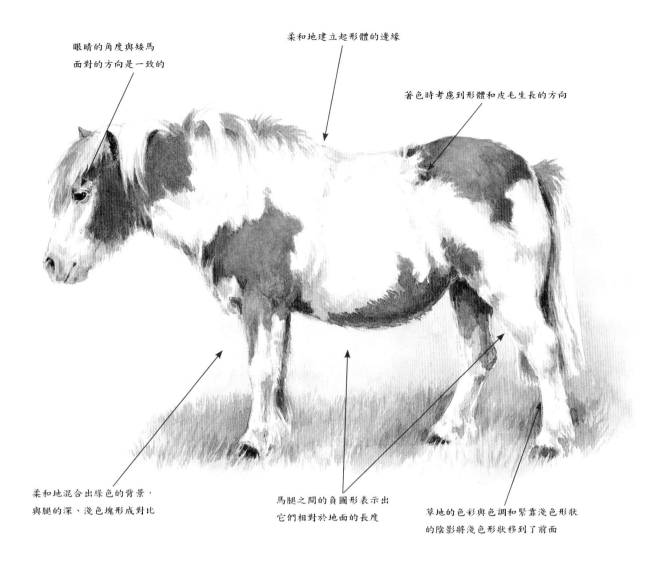

眼睛的角度與矮馬
面對的方向是一致的

柔和地建立起形體的邊緣

著色時考慮到形體和皮毛生長的方向

柔和地混合出綠色的背景，
與腿的深、淺色塊形成對比

馬腿之間的負圖形表示出
它們相對於地面的長度

草地的色彩與色調和緊靠淺色形狀
的陰影將淺色形狀移到了前面

粗稿

畫出粗略的草圖，建立起兩個
重要的負圖形，這些負圖形可以
解決馬腿相對於軀體的長度問題。

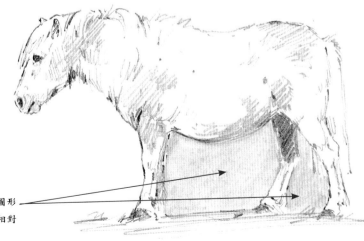

正確地建立起這兩個負圖形
就可以獲得馬腿與軀體相對
於地面的比例關係

鉛筆與毛筆練習

這些鉛筆與毛筆的練習都與農場動物相關，練習中展示了一系列製作對比的用筆方法——從細鋼筆、彩色鉛筆和圓頭毛筆到平頭筆（鋪色塊）的使用。

在粗紋表面上使用彩色鉛筆

在粗紋的水彩畫紙上使用彩色鉛筆能夠獲得令人興奮的效果，比如在畫羊皮的時候，為了讓畫面更加生動，我們可以通過畫線或者鋪色塊這兩種方法來增強濃密的羊毛中凹陷處的深色陰影，在繪製的過程中，不僅需要不斷變化用筆力度，還要隨時將筆芯削尖，讓繪製出來的結果和印象多姿多彩（見第 56 頁）。

在羊的毛皮中
的陰影線條

變化筆力後畫
出的基本線條

在羊的毛皮中的陰影圖形

羊毛的皺摺狀和懸垂狀

利用畫紙的紋路作引導，變換用筆
力度繪製的 "帶狀條紋"

公牛：在壓克力畫基上使用壓克力

壓克力顏料既可以拿來用大號毛筆覆蓋大面積區域，也可以使用小毛筆進行細節的描繪和強化，這種顏料的多用性使它成為繪製大型動物的理想材料。

儘管繪製公牛的大塊頭需要使用有力的掃筆或鋪置厚實的顏料塊，但是，如果給顏料進一步添加清水，使用細毛筆也能夠對細節，諸如眼睛、耳朵和牛蹄周圍的細毛等，進行精細和控制性的處理，這些練習都是在預塗了壓克力的底面上進行的，練習中示範了兩種主要的線形繪製方法，我在第 51 頁繪製公牛體塊的時候使用了這些方法。

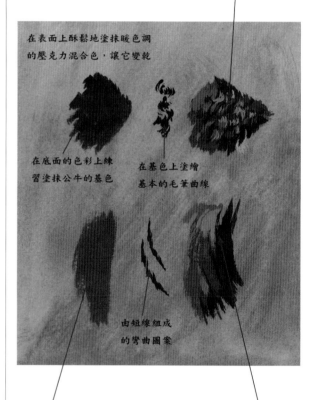

使用一系列不同的顏色繪出各種
曲線來表示捲曲的皮毛

在表面上酥鬆地塗抹暖色調
的壓克力混合色，讓它變乾

在底面的色彩上練
習塗抹公牛的基色

在基色上塗繪
基本的毛筆曲線

由短線組成
的彎曲圖案

繪製比較寬的輪廓時，諸如
肩膀的大塊區域，沿著形體
彎曲地塗出長筆

在皮膚的皺褶與毛髮之
間使用亮色（高光區域）
和暗色（陰影凹陷圖形）
建立起密度

讓淡色在潮濕底面上分散開

　　和壓克力不一樣，水彩顏料可以重新組合，並且如果保持一段時間的潮濕（或濕潤），很容易被調動，在一個濕的平塗層上，我們可以採取吸洗（使用棉花棒或擠乾的毛筆）的方法將顏料沾起來，也可以在潮或濕的表面上滴入清水製造出顏色較淺的區域，後者會在深色的底面塗層上展現出淺色的痕跡。為了獲取一匹馬的外層毛皮上那種柔和的斑紋效果，我在清水塗層上（見第58頁）使用顏料輕輕地繪製出一個圖案，下面的練習對這兩種方法分別進行了示範。

鋪置平塗層，然後使用棉花棒用力清除一些區域的顏色

鋪置平塗層並且用毛筆尖滴入清水

加斑點

塗清水並且用毛筆沾取顏料在淺色區域周圍繪圖

在斑點區域乾了之後，使用細毛筆繪製毛髮（在需要的地方）

覆蓋陰影

在已經乾了的塗層上掃出陰影，覆蓋斑點區域

精細的繪圖與鋪色塊

　　不透明水彩兼有水彩和壓克力兩種材料的優點，儘管它在調製得比較稠的時候，用起來乾得比較快，但是在必要的時候，不透明水彩可以重新組合，並且能製造出厚實、不透明的塗層，不透明水彩也可以像壓克力那樣疊加塗層（見第63頁）。當一個圖像的主色調是白色的時候，就像下圖所示，最好使用濃重的暗色畫基，這裡展示的這些練習都是在壓克力塗層上操作的，這就意味著如果在這個表面上繼續塗繪水基顏料，這個表面的顏色不會"上升"。使用圓頭毛筆繪製的白色圖形確立了形狀的位置，然後使用平頭畫筆進行複繪，透過鋪置色塊的方法描繪出組成鴨子羽毛和形體的不同平面。

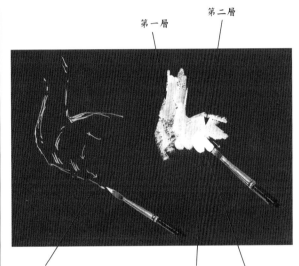

第一層　　第二層

在暗色底面上使用白色顏料畫出輪廓線，構成圖像

練習使用不同稠度的不透明水彩鋪置色塊，進行各種疊加

稠顏料——第三層

羽毛圖案的形成

　　這裡使用的水彩技法與上面介紹的方法完全不同，在這個技法中主要使用了經過周密考慮的各種線條，我在這個練習的系列中示範了繪製羽毛的進展過程：首先畫出彎曲的一筆作為羽毛的基礎，然後透過繪製"向與背"的線條確立中心"翅脈"，繼而從這個區域"拉出"定向的細線。對留出狹窄縫隙和V型縫隙以及繪製純色區這些技巧進行實踐，以達到對單片羽毛的複雜結構的理解（見第60頁）。

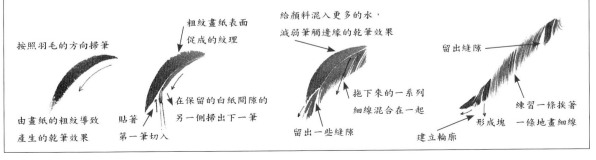

按照羽毛的方向掃筆

粗紋畫紙表面促成的紋理

給顏料混入更多的水，減弱筆觸邊緣的乾筆效果

留出縫隙

由畫紙的粗紋導致產生的乾筆效果

貼著第一筆切入

在保留的白紙間隙的另一側掃出下一筆

拖下來的一系列細線混合在一起

留出一些縫隙

建立輪廓

形成塊

練習一條挨著一條地畫細線

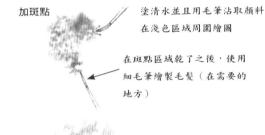

公牛

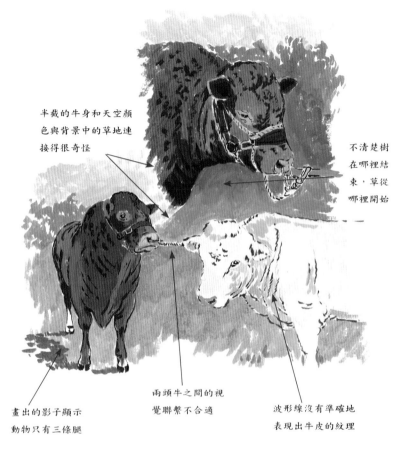

壓克力

　　當刻畫一個動物的幾個不同的姿勢，或者描繪一幅合成畫像中的幾個動物時，重要的事項是考慮其中的關系，我們需要鼓勵觀眾的視線在我們的構圖中穿行，而且在這個穿行的旅途中不要遇到阻礙。

　　體型的大小也是需要考慮的一個主要方面：儘管圖中的動物們從體型上看可能沒有甚麼實際上的相互關聯，但是畫面依然應該讓牠們成功地協調起來。還有就是處理背景的方法也是至關重要的，畫中的各個圖像都應該舒適地坐落在牠們的環境之中。

　　公牛的碩大體塊就像峻峭的岩體給人留下深刻的印象，吸引著人們從不同的角度去觀察牠們，為了這個緣故，使用組合的方法將牠們呈現出來就成了一個很自然的選擇。而如何在一幅合成的畫像中安排這些圖像呢？這個問題可以透過在初始階段繪製草圖來解決。

半截的牛身和天空顏色與背景中的草地連接得很奇怪

不清楚樹在哪裡結束，草從哪裡開始

畫出的影子顯示動物只有三條腿

兩頭牛之間的視覺聯繫不合適

波形線沒有準確地表現出牛皮的紋理

技法

壓克力的顏色混合

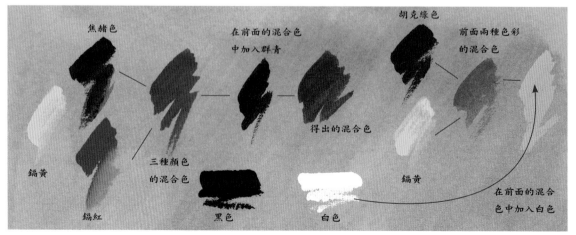

焦赭色

在前面的混合色中加入群青

胡克綠色

前面兩種色彩的混合色

得出的混合色

鎘黃

三種顏色的混合色

鎘黃

鎘紅

黑色

白色

在前面的混合色中加入白色

因為白色在壓克力繪畫中可以與其他顏料進行混合，所以在淡色或彩色的畫基上操作有助於進行藝術處理，在作畫的時候，你可以使用彩色畫紙或畫板，但是如果在白色的水彩畫紙上塗一層壓克力，你也能夠使用自己選擇的色彩在上面進行繪畫。

如果你沒有足夠的自信直接在壓克力塗層的畫基上繪圖或著色，那就採用這個辦法：首先，使用鉛筆在繪圖紙上根據圖像之間的相互關係建立起圖像的佈局，然後將牠們描摹或複製到水彩畫紙上，接著，使用細鋼筆和防水墨水在繪有鉛筆草圖的紙上鬆散地畫出圖像，等到所繪圖像乾了之後將鉛筆痕跡清除，然後將畫紙浸濕，在畫板上將紙攤開，在畫紙乾了之後，按照你自己選擇的色調混合出半透明的壓克力塗料，將其薄塗在濕潤的畫紙上，當畫紙完全乾了（也平了）之後，你會透過塗層看到你所繪製的墨水圖像，以此為基礎足夠讓你開始你的繪畫了。

牲口之間有趣的負圖形
與形體是相關聯的

未完成的頭像顯示出在彩色畫
基上最初的鋪色階段

圖像延伸到紙外

保留的基色塗層
展示出暖調的底
色對圖畫所產生
的影響

仔細觀察有助
於準確地表現
繪畫對象

剔除了下面
這頭牛背後
原來的天空，
形成了畫面
的連續性

樹木結束和
草地開始的
區域分別與
兩頭牲口的
位置相關

後腿的投影
藏在前腿的
後面

早期的墨水底
圖依然可見

薄塗的顏色
顯示出繪圖
與鋪色是如
何協同構成
圖像的

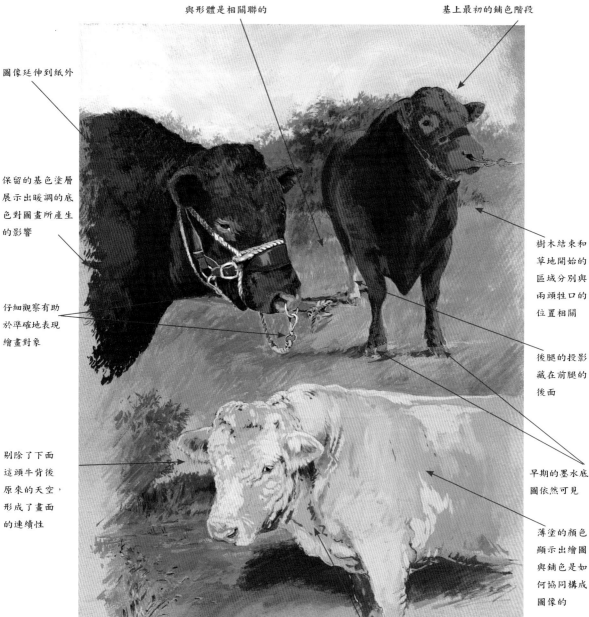

線條與色調的變換運用為後續的顏色塗層構成了基礎

豬

粉彩

　　產於英國的格洛斯特老花豬在完全成熟以後，腦袋臃腫、身材碩大，而支撐這一沈重體型的卻是牠們那玲瓏的小腳，這樣的組合構成了有趣的前視圖，使用蠟筆能夠非常清晰地捕捉到牠們頭部的複雜結構，在給動物畫像的時候，我們可以將一系列定向的鉛筆線條加入到背景當中，用這些線條把動物與牠們的環境聯繫起來。

　　在塗繪背景畫面時，將粉彩畫板的底色也結合到其中便可以獲得整體的一致性，所選擇的畫基顏色應該對粉彩圖像的效果起到增強的作用而不是使其反而遜色，這也是一個需要注意的重要方面。

　　在以白色和淺色為主調的畫面中，使用粉彩很容易獲取細微的明暗差別，它提供了與較暗區域的色彩和色調的對比，這時候外圍的輪廓線也可以輕易地省略掉。

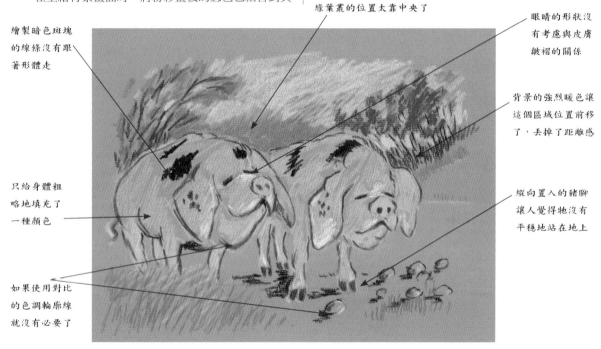

綠葉叢的位置太靠中央了

眼睛的形狀沒有考慮與皮膚皺褶的關係

繪製暗色斑塊的線條沒有跟著形體走

背景的強烈暖色讓這個區域位置前移了，丟掉了距離感

只給身體粗略地填充了一種顏色

縱向置入的豬腳讓人覺得牠沒有平穩地站在地上

如果使用對比的色調輪廓線就沒有必要了

技法

精細處理

使用粉彩筆繪畫時有很多表達方式，它可以較容易地保留畫基的顏色使之依稀可見（產生紋理），或者透過覆蓋獲得更加均勻的混合效果，在需要繪製精緻的細節時，我們還能將粉彩筆削尖作為準確的繪圖工具與粉彩條一起使用；而粉彩條的鈍頭也可以用來繪製顏色的寬條和色塊來覆蓋較大區域。

使用粉彩筆用力塗繪純色

使用粉彩筆輕塗顏色，讓紙面的紋理露出來

短而有力的向下線條

混合不同的色彩，形成柔和的過渡

塗曲線構成純色塊

用力繪製向下的線條填充形狀

定向的基本曲線

並排塗置兩種類似的顏色，使其產生柔和過渡

繪製定向線條建立平面區域

沿著形體描繪定向
線條來表現暗色花斑

暗色植物集中在一頭豬的背後，
將牠的形體推到前面

微妙而中性的色彩將背景留在
了一定距離之外

眼睛陷在皮膚的
皺褶之中

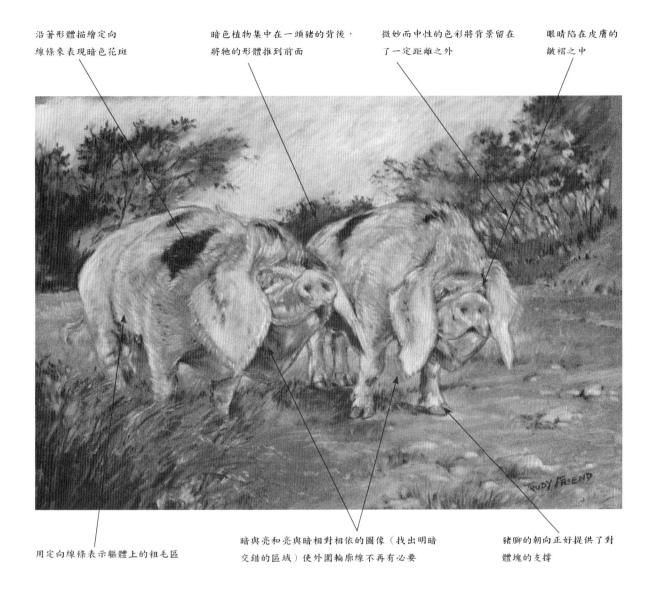

用定向線條表示軀體上的粗毛區

暗與亮和亮與暗相對相依的圖像（找出明暗
交錯的區域）使外圍輪廓線不再有必要

豬腳的朝向正好提供了對
體塊的支撐

注意所繪製的定向線條的疏密程度，它給整個構圖增添了動感，即使動物本身是處於靜態的，觀察豬腿之間有趣的負圖形，透過它可以看到草地，草地將暖色的豬向前烘托出來，畫面中也有"忙碌"的區域和"讓視線得到休息"的圖形，比如天空就比較平靜，植物的葉叢色塊則比較熱鬧。

粉彩速寫
這幅速寫稿展示出畫基的色彩和紋理
是如何讓這幅習作的效果更加突出
的，它們給畫面賦予了活力。

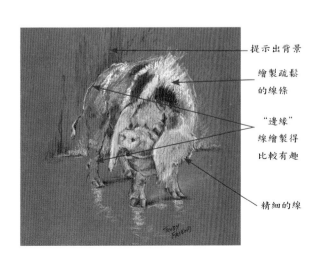

提示出背景

繪製疏鬆
的線條

"邊緣"
線繪製得
比較有趣

精細的線

山羊

　　帶著一隻掛鎖悠閒漫步的山羊能夠讓你在寫生簿上畫上幾頁紙的有趣情節，或許還可以使用鋼筆，倘若你的模特兒能夠在一個位置待上足夠長的時間，讓你將牠的整個身體畫下來，那可真是一種獎賞，如果不能的話，那即便只草擬出一個頭像也是一次有趣的練習。

　　山羊有很多不同的品種，長著長毛或是那種在冬天身著較厚毛皮的類型讓我們有機會創造出有趣的線條效果，牠們的毛髮在一些地方形成"玫瑰狀"毛卷，在肩部呈直立狀，而在後脖頸或者後腿處都是下垂的，仔細觀察這些區域，並且使用鬆散的鋼筆線條將牠們快速地勾畫出來，這樣做會提高你的繪圖技藝和質量。

　　在給動物進行現場寫生的時候，模特兒往往會在那裡來回晃動、不停地改變著姿勢，這種情形往往會讓初學者一籌莫展。此外，繪畫新手們還有另外一種傾向，就是圍繞著圖像畫外表，而忽略了形體內部的東西。這樣做常常導致他們使用一系列的線條來製造外圍效果，而在刻畫形體內部時卻用筆寥寥。

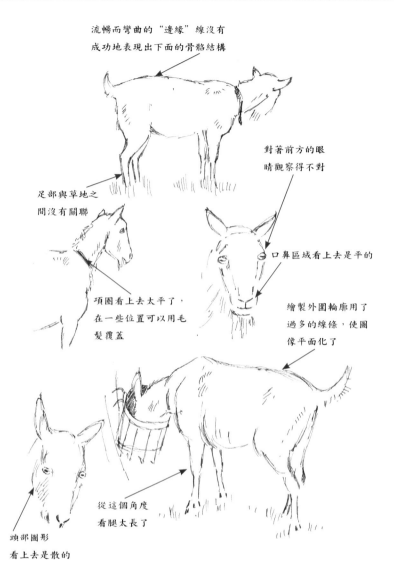

流暢而彎曲的"邊緣"線沒有成功地表現出下面的骨骼結構

對著前方的眼睛觀察得不對

足部與草地之間沒有關聯

口鼻區域看上去是平的

項圈看上去太平了，在一些位置可以用毛髮覆蓋

繪製外圍輪廓用了過多的線條，使圖像平面化了

從這個角度看腿太長了

頦部圖形看上去是散的

技法

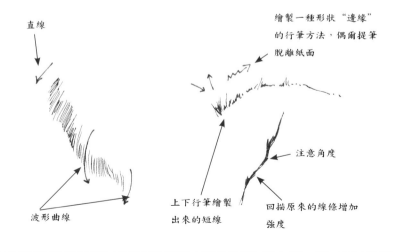

鋼筆筆法

鋼筆和墨水在這裡是既被當作繪圖勾線筆，也作為書寫鋼筆來使用的，這是一種在寫生簿上進行繪畫的方便途徑。當在光滑的白色表面上沿著動物形體繪製出定向的線條時，就會產生令人欣喜的動物圖像。

這些在練習中繪製出的線條顯示出從直線向著曲線的過渡，還示範了如何回描原來的筆跡給線條加粗，使其呈現出紋理，並且與更加精細的線條形成對比。

直線

波形曲線

繪製一種形狀"邊緣"的行筆方法，偶爾提筆脫離紙面

注意角度

上下行筆繪製出來的短線

回描原來的線條增加強度

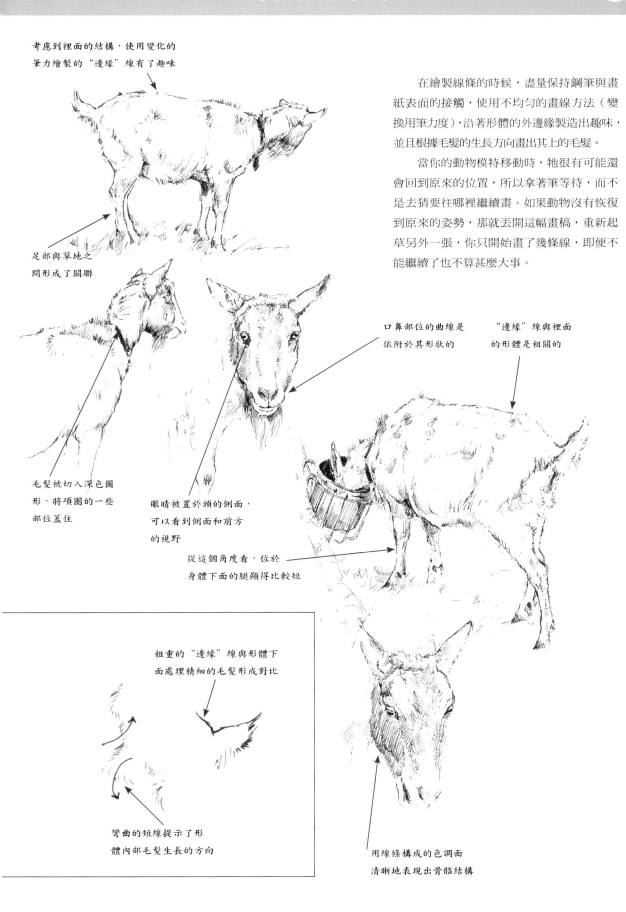

考慮到裡面的結構，使用變化的
筆力繪製的"邊緣"線有了趣味

在繪製線條的時候，盡量保持鋼筆與畫
紙表面的接觸，使用不均勻的畫線方法（變
換用筆力度），沿著形體的外邊緣製造出趣味，
並且根據毛髮的生長方向畫出其上的毛髮。

當你的動物模特移動時，牠很有可能還
會回到原來的位置，所以拿著筆等待，而不
是去猜要往哪裡繼續畫。如果動物沒有恢復
到原來的姿勢，那就丟開這幅畫稿，重新起
草另外一張，你只開始畫了幾條線，即便不
能繼續了也不算甚麼大事。

足部與草地之
間形成了關聯

口鼻部位的曲線是
依附於其形狀的

"邊緣"線與裡面
的形體是相關的

毛髮被切入深色圖
形，將項圈的一些
部位蓋住

眼睛被置於頭的側面，
可以看到側面和前方
的視野

從這個角度看，位於
身體下面的腿顯得比較短

粗重的"邊緣"線與形體下
面處理精細的毛髮形成對比

彎曲的短線提示了形
體內部毛髮生長的方向

用線條構成的色調面
清晰地表現出骨骼結構

綿羊

彩色鉛筆

　　綿羊的淺色和羊毛的質感給我們提供的操練機會是：在給牠們畫像時，需要考慮應該如何簡化，而不是描寫過多的細節內容。

　　在這裡示範的實例中，背景成為了一個重要的因素，也就是說，在給綿羊畫像的時候，我們需要盡量，或者將更多的重心放在動物圖形的周圍而不是動物形體本身，後者主要包含了中性色彩。一條生硬的外圍輪廓線，不論是流暢的還是彎曲皺褶的，對形體的刻畫都起不到甚麼改善的作用，加之背景與動物所站立的地面之間的關係幾乎是脫節的，這只能使得圖像的平面化更加明顯。

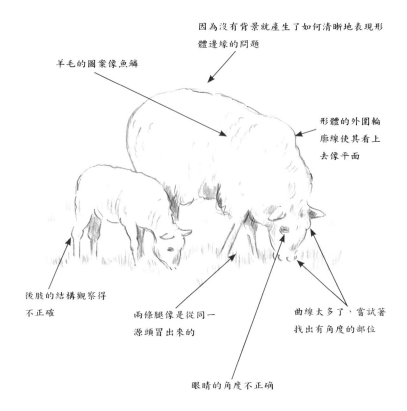

因為沒有背景就產生了如何清晰地表現形體邊緣的問題

羊毛的圖案像魚鱗

形體的外圍輪廓線使其看上去像平面

後肢的結構觀察得不正確

兩條腿像是從同一源頭冒出來的

曲線太多了，嘗試著找出有角度的部位

眼睛的角度不正確

技法

草圖

為了建立起兩個動物的正確尺寸範圍和比例關係，需要找出下面的圖形：

間圖形—在你設置的一條輔助線和動物的一部分之間形成的抽象圖形。

負圖形—動物的某些部位之間形成的可以通過的區域，比如我們所能看到的、在動物軀體和腿相對於草地之間所構成的圖形。

將輔助線與羊的某一部分聯繫起來的抽象圖形：間圖形

這些正方形能幫助圖形建立起比例關係

草綠色　　橄欖綠　　雪松綠　　黃赭色

棕生色　　焦赭色　　鐵灰色

用色

在這個背景中我使用了好幾種不同的綠色，羊毛的外層毛皮主要由淡色的陰影色調和保留的未著色白紙區域組成

將動物與地面聯繫起來的一系列抽象圖形：負圖形

你可以透過使用垂直與水平方向的輔助線來確定動物的位置、尺寸範圍和結構；找出方法幫助你確立正確的比例關係（見對頁），正確地繪製後腿的問題透過仔細觀察負圖形就可以得到解決，而不要只想著那些正的形狀；而且，透過將相關的眼睛與耳朵的位置合攏，眼睛的角度就被糾正過來了。

儘管繪製綿羊的毛皮鼓勵使用彎曲的線條，我們在處理骨骼結構明顯的區域時，依然要尋找存在的角度，主要是在刻畫臉部和腿的時候。

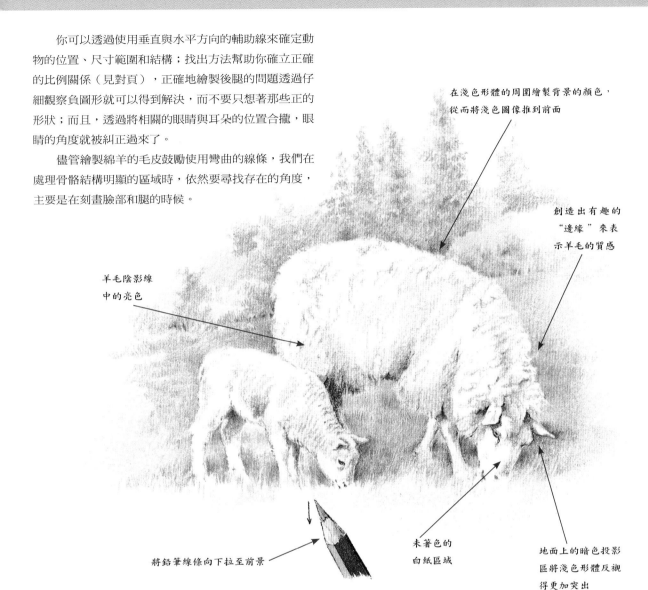

在淺色形體的周圍繪製背景的顏色，從而將淺色圖像推到前面

創造出有趣的"邊緣"來表示羊毛的質感

羊毛陰影線中的亮色

將鉛筆線條向下拉至前景

未著色的白紙區域

地面上的暗色投影區將淺色形體反襯得更加突出

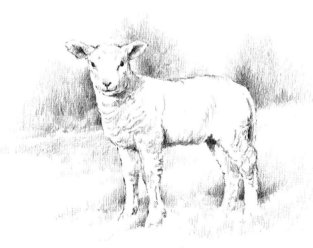

單色畫習作
一幅單色藝術作品可以非常具有吸引力，它會讓你專注於紋理與色調。繪製這幅小練習使用的是焦赭色。

馬

水彩

　　介於袖珍型的雪特蘭矮馬（見第 46 頁）與較大的重型馬之間的是結實的短腿馬種，這個類別的馬被用來承擔一般的農場工作，牠們有著"羽毛"馬蹄（足上長著較長的毛，在泥濘的條件下工作時，起到保護作用）、矮壯身材和厚實的冬季毛皮。

　　這種動物的毛皮上帶有花斑，初學者在給牠們畫像時，會明顯感到不容易將斑紋的效果很好地表現出來。除此之外，他們遇到的主要問題是在刻畫這種馬的淺色形體時，如何避免使用外圍輪廓線。

觀察到了斑紋但是繪製方法不確定

沒有利用明暗色調凸顯出外形

應該使用陰影凹陷圖形的地方卻繪製了粗重的線條

馬蹄周圍的白色"光環"讓動物看起來沒有扎實地踩在地上

注意到了皮毛的灰白和污染處，但是顏色塗得太隨便了

草地中沒畫陰影，本來可以突出淺色形體的效果的

技法

沾清水在圖像上打旋，注意只在圖像的形狀之內塗水

使用細毛筆的筆鋒沾取顏料，在淺色的花斑圖形周圍"點染"

在描繪淺色或有斑紋的毛皮時，需要考慮如何將明暗交錯（讓暗與亮和亮與暗的交錯發揮作用）結合到圖像中，以避免不得不過多地求助於圖像的外圍邊緣，我在馬的身體下面使用了這個方法，在這個地方，處於前腿肘關節後面的陰影區是暗色的，更往深處，陰影之中的後腿好像"黑了"，在它的反襯之下可以看到亮色的皮毛。

給花斑毛皮著色

使用水彩顏料獲取斑紋效果有很多方法（見第 49 頁），在這裡的習作中，我給整個動物圖像先塗了一層清水，然後趁它還濕的時候，我使用一支沾有顏料的細毛筆，圍繞著保留為白紙的花斑圖形進行"點染"。

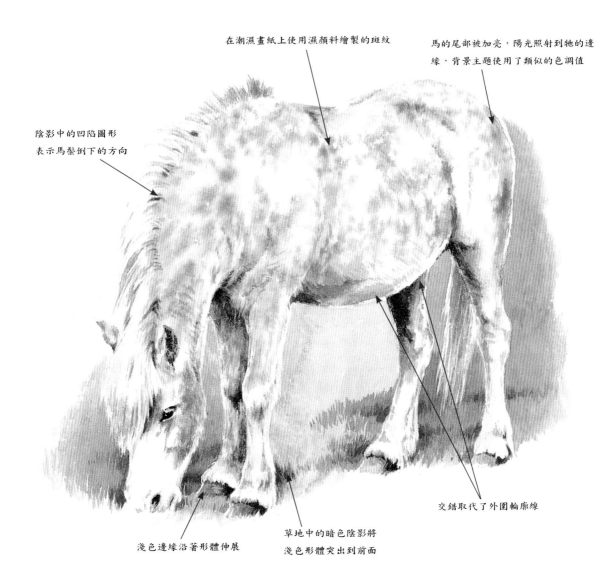

在潮濕畫紙上使用濕顏料繪製的斑紋

馬的尾部被加亮，陽光照射到牠的邊緣，背景主題使用了類似的色調值

陰影中的凹陷圖形表示馬鬃倒下的方向

淺色邊緣沿著形體伸展

草地中的暗色陰影將淺色形體突出到前面

交錯取代了外圍輪廓線

小公雞

水彩

　　一些鳥類身上長著厚厚的羽毛，在這些羽毛保護層的下面所呈現的形狀卻是有稜有角的；牠們的翅膀和腿強壯而有力，精緻的脖子以及骨感的身體結構形成了有趣的組合。

　　小公雞在安靜地啄食或警覺地站立時透著一股隱忍的力量，藝術家在給這種主題畫像的時候，需要對牠們的多角體型有所認知。因此，我們不僅需要在基本的圖形中尋找角度，還要在羽毛與這些圖形之間的關係以及羽毛本身相互之間的關聯中尋找角度，這些角度可能並不總是顯而易見的，繪製羽毛常常給初學者們帶來問題，他們總會在一種基色上，使用顏料畫出表面看上去像魚鱗一樣的東西。

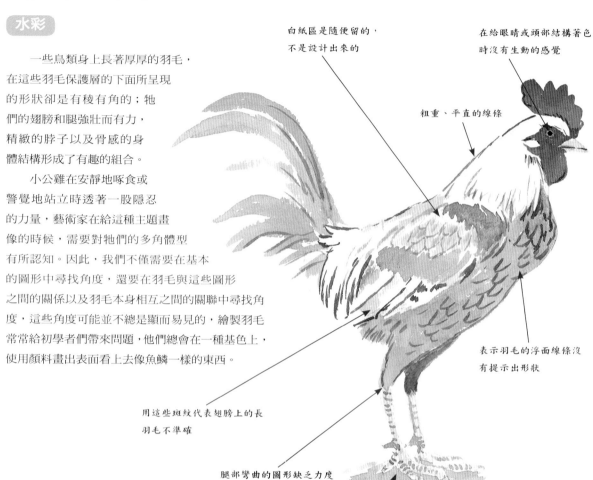

白紙區是隨便留的，不是設計出來的

在給眼睛或頭部結構著色時沒有生動的感覺

粗重、平直的線條

表示羽毛的浮面線條沒有提示出形狀

用這些斑紋代表翅膀上的長羽毛不準確

腿部彎曲的圖形缺乏力度

草率加入的陰影沒有讓形體穩固著地

技法

雞冠和羽毛

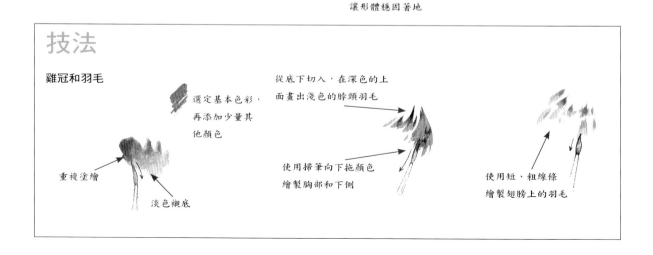

選定基本色彩，再添加少量其他顏色

重複塗繪

淡色襯底

從底下切入，在深色的上面畫出淺色的脖頸羽毛

使用掃筆向下拖顏色繪製胸部和下側

使用短、粗線條繪製翅膀上的羽毛

開始只選出一個羽毛區域進行仔細研究，密切觀察羽毛層次之間的陰影凹陷處，對羽毛下面各式各樣的形體輪廓給予認真思索，這樣做對你的繪畫才會有所幫助。下面這幅習作還沒有完成，目的是想展示出在給這只公雞畫像的早期階段，牠的身體各個部位羽毛分布的多樣性。我把羽毛按照短、中、長的不同種類將它們在畫紙上安排就位，同時使用了它們的基本色彩，這樣就給後續的著色進程提供了參照的基礎，我還將公雞後脖頸上形成的溫和角度標了出來。

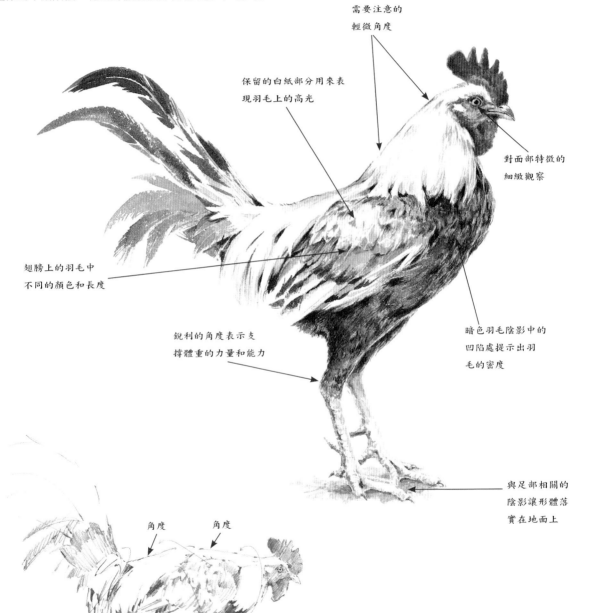

需要注意的輕微角度

保留的白紙部分用來表現羽毛上的高光

對面部特徵的細緻觀察

翅膀上的羽毛中不同的顏色和長度

暗色羽毛陰影中的凹陷處提示出羽毛的密度

銳利的角度表示支撐體重的力量和能力

與足部相關的陰影讓形體落實在地面上

角度

角度

角度

箭頭表示對形體的思考

帶羽毛的形體

公雞這一類家禽常常做出一些短促而抽搐的動作，與其形體外部和內部呈現的角度結合在一起構成了牠們的整體特徵，這與鴨子給人留下的比較柔和的印象（見第 62 頁）形成了強烈的對比，在給鴨子畫像的時候，關注不太明顯的角度會對繪畫有所幫助。

鴨子

不透明水彩

農家院中的鴨子有著柔和的外表輪廓和白色的羽毛,是繪製動物肖像的誘人題材。鴨子的羽毛和幫助保存熱量的脂肪覆蓋了牠的骨架,而在給外表看上去曲線柔美的形狀進行繪圖和著色的時候,需要考慮的恰恰是鴨子的骨骼結構。

在試圖刻畫這樣一個形體時,所遇到的問題之一是外表下面的結構往往會被遺忘,這就導致數不清的曲線和輪廓線條(用來表現色調)與一些不相干的陰影區域的平鋪競相產生。結果製作出來的圖像雖然也具備陰影圖形,但看起來就像一個圖案,完全沒有提示出曲線柔和、色調漸變的立體輪廓,而要做到這一點是需要對角度進行仔細觀察的。

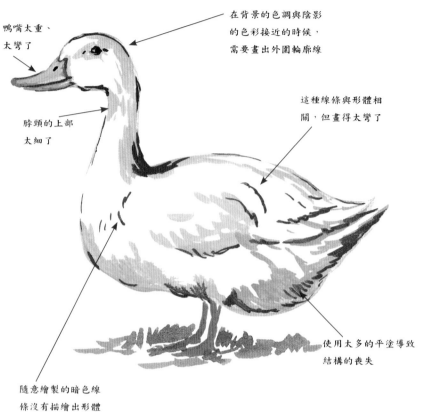

鴨嘴太重、太彎了

在背景的色調與陰影的色彩接近的時候,需要畫出外圍輪廓線

脖頸的上部太細了

這種線條與形體相關,但畫得太彎了

使用太多的平塗導致結構的喪失

隨意繪製的暗色線條沒有描繪出形體

技法

探究性草圖:接觸點

在從初始繪圖到最終著色的整個過程中,我一直保持對角度的注意,並且將它們用作接觸點,讓輔助線透過這些接觸點,給畫中的組成部分進行準確定位。利用你最初繪製的探索草圖,找出模特形體的外圍和內部的不同角度,在每一個角上做一個標記來強調它的力量(角 = 力量),並且讓輔助線從這些點延伸或者通過這些點。

仔細觀察對頁上列舉的圖像外邊緣,看看你能夠找到多少個角,無論它們有多小。我使用了一個星號 * 標出了一個帶角圖形的範例,它位於圖中形狀的內部。

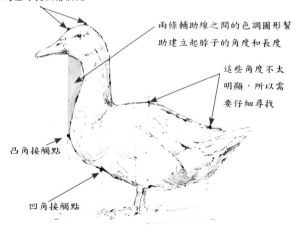

找出各個部位的角,在上面標出接觸點,為垂線提供落腳點

兩條輔助線之間的色調圖形幫助建立起脖子的角度和長度

這些角度不太明顯,所以需要仔細尋找

凸角接觸點

凹角接觸點

非常柔軟的小羽毛（下圖）形成的下層絨毛緊貼著鴨子的皮膚，被外層的羽毛所覆蓋，而外層羽毛的厚度又讓鴨身呈現出一副光潔、圓滑的外表。這幅畫我是在塗了厚重的壓克力的底面上使用不透明水彩繪製出來的。厚重的底色能夠與白色圖像發生對比，並且使其看上去清晰而乾淨利落，同時還意味著白色的不透明水彩（描繪出柔軟的淡色羽毛以及它們的陰影區域）可以在最大程度上體現出畫像的效果。

仔細觀察和認真著色，才能在繪製嘴部時刻畫出精細的效果

沒畫出不必要的外圍輪廓線，亮邊（陰面的反光）幫助清晰地表現出形體的輪廓

翅膀與身體上的羽毛層次在置入時考慮到了下面覆蓋的形體

頸項的粗細與頭和身體的比例相當

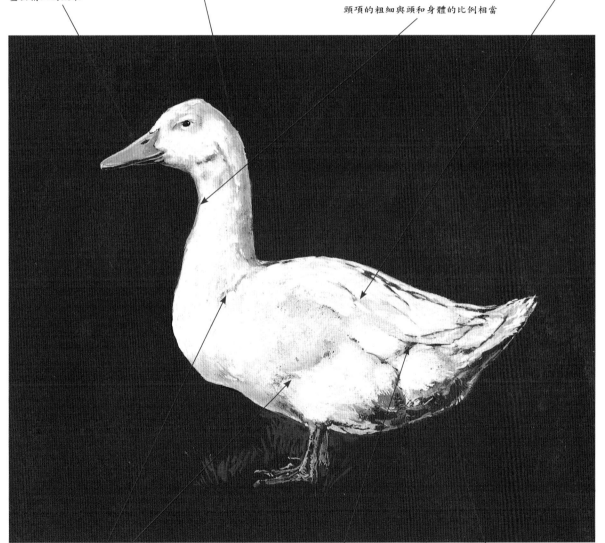

色調柔和的淡色區域提示出形體的波形表面

＊形體內部存在的角

塗色塊進行調色，塑造出結構

鉛筆與毛筆練習

在這兩頁上的鉛筆與毛筆練習中，我對用於繪製動物園動物的工具作了初步介紹，接下來我們就介紹這類動物，當然，這些工具也可以用來給任何其他動物畫像。

在有紋理的畫紙上使用鋼筆和墨水

鋼筆與墨水是用途非常廣的繪畫工具，它們的繪畫效果會根據所用筆尖的大小、鋼筆的種類以及繪圖的表面而發生變化。一件藝術作品可以使用彩色墨水繪製完成，也可以先繪圖再添加水彩的顏料塗層，鋼筆、墨水和顏色塗層結合使用的例圖在第 75 頁上有所介紹，我在對頁上對水彩塗層做了講解，在這些基本的練習中，我使用規格為 0.1 的繪圖勾線筆繪製細線，使用 0.3 的線筆繪製稍微粗一些的線條。

畫幾條曲線

併入更多曲線

增加密度

創造出條紋效果

使用 "彈起" 和 "下拉" 的筆法改變輪廓，對較窄的不規則圖形進行實驗練習

練習快塗，掃出曲線

在由曲線形成的面內尋找負圖形（陰影凹陷）

做一個連續性的練習，在練習中嘗試各種不同的線形塗法就可以熟悉鋼筆在畫紙表面使用的感覺，在粗紋紙上運用 "輕擦" 的塗法能夠讓紙的紋理從筆畫的痕跡間透出來。

使用水性色鉛筆乾畫

使用水性色鉛筆進行乾塗有很多適用的技法，當按照乾加乾技法操作時，它們能夠產生出一種柔和的效果，這種效果用來描繪精細、密集的毛髮生長非常理想；如果在染色的表面上使用水彩鉛筆，能夠給整個主題的表現賦予一種含蓄的深意（見第 76 頁）。

將畫上的線條集合在一起就構成了一個有輪廓的形體，這些練習對描繪小型動物頭骨上和肢體上的毛髮很有幫助，在描繪的過程中保留一些畫紙區域不著色、用來表現圖形中的高光。

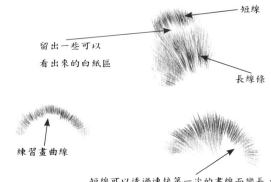

短線

留出一些可以看出來的白紙區

長線條

練習畫曲線

短線可以透過連接第一次的畫線而變長，並且繼續延長

彩色鉛筆

Derwent 出品的繪圖用柔彩鉛筆具有比較粗的筆芯和豐富的天鵝絨質感，適用於混合顏色，並且能夠獲得有趣的紋理效果，如果在光滑或者帶有細紋的表面上使用，不論是淡色的還是白色的，這個品牌都備有不同種類的繪圖工具用於動物題材的繪畫創作。

下面的練習示範的是，運用曲線進行混合來表現動物皮膚中的皺褶，而不是毛髮的質感，這個練習是在 Payne 的灰色水彩塗層上繪製出來的（見第 70 頁）。

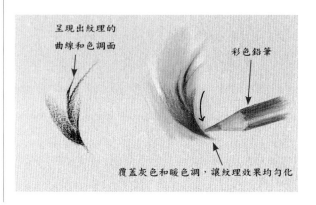

呈現出紋理的曲線和色調面

彩色鉛筆

覆蓋灰色和暖色調，讓紋理效果均勻化

用毛筆塗清水

毛筆可以與水性色鉛筆、水溶性石墨鉛筆、非永久性墨水等繪畫工具或材料一起使用，而一起使用的形式之一是在已經畫好的乾圖像上塗清水，使圖像顏色在畫紙表面上移動、混合，如果毛筆上已經沾上了顏色，一定按照與之前相同的方式行筆，記住這一點很重要。

水彩釉

使用水彩顏料鋪塗層，無論是覆蓋顏色還是上光，都屬於純粹的水彩著色技法，使用它們在經過永久性材料繪製的畫面上鋪淡色也是一種理想的用法，比如在墨水或經過噴膠固定的炭筆層上。

現在回到對頁上的練習中，我們來看使用鋼筆繪製的初稿，這些練習和草圖示範了這樣幾個操作：如何添加一個淡色塗層，增加色彩的強度以及上釉，這些練習我是使用 0.1 規格的水彩筆在輕質的粗紋水彩畫紙上進行的。

切入水彩線條

單純使用水彩顏料著色可以採用下面的方法，諸如疊加塗層、濕加濕、插入和乾筆畫等。配合這些方法使用的有各種尺寸和形狀的毛筆，這裡的第二個習作表現的是一隻大貓的皮毛，我在繪製它的時候使用了 4 號圓頭毛筆。這支筆的筆鋒很細，所以能夠準確地切入，在深色的毛髮上成功地刻畫出淺色的毛髮，或者用深色覆蓋淺色（見第 72 頁）。

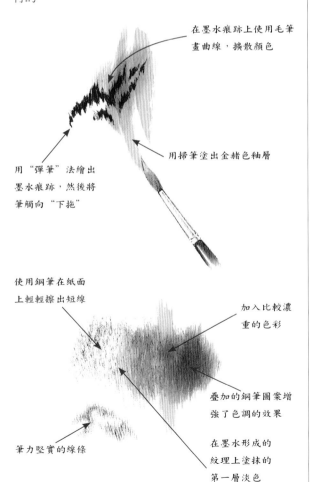

在墨水痕跡上使用毛筆畫曲線，擴散顏色

用掃筆塗出金赭色釉層

用"彈筆"法繪出墨水痕跡，然後將筆觸向"下拖"

使用鋼筆在紙面上輕輕擦出短線

加入比較濃重的色彩

疊加的鋼筆圖案增強了色調的效果

在墨水形成的紋理上塗抹的第一層淡色

筆力堅實的線條

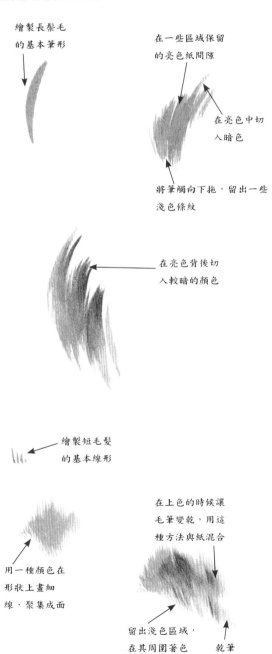

繪製長鬃毛的基本筆形

在一些區域保留的亮色紙間隙

在亮色中切入暗色

將筆觸向下拖，留出一些淺色條紋

在亮色背後切入較暗的顏色

繪製短毛髮的基本線形

在上色的時候讓毛筆變乾，用這種方法與紙混合

用一種顏色在形狀上畫細線，聚集成面

留出淺色區域，在其周圍著色

乾筆

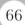

大象

壓克力

與水彩顏料不同，壓克力並不總受益於在白色的底色上作畫，如果在顏色組合中含有一種不透明的白色，那麼選擇在一個彩色底面上操作會比較有利。有一種特別有效的方法可以用來在有色的底色上作畫，但是如果缺乏對它的瞭解，使用起來也可能會出現問題。

如果你是在動物園的環境中觀察你要繪製的大象，甚至是在一個有動物的公園裡，周圍的區域可能毫無趣味，完全沒有跡象表明那是適合大象生存的自然環境，這時候，你可能就會很想憑記憶或者以照片做參照，在你的圖畫中加入一個背景，就像我在對頁上做的那樣。

天空的色彩粗心地遮蓋了大象的顏色

在不透明的塗層上添加稀釋的顏色，結果失敗

當小塊白色的底色從塗層透出時，沒有起到增強效果的作用

陰影與形體連接得缺乏真實感

眼睛的角度不對

象牙出現得不可信

隨意繪製的背景缺乏一致性

繪製表面上的淺色高光和陰影線條時沒有考慮形狀

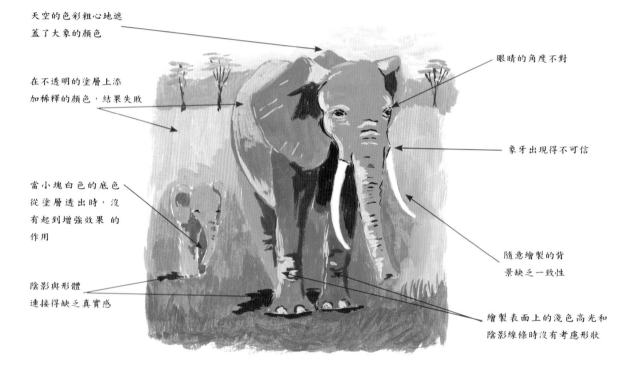

技法

依著形體鬆散地繪製出的圖像

一幅畫的基礎

繪製這幅例圖使用的是壓克力，繪製過程結合了繪圖與著色練習，圖中顯示出：輔助線可以用來與隨意繪製的毛筆線條一道將圖像建立起來，然後再給色彩和色調區域著色。

圖像最初是在塗了一層壓克力色彩的畫紙上繪製出來的，這樣做的目的是想在完成的畫作中保留一些這種顏色的調子。我在考慮形體時花了一些心思，這些考慮被轉移到畫紙上，這就是使用灰白顏料和一支細毛筆"描"出定向的輪廓線，建立起一個堅實的基礎。

先在表面上隨意地繪製基礎顏色，然後讓它徹底變乾

用上下行筆畫出的線條建立背景

用色塊鋪出的有趣的陰影圖形

用色塊鋪的負圖形表示距離

在給小象與象媽媽的巨大形體之間建立相對關係的時候,置入水平方向的輔助線對找出正確的比例非常有幫助。當使用壓克力繪畫時,你可以在初始的畫稿上根據需要進行多次改動,因為隨著繪畫的進展,所有痕跡都會很容易地被覆蓋。

下面這幅畫顯示的是從繪製過程的早期階段直到最後的顏料層畫完之前,都涉及哪些步驟,大家會從這裡得到一個清晰的概念,其中 a-g 是準備階段,這個期間的工作是建立結構線,在結構線上構成畫像。

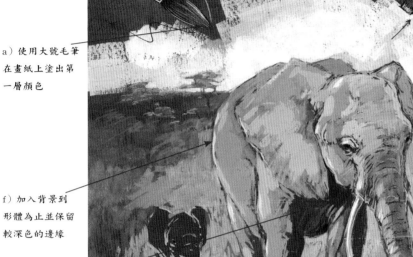
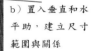

a) 使用大號毛筆在畫紙上塗出第一層顏色

使用平頭畫筆快速覆蓋大面積區域

g) 暗示"出背景,不進行細緻描繪

f) 加入背景到形體為止並保留較深色的邊緣

e) 色調區域與亮面的對比

b) 置入垂直和水平助,建立尺寸範圍與關係

d) 建立起小象相對於象媽媽的位置

c) 在形體的周圍與內部,簡單地繪製毛筆線條

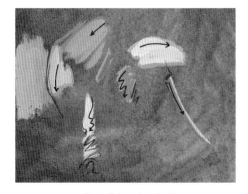

使用毛筆練習各種定向掃筆,
用來描繪圖像和背景

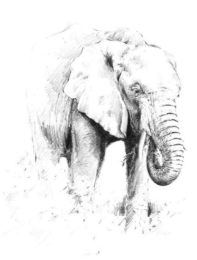

學習經驗

在繪畫所參考的照片上,你可能無法將整個動物看清楚,當動物處於牠的自然環境對其進行觀察時,可能就會發生這種情況。

然而從不同角度繪製多種版本的草圖是一件好事,透過描繪大象的各種姿勢,你可以讓自己對這種動物的整個形體和牠的龐然身軀有所熟悉。

犀牛

炭筆

　　非洲的白犀牛與黑犀牛之間存在著很大差異，包括白犀牛比黑犀牛的個頭大；黑犀牛的頭比較短，但是比白犀牛更加挺直，這個特點使牠能夠以樹枝和樹葉為食，也能吃灌木和長草；白犀牛雖然腦袋比較沈重、不太成比例，嘴巴卻很寬闊，適合吃短草，與黑犀牛的適於抓取的上唇形成了對比。

　　繪製犀牛頭部的複雜結構會產生一些問題，這些問題在這裡的習作中有所列舉，其中包括眼睛的角度、色調的使用、紋理的表現、皮膚皺摺的刻畫和輪廓線的表達。

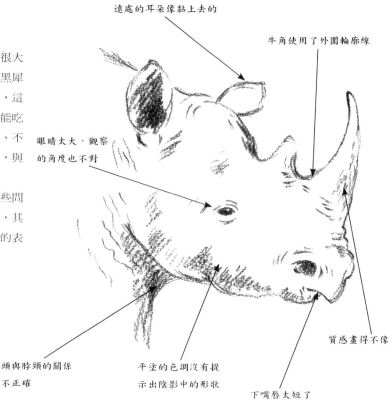

遠處的耳朵像黏上去的

牛角使用了外圍輪廓線

眼睛太大，觀察的角度也不對

質感畫得不像

頭與脖頸的關係不正確

平塗的色調沒有提示出陰影中的形狀

下嘴唇太短了

技法

紋理與形體

當在粗紋畫紙上使用炭筆輕塗時，能夠產生出有趣的紋理；如果下筆用力，塗繪出來的線條顏色就很厚重。但是除非極其小心否則就可能將筆芯折斷，為了避免這種情況發生，在畫線時可以前後重複塗，這樣就能獲得所需要的顏色深度和線條的寬度。這些練習中示範的線條用來表現犀牛皮中的陰影凹陷紋路非常理想，可以與較寬的、明暗變化的色調區域結合起來使用。

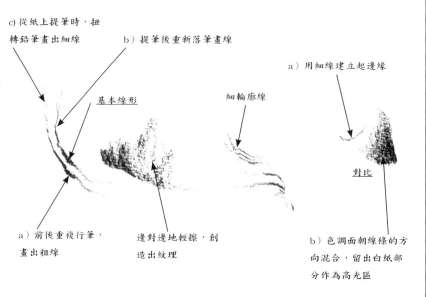

c) 從紙上提筆時，扭轉鉛筆畫出細線

b) 提筆後重新落筆畫線

基本線形

細輪廓線

a) 用細線建立起邊緣

對比

a) 前後重複行筆，畫出粗線

邊對邊地輕擦，創造出紋理

b) 色調面朝線條的方向混合，留出白紙部分作為高光區

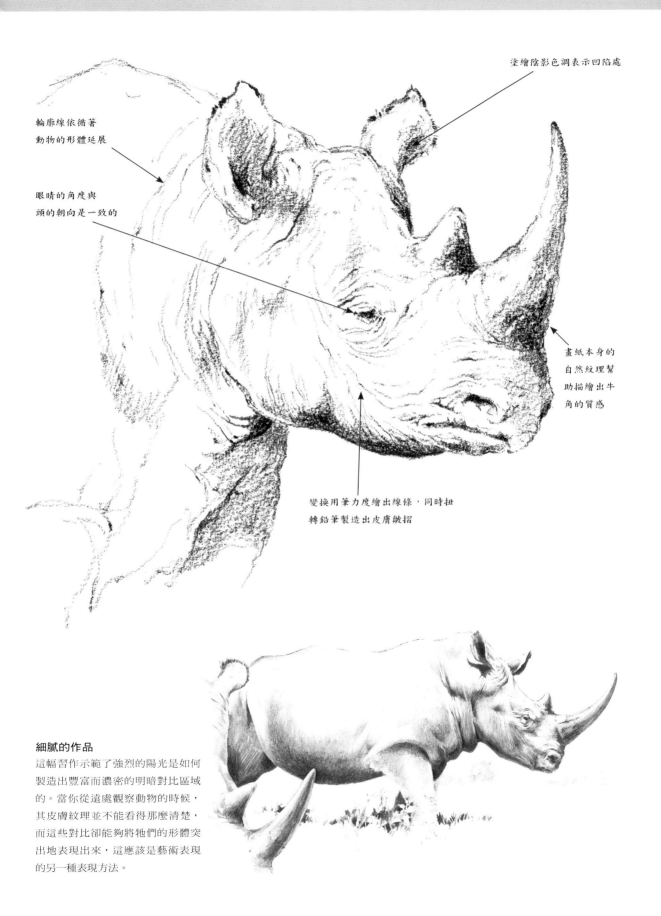

塗繪陰影色調表示凹陷處

輪廓線依循著
動物的形體延展

眼睛的角度與
頭的朝向是一致的

畫紙本身的
自然紋理幫
助描繪出牛
角的質感

變換用筆力度繪出線條，同時扭
轉鉛筆製造出皮膚皺摺

細膩的作品

這幅習作示範了強烈的陽光是如何
製造出豐富而濃密的明暗對比區域
的。當你從遠處觀察動物的時候，
其皮膚紋理並不能看得那麼清楚，
而這些對比卻能夠將牠們的形體突
出地表現出來，這應該是藝術表現
的另一種表現方法。

河馬

水性色鉛筆

河馬通常會把牠的時間消磨在長草的陸地和深水的河中,陸地上的草能夠讓牠果腹,河水可以使牠保持清涼。在河裡牠都要待上大半天,讓河水支撐著牠那厚重的身軀,繪製這樣一頭體態魁梧的河馬對於藝術家們來說是一個挑戰。

在經過預塗的基底上作畫時,最好不要擦去鉛筆的痕跡,否則對於初學者來說會造成不便,因為初學畫畫的人在使用水性色鉛筆進行著色之前,往往需要對底稿的一些部分進行糾正。在右邊的這幅例圖中,背景顏色比較淡,所以在塗層表面乾了以後,可以直接在上面描摹先前使用鉛筆繪製出來的圖像,這就可以保證在最初試探性的草稿上完成糾錯,而不是留到最終的作品上再去進行。

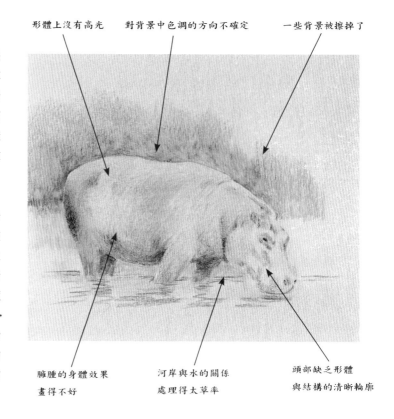

形體上沒有高光

對背景中色調的方向不確定

一些背景被擦掉了

臃腫的身體效果畫得不好

河岸與水的關係處理得太草率

頭部缺乏形體與結構的清晰輪廓

技法

鋪平塗層

在鋪平塗層的時候,明智的做法是在鋪到兩側時,將顏色塗過紙的邊緣;而且,為了避免膠帶失去黏性,還需要對邊緣進行吸乾處理。鋪置這幅畫中的平塗層, 我使用的是 Payne 灰色。選擇這種顏色做背景,在與河馬皮的微妙色彩進行搭配時易於相容。

在將顏色塗到紙邊以外並且越過膠帶的時候,注意毛筆的痕跡

顏色塗在紙邊和膠帶上

均勻塗置的水平寬條

毛筆在通過這個位置的時候,顏料回流產生了討厭的水印

在這裡聚集的顏料還是濕的,等到乾了就會吸附在畫紙上,塗層的均勻效果就會受到影響

在最後水平塗置的一筆完成以後,使用紙巾或擠乾的毛筆沿著下邊緣輕輕吸顏料

這幅河馬習作是使用 Derwent 系列的柔彩繪圖鉛筆，在經過預塗的水彩畫紙上繪製出來的。畫中利用彩色畫基本身的顏色特點烘托了繪畫工具所表現出來的豐富的、天鵝絨一般的光滑表面。

由白色鉛筆繪製的高光能夠將動物的形體輪廓清楚地體現出來，所以我選擇了有色底面來襯托白色，使其與凹陷區域的暗色陰影和圍繞形體的更大輪廓面形成對比。

由於繪畫材料的混合使用，河馬皮膚上的紋理自然地呈現出來。在繪製鉛筆圖案時，我使用堅實的筆力製造出均勻的效果，再透過減輕筆力來獲得比較明顯的紋理效果（見下面的例圖）。

強烈的高光與較暗的背景色彩／色調形成了對比，將形狀突出到前面

使用單色繪製背景，避免對主題構成喧賓奪主的影響

背景圖形斷開，增加了趣味

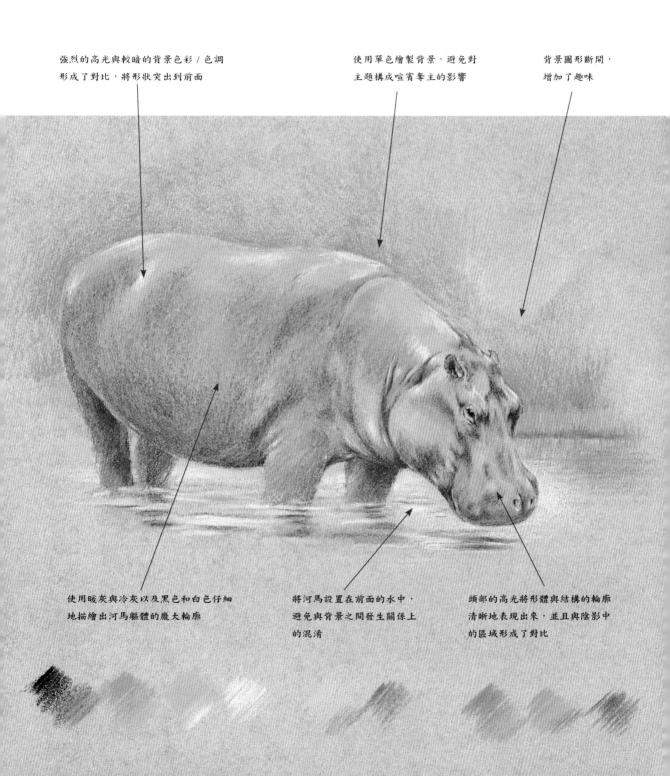

使用暖灰與冷灰以及黑色和白色仔細地描繪出河馬軀體的龐大輪廓

將河馬設置在前面的水中，避免與背景之間發生關係上的混淆

頭部的高光將形體與結構的輪廓清晰地表現出來，並且與陰影中的區域形成了對比

獅子

水彩

　　獅子無論從形體上還是從地位上都是大貓之王。遍布公獅臉部和脖子周圍厚厚的獅鬃作為驕傲的護衛標誌為其強悍的外表更加增色，公獅的獅鬃隨著年齡的增長，其顏色會變深並且產生令人興奮的色彩與色調的對比，這自然也讓牠成為藝術家們進行水彩繪畫創作的生動題材。

　　從正面觀看，獅子的兩隻眼睛是向上傾斜的，而人類的雙目是水平並置的。新手畫家在給獅子畫像時，常常會將獅子的眼睛描繪得與人類相同，這樣一來，就將牠的臉畫成平的了。

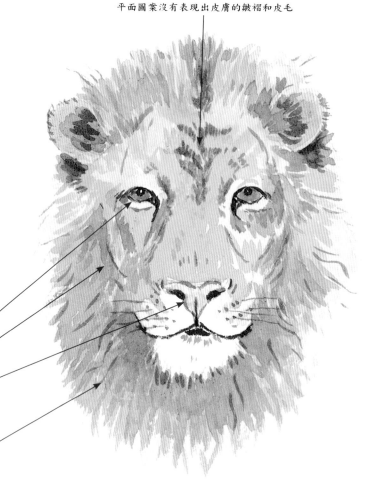

平面圖案沒有表現出皮膚的皺褶和皮毛

眼睛處於水平位置

顏色疊加雜亂無章

鼻子沒有陰影色調，所以呈平面狀

爬蟲一樣的暗色線條沒有表現出獅鬃裡面的陰影角圖形

技法

建議的顏色組合
選擇一個適用顏色的有限組合

生赭色

墨黑

象牙黑

焦褐色

玫瑰紅

練習
通過柔和地疊加不同的塗層，可以幫助建立起形體的輪廓，給從正面觀察的臉部創造出一個立體的印象。

較淡的色彩可以在較深的顏色上面

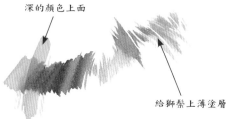

給獅鬃上薄塗層

使用細尖毛筆將陰影色調切入

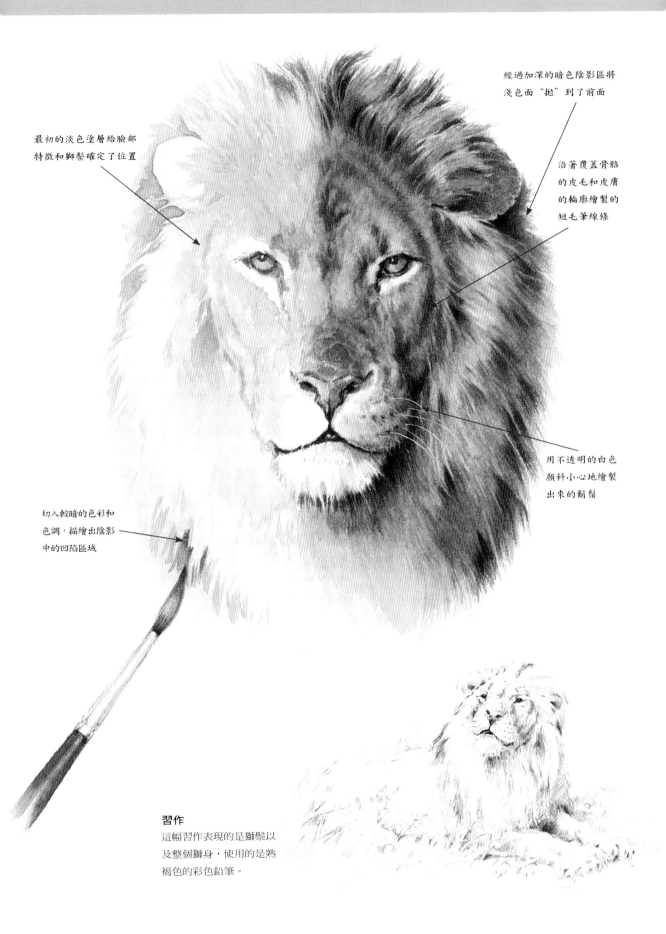

經過加深的暗色陰影區將
淺色面 "拋" 到了前面

沿著覆蓋骨骼
的皮毛和皮膚
的輪廓繪製的
短毛筆線條

最初的淡色塗層給臉部
特徵和獅鬃確定了位置

用不透明的白色
顏料小心地繪製
出來的鬍鬚

切入較暗的色彩和
色調，描繪出陰影
中的凹陷區域

習作
這幅習作表現的是獅鬃以
及整個獅身，使用的是熟
褐色的彩色鉛筆。

老虎

鋼筆和墨水

　　透過層層疊加墨水與水彩的顏色，描畫出醒目的紋理與濃重的色調，再輕柔地塗上一層釉、補足豐富的暗色塊，使整個過程達到極致，最後造就了一副經過各種手法微妙混合而成的老虎嘴臉。

　　刻畫長著淺色鬍鬚的動物時經常遇到的一個問題是：如何在操作深色的皮毛區域時留出這些淺色圖形，將繪圖（使用墨水）與水彩顏料相結合是解決這種困境的一個途徑。

　　創造出老虎身上密實的厚毛皮印象也是一件有難度的工作，這中間的問題可以透過使用下面和對頁上示範的疊加法來解決，這兩個例子中都使用了墨水與水彩塗層。

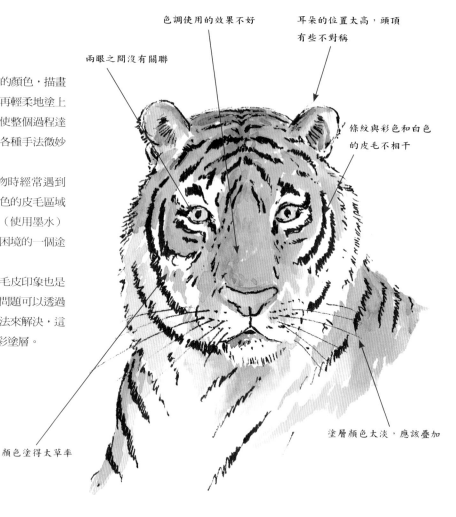

色調使用的效果不好

耳朵的位置太高，頭頂有些不對稱

兩眼之間沒有關聯

條紋與彩色和白色的皮毛不相干

顏色塗得太草率

塗層顏色太淡，應該疊加

技法

方法

一系列定向的鋼筆線條

傾斜地塗置"襯底"

交叉陰影

波形線集成的面

彎曲的負圖形表示陰影中的凹陷

使用密集的線繪製成斑紋

將斑紋混合成周圍的（淺色）

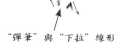

"彈筆"與"下拉"線形

使用疊加塗層的技法，你可以獲得密實的毛皮效果，特別是在鋼筆線條的基礎之上塗繪顏色的時候。如果在斑紋區域內出現不必要的白紙空隙，或者，你覺得斑紋區域不夠密實，可以使用細毛筆沾取中性黑色與紫紅的混合色進行複繪，最後輕柔、快速地塗上半透明的釉層就會讓顏色生動起來。

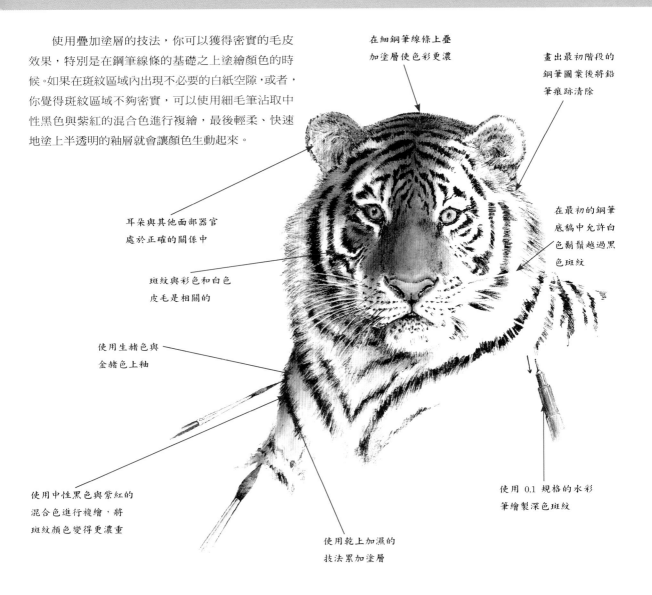

在細鋼筆線條上疊加塗層使色彩更濃

畫出最初階段的鋼筆圖案後將鉛筆痕跡清除

耳朵與其他面部器官處於正確的關係中

在最初的鋼筆底稿中允許白色鬍鬚越過黑色斑紋

斑紋與彩色和白色皮毛是相關的

使用生赭色與金赭色上釉

使用中性黑色與紫紅的混合色進行複繪，將斑紋顏色變得更濃重

使用 0.1 規格的水彩筆繪製深色斑紋

使用乾上加濕的技法累加塗層

鬍鬚之間的畫工

在使用鉛筆預先留出的、彎曲的白紙條紋之間添加色調，製作出鬍鬚

填充出現在亮色鬍鬚後面的暗色條紋，不要侵入亮色條紋

釉層

焦赭色

紅赭
red ochre

生赭色

黃赭色

中性黑色

紅紫色

用生赭色上釉

用黃赭色上釉

猴子

水性色鉛筆

靈長類動物的品種數不勝數,如果想描繪牠們的皮毛,甚至細緻到長度和質感,需要認真考慮所使用的繪製方法。除此之外,在給這些令人著迷的動物們繪圖或者畫像的時候,還有很多其他方面需要藝術家們顧及,其中最重要的是在各種毛皮中顯現出來的千差萬別的色彩。

在畫紙上著筆之前需要考慮的因素如此之多,初學者們往往在還沒對所涉及的目標達到完理解的時候就動手了,這樣做導致的結果是:原本可能是一件成功的藝術作品,最後由於不成比例的組成部分、不對稱的輪廓、色彩和色調的草率塗繪,以及對必要的定向線條的忽略而被毀掉。

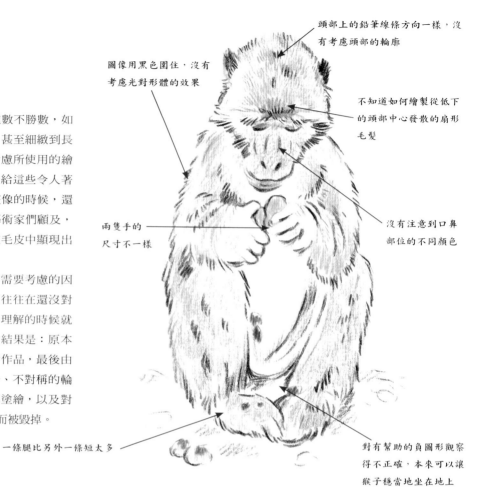

頭部上的鉛筆線條方向一樣,沒有考慮頭部的輪廓

圖像用黑色圍住,沒有考慮光對形體的效果

不知道如何繪製從低下的頭部中心發散的扇形毛髮

兩隻手的尺寸不一樣

沒有注意到口鼻部位的不同顏色

一條腿比另外一條短太多

對有幫助的負圖形觀察得不正確,本來可以讓猴子穩當地坐在地上

技法

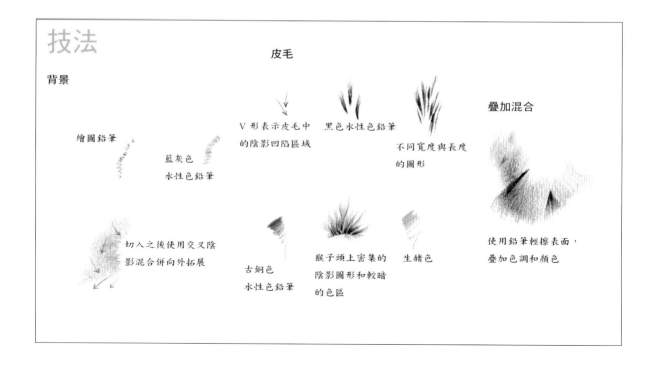

背景

皮毛

繪圖鉛筆

藍灰色水性色鉛筆

V 形表示皮毛中的陰影凹陷區域

黑色水性色鉛筆

不同寬度與長度的圖形

疊加混合

切入之後使用交叉陰影混合併向外拓展

古銅色水性色鉛筆

猴子頭上密集的陰影圖形和較暗的色區

生赭色

使用鉛筆輕擦表面,疊加色調和顏色

　　像通常情況一樣，要想繪製出一幅整體上令人信服的畫像，正確的比例關係和使用與光源相關的色調值需要經過仔細設計，只有對主題進行最初的認真觀察，並且規劃好具體的操作，才能取得成功的結果，當然這一切還要與有效的技法結合起來。

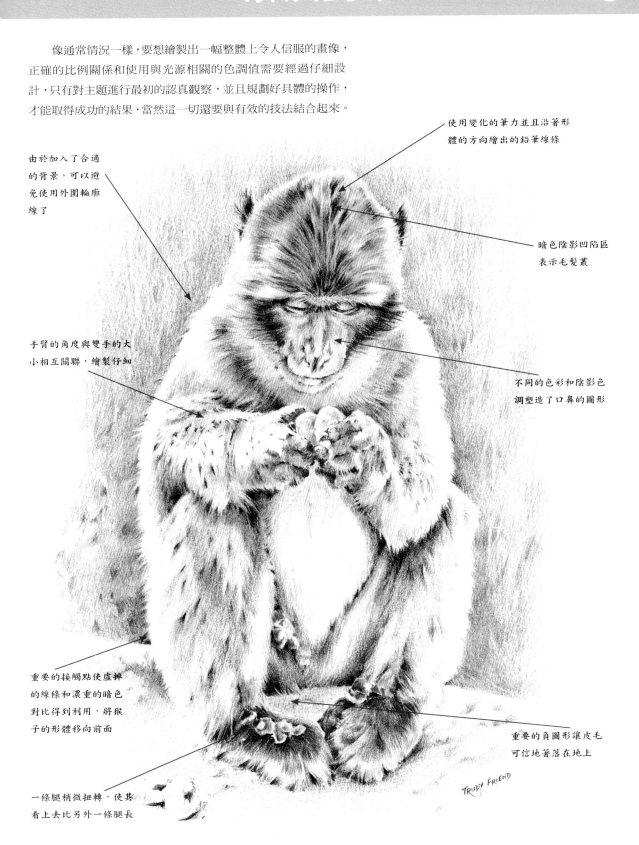

使用變化的筆力並且沿著形體的方向繪出的鉛筆線條

由於加入了合適的背景，可以避免使用外圍輪廓線了

暗色陰影凹陷區表示毛髮叢

手臂的角度與雙手的大小相互關聯，繪製仔細

不同的色彩和陰影色調塑造了口鼻的圖形

重要的接觸點使虛掉的線條和濃重的暗色對比得到利用，將猴子的形體移向前面

重要的負圖形讓皮毛可信地著落在地上

一條腿稍微扭轉，使其看上去比另外一條腿長

TRUDY FRIEND

駱駝

水性色鉛筆

　　單峰駱駝長著毛茸茸的耳朵、濃密的眉毛和長睫毛，這些毛髮都是為了保護眼睛和耳朵不被風沙和極端日曬的侵害而形成的。

　　長在駱駝耳朵後面和頸項周圍的長毛一直延伸到它們的肩部和駝峰，如果想描繪這些毛髮，最好利用有紋理的繪畫表面。初學者們如果用不慣紋理比較明顯的畫紙，那他們會發現在這裡使用的輕質包裝紙上繪製醒目、粗重的線條對他們來說也是弱項。為了獲取清晰度，他們往往傾向於使用黑色鉛筆起草最初的圖像，而實際上使用微妙的巧克力色，柔和地繪製出邊緣線和較暗的色調才能夠得到比較好的效果。

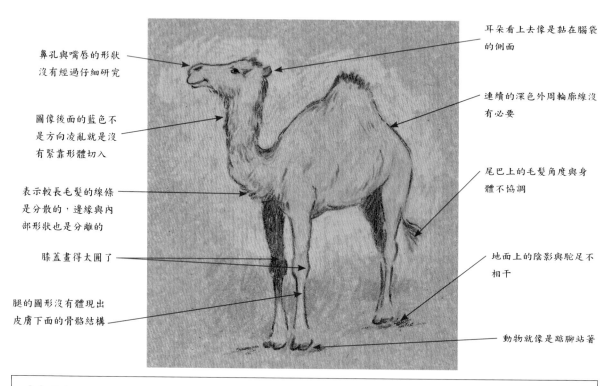

鼻孔與嘴唇的形狀沒有經過仔細研究

圖像後面的藍色不是方向凌亂就是沒有緊靠形體切入

表示較長毛髮的線條是分散的，邊緣與內部形狀也是分離的

膝蓋畫得太圓了

腿的圖形沒有體現出皮膚下面的骨骼結構

耳朵看上去像是黏在腦袋的側面

連續的深色外周輪廓線沒有必要

尾巴上的毛髮角度與身體不協調

地面上的陰影與駝足不相干

動物就像是踮腳站著

技法

紋理

下面的練習是在普通的棕色包裝紙上進行的，練習中示範的是如何利用表面上的自然紋理表現背景中的天空，同時在紋理表面上構建起圖像。這些練習還教給大家如下操作：當鉛筆在紙上穿行時，如何保持鉛筆與表面的接觸，同時變換用筆力度和所繪線條的粗細度，表現出形體內緊靠色調區的凹陷陰影線。

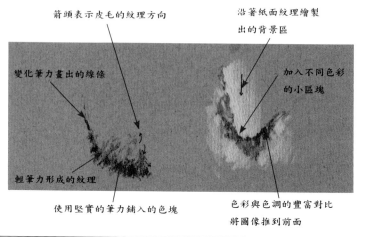

箭頭表示皮毛的紋理方向

沿著紙面紋理繪製出的背景區

變化筆力畫出的線條

加入不同色彩的小區塊

輕筆力形成的紋理

使用堅實的筆力鋪入的色塊

色彩與色調的豐富對比將圖像推到前面

能夠做到讓你自己對動物的習慣有所熟悉很重要，這樣可以理解為什麼牠們軀體的某些部位呈現出牠們長成的那個樣子，比如，不斷地跪下使得駱駝的膝蓋生出胼胝，你需要觀察這樣的細節才能準確地刻畫出這些"沙漠之舟"。

在繪製下面這幅習作的時候，我選擇了普通棕色包裝紙有縱向紋路的表面，結合使用了彩色鉛筆，配以輕鬆、隨意的繪畫筆法。為了區別背景與圖像的不同塗繪方向，我在表現天空背景的時候，沿著紙面的自然紋理行筆，而橫跨紋理描繪線條和色調來刻畫動物的形象。

在這個畫境中，使用變化筆力繪製出來的線條和色調塊共同發揮作用，同時將畫基的顏色也納入畫面，增加了整體的一致性。

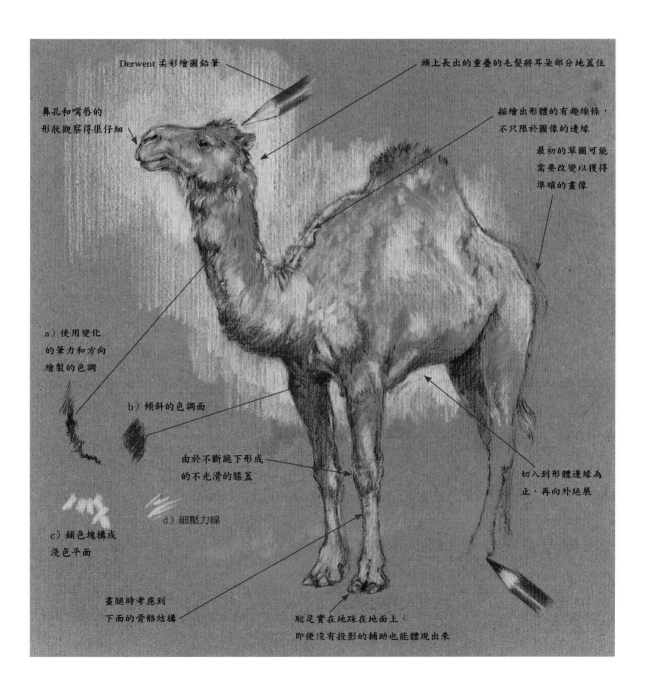

Derwent 柔彩繪圖鉛筆

頭上長出的重疊的毛髮將耳朵部分地蓋住

鼻孔和嘴唇的
形狀觀察得很仔細

描繪出形體的有趣線條，
不只限於圖像的邊緣

最初的草圖可能
需要改變以獲得
準確的畫像

a）使用變化
的筆力和方向
繪製的色調

b）傾斜的色調面

由於不斷跪下形成
的不光滑的膝蓋

切入到形體邊緣為
止，再向外延展

d）細壓力線

c）鋪色塊構成
淺色平面

畫腿時考慮到
下面的骨骼結構

駝足實在地踩在地面上，
即便沒有投影的輔助也能體現出來

長頸鹿

水性色鉛筆

　　沒有兩隻長頸鹿身上的花紋是一模一樣的,而且,當我們從不同角度觀察牠們的時候,那些圖案也在隨之變化。組成頭部花紋的圖形比軀體上的要小得多,兩眼之間的區域是純色的,一直延伸到口鼻部位。

　　長著這樣一副異常體型的動物,牠們的長頸項和腿與體塊的關聯如此的不成比例,在給牠們畫像的時候,我們需要注意的重要事項就是瞭解牠們身上的斑紋是如何變化的,包括在覆蓋寬窄不同區域時的變化和以不同的角度觀察牠們時的變化,另外一個需要考慮的方面是在這些斑塊之間應該保留多少淺色的"畫底"。

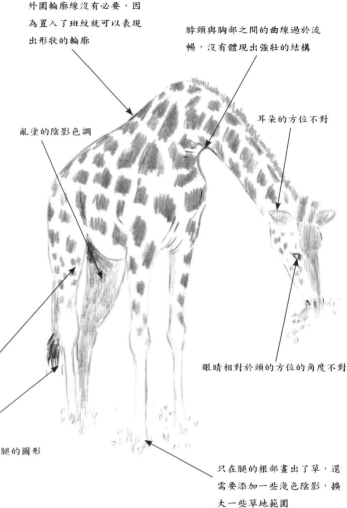

外圍輪廓線沒有必要,因為置入了斑紋就可以表現出形狀的輪廓

脖頸與胸部之間的曲線過於流暢,沒有體現出強壯的結構

亂塗的陰影色調

耳朵的方位不對

眼睛相對於頭的方位的角度不對

繪製斑紋沒有考慮到下面的形體

尾巴畫得過重,破壞了後腿的圖形

只在腿的根部畫出了草,還需要添加一些淺色陰影,擴大一些草地範圍

技法

負圖形
從口鼻部位的下方拉出一條水平線一直穿過動物腿部的上方。注意由此形成的三個不同尺寸的負圖形,你可以根據它們建立起正確的比例關係。

使用水性色鉛筆可以一個挨著一個地精心置入每個斑塊的邊緣,然後再給牠們填充顏色,這樣做就可以得到每個斑塊周圍淺色區域的一致性了。

當長頸鹿低頭吃草時,要刻畫出脖子根部皮膚上產生的皺褶,而且,牠的兩條前腿之間的皮膚比較細膩,要注意到那裡更加纖細的折痕。

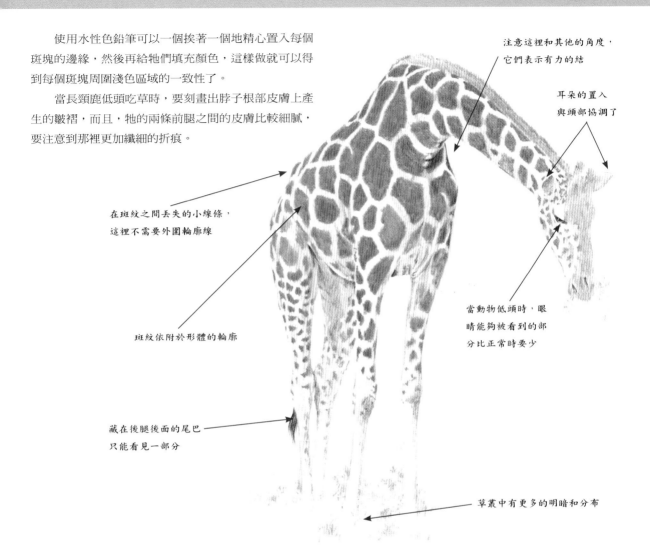

注意這裡和其他的角度,它們表示有力的結

耳朵的置入與頸部協調了

在斑紋之間丟失的小線條,這裡不需要外圍輪廓線

斑紋依附於形體的輪廓

當動物低頭時,眼睛能夠被看到的部分比正常時要少

藏在後腿後面的尾巴只能看見一部分

草叢中有更多的明暗和分布

圖案

任何種類的彩色鉛筆都適合通過鋪色塊繪製圖案圖形,不論是使用斜鋪的線條、交叉陰影線,還是柔和變化的定向混合方式。圍繞著圖像邊緣的線條應該跟隨動物毛髮的走向延伸。在繪製例圖中的這種圖案時,最好使用表面光滑的畫紙。

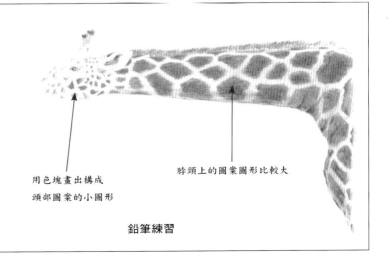

用色塊畫出構成頭部圖案的小圖形

脖頸上的圖案圖形比較大

鉛筆練習

斑馬

水溶性彩色石墨鉛筆

很多動物的身上都有斑紋，牠們中間有些斑紋是覆蓋全身的，另一些只在某些部位有。藝術家們可以利用機會透過觀察來深入理解動物們的形體輪廓。以 Grevy 斑馬為例，我們能夠觀察到這種動物的軀體和脖頸上較寬的條紋與頭部和腿上較窄條紋之間的對比。

繪畫的初學者在給斑馬畫像時常常遇到比例上的問題，除此之外，當他們從不熟悉的角度觀察這種動物時，還會遭遇其他狀況。比如，他們總要很費力地盯著大量的條紋看，然後再將它們描繪出來，因為這些條紋在寬度和長度上是變化的，並且沿著不同形體的輪廓延伸，所以常常給觀察者造成混淆。

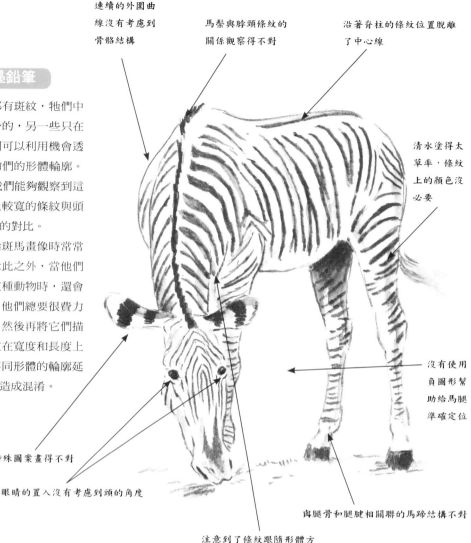

連續的外圍曲線沒有考慮到骨骼結構

馬鬃與脖頸條紋的關係觀察得不對

沿著脊柱的條紋位置脫離了中心線

清水塗得太草率，條紋上的顏色沒必要

沒有使用負圖形幫助給馬腿準確定位

與腿骨和腿腱相關聯的馬蹄結構不對

注意到了條紋跟隨形體方向的變化，但是沒有理解

眼睛的置入沒有考慮到頭的角度

耳朵上的特殊圖案畫得不對

技法

條紋細節

水溶性彩色石墨鉛筆不論是在乾的狀態下，還是在加水的時候，它所產生的混合都是微妙和精細的。所以，用它來繪製動物習作效果很好。這裡的練習向大家顯示了使用掃筆一下子就可以給一個形體加上一個很有表現力的陰面。

柔和地向下畫線，緊跟著向上彈筆

開始繪製窄條紋，然後回描向下的線條，加深色調，增加線條寬度

在石墨鉛筆痕跡上塗水即刻創造出陰面

　　和往常一樣，最重要的是先建立起可信的結構、比例關係和動物的特徵，然後添加表面上的斑紋（除非斑紋用來作為引導圖案）。下面的這幅習作依靠基本草圖，將畫中主題的組成元素正確地安排就位。斑馬的條紋應該經過仔細的觀察和認真的繪製，就像對形體進"描述"一樣，然後，使用掃筆的方式塗抹清水來表示陰影圖形並刻畫出肌肉壓力區的凹痕。

　　儘管斑馬的顏色基本上是黑白的，牠的口鼻部位和馬鬃梢頭也現出少許棕色，並且這種顏色可以延伸進入白色毛皮區域，代表黏到皮毛上的灰塵。

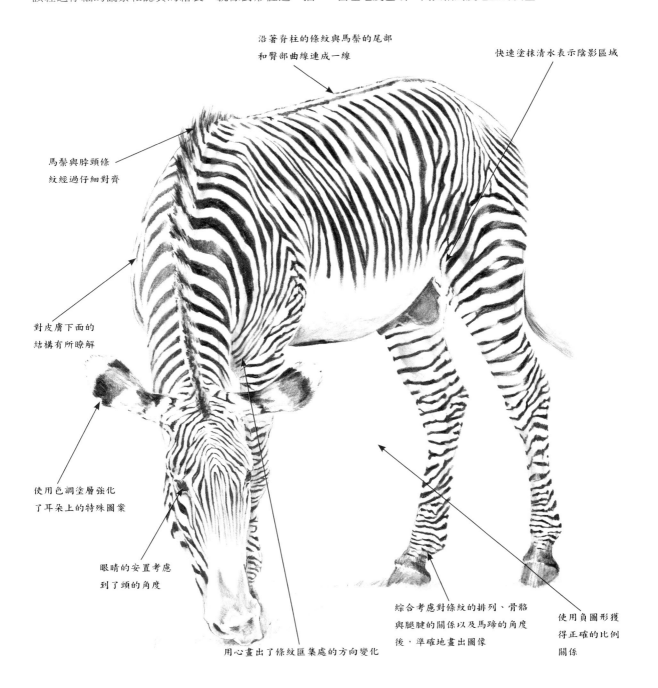

沿著脊柱的條紋與馬鬃的尾部和臀部曲線連成一線

快速塗抹清水表示陰影區域

馬鬃與脖頸條紋經過仔細對齊

對皮膚下面的結構有所瞭解

使用色調塗層強化了耳朵上的特殊圖案

眼睛的安置考慮到了頭的角度

用心畫出了條紋匯集處的方向變化

綜合考慮對條紋的排列、骨骼與腿腱的關係以及馬蹄的角度後，準確地畫出圖像

使用負圖形獲得正確的比例關係

不能使用毛筆沾水直接接觸條紋——攪動顏色只用於描繪陰影區域

這個動物群組項下的練習概括了一系列不同的繪畫工具和材料，從鉛筆、速繪筆、水性色鉛筆和粉彩到水彩顏料，別忘了這裡的所有練習適用於繪製每一種動物，包括各種的毛色和腳爪，所以在你的繪畫過程中要注意察覺任何可能性。

鉛筆

作為一種能夠創造出快速印象的工具，使用鉛筆開始你的繪畫之旅最好不過，如果用法正確，甚至只消簡單的幾筆就可以將一個動物特性的實質表達出來（見第 91 頁）。

製作色調塊

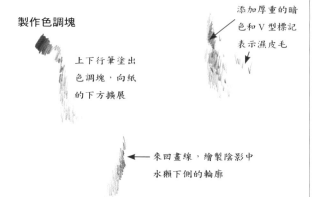

上下行筆塗出色調塊，向紙的下方擴展

添加厚重的暗色和 V 型標記表示濕皮毛

來回畫線，繪製陰影中水獺下側的輪廓

使用變化筆力繪製的線條在鉛筆不離開紙面的同時繼續形成色調區

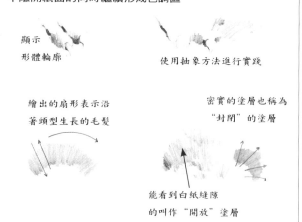

顯示形體輪廓

使用抽象方法進行實踐

繪出的扇形表示沿著頭型生長的毛髮

密實的塗層也稱為"封閉"的塗層

能看到白紙縫隙的叫作"開放"塗層

水性色鉛筆

這些鉛筆為我們提供了各種有趣的中性色彩，其中的一些用於繪製某些動物非常理想，這些動物的皮毛主要由單色組成（見第 88 頁）。

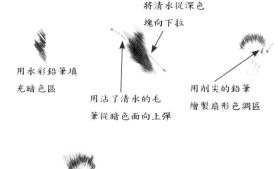

用水彩鉛筆填充暗色區

將清水從深色塊向下拉

用沾了清水的毛筆從暗色面向上彈

用削尖的鉛筆繪製扇形色調區

從色調區域向下拉和向上推

鼻子

用清水在繪圖區輕輕打旋

水溶性石墨鉛筆

市場上可以買到的水溶性鉛筆分成很多等級。它們可以在不同的表面上使用，在以不同的方式加水後，這種工具都會發生反應（見第 100 頁）。花一些時間按照不同的組合對它們進行實驗，從中找出一個最適合描繪你所選擇的題材，也最能體現出你的個人風格的組合。

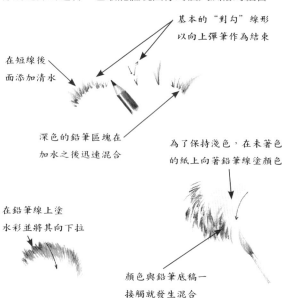

基本的"對勾"線形以向上彈筆作為結束

在短線後面添加清水

深色的鉛筆區塊在加水之後迅速混合

為了保持淺色，在未著色的紙上向著鉛筆線塗顏色

在鉛筆線上塗水彩並將其向下拉

顏色與鉛筆底稿一接觸就發生混合

速繪筆

　　這種筆的顏色非常濃艷，可以用來表現那種醒目的藝術製作（見第 92 頁）。在陰影區域進行塗層的疊加可以抑制效果，就像添加了清水塗層之後的情況那樣。在一些顏色上覆蓋之後可能會比另外一些顏色更有效，發現不同的可能性的唯一路徑就是嘗試進行各種練習，並且對結果做出記錄。

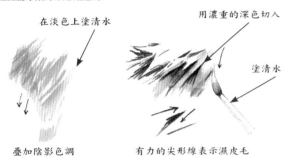

在淡色上塗清水

疊加陰影色調

用濃重的深色切入

塗清水

有力的尖形線表示濕皮毛

　　如果在厚磅的畫紙上繪畫，可以深刮顏色區域透露出下面的白紙，這個過程叫作五彩拉毛粉飾（見第 92-93 頁）。在進行這項操作之前，練習堆積顏色塗層和切入，表現出濃密皮毛中的陰影凹陷處。

粉彩條與粉彩

　　這類工具可以用來在紙上覆蓋顏色，既能快速建立起顏色塊，也可以對細節進行精細的效果強化，而且在修飾柔和的暗色區域時，可以與碳鉛筆結合使用（見第 94 頁）。

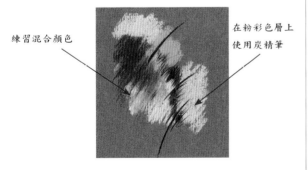

練習混合顏色

在粉彩色層上使用炭精筆

炭精筆

　　當繪製深重色調或黑色的小區域時，比如像眼珠，除了使用粉彩條和粉彩之外，還可以使用炭精筆，炭精筆也可以用來描繪手指或腳趾之間的陰影區域，以及鬍鬚和皮毛上精細的陰影凹陷處，練習塗置密實的顏色區塊，並且在上面使用削尖的碳鉛筆繪圖，觀察一下它是如何與較淡色彩形成對比的。

混合：繪圖、定影和著色

　　用你選好的顏色組合在你的畫作邊上或者在另外一張紙上抹出小色塊，將毛筆在清水中浸泡，然後沾取顏色，在另外一個地方進行混合，再將它們塗抹到你的經過定影的畫稿上的相關位置，塗抹時注意跟隨形體的輪廓或毛髮生長的方向（見第 96 頁）。

灰狼

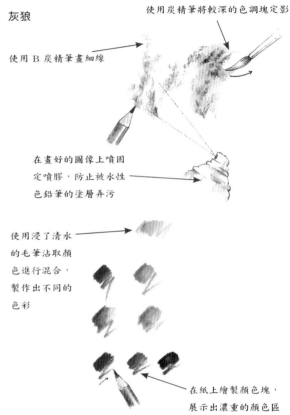

使用炭精筆將較深的色調塊定影

使用 B 炭精筆畫細線

在畫好的圖像上噴固定噴膠，防止被水性色鉛筆的塗層弄污

使用浸了清水的毛筆沾取顏色進行混合，製作出不同的色彩

在紙上繪製顏色塊，展示出濃重的顏色區

水彩塗層

　　使用疊加塗層的方法來展示豐富的顏色和色調，在這本書中不斷地被提及（見第 98 頁），目的是為了使這個方法得到完善，並且讓大家理解顏色塗層是怎樣發揮作用的及其發生的原因，各位可能需要對這個方法進行反覆的練習。

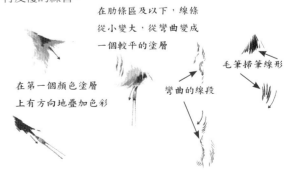

在肋條區及以下，線條從小變大，從彎曲變成一個較平的塗層

毛筆掃筆線形

在第一個顏色塗層上有方向地疊加色彩

彎曲的線段

紅狐狸

`水彩`

紅狐狸的特徵是它們那一對大而靈敏的耳朵和長著黑鼻頭的尖形鼻口部位。紅狐狸的皮毛柔軟而濃密，顏色會從黃紅向紅棕色變化，多毛的尾巴上通常帶有白尖。這種動物在黃昏後和黎明前是最活躍的，黃棕色的眼睛一遇到光的照射就閃出綠光，非常適合夜視。

很多繪畫的初學者對疊加塗層和上釉的方法不熟悉，這讓他們在添加了必不可少的高光以後，不知道如何才能將眼睛畫得 "活起來"。當從一個角度觀察到的眼睛不完整時，將這個不完整的形狀準確地繪製出來也讓他們感到有一定難度。

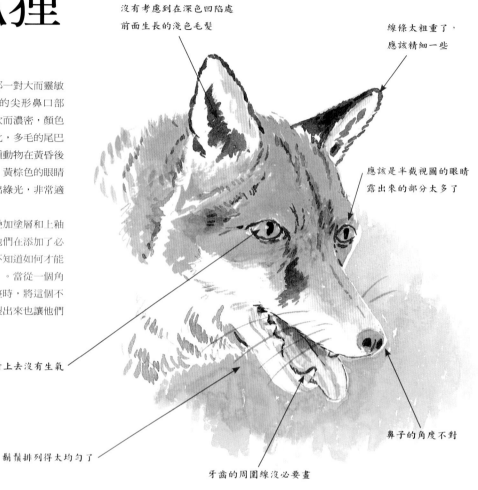

沒有考慮到在深色凹陷處前面生長的淺色毛髮

線條太粗重了，應該精細一些

應該是半截視圖的眼睛露出來的部分太多了

眼睛看上去沒有生氣

鬍鬚排列得太均勻了

牙齒的周圍線沒必要畫

鼻子的角度不對

技法

眼睛

在動物繪畫中，沒有比動物的眼睛更加精細的部位了。如果不對高光進行仔細的布置，製造出強烈的對比，這個重要的臉部器官刻出來就會是呆板的。眼睛在頭部框架中的形狀和尺寸也需要認真地加以思考和專注——在使用水彩顏料操作時，最好先用鉛筆勾畫出草圖作為著色的底面，當使用毛筆塗了第一層水彩之後，就可以將鉛筆底稿仔細清除掉，然後進行塗層的疊加。

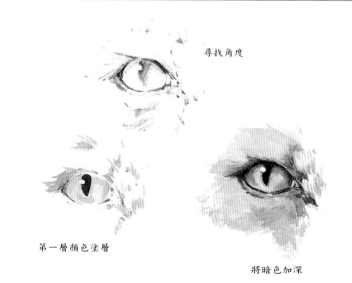

尋找角度

第一層顏色塗層

將暗色加深

當陷入冬季厚實的皮毛之中時，與身著夏天光潔的外衣比起來，紅狐狸的眼睛相對於臉部其他器官可能要顯得小一些。牠們眼中的高光會根據光源的強度和角度發生變化，不論圖像是在攝影時捕捉到的，還是在自然的日光下觀察到的。

這裡的例圖示範了當我們在一個四分之三側面的角度觀察時，白色高光在頭部上的不均勻區域是如何顯現的。

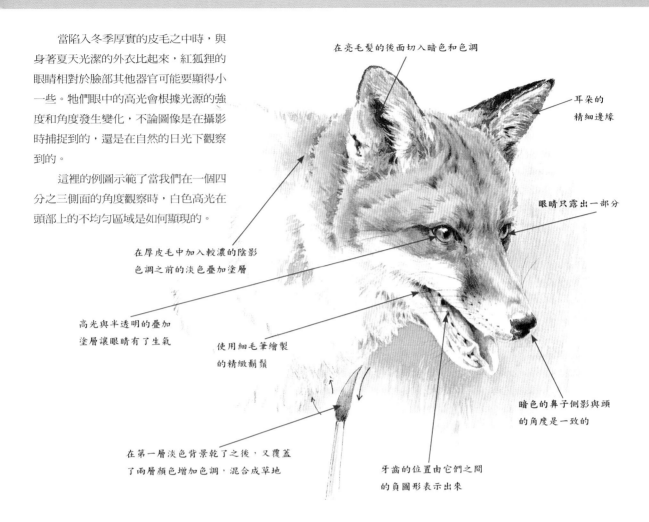

在亮毛髮的後面切入暗色和色調

耳朵的精細邊緣

眼睛只露出一部分

在厚皮毛中加入較濃的陰影色調之前的淡色疊加塗層

高光與半透明的疊加塗層讓眼睛有了生氣

使用細毛筆繪製的精緻翻鬚

暗色的鼻子側影與頭的角度是一致的

在第一層淡色背景乾了之後，又覆蓋了兩層顏色增加色調，混合成草地

牙齒的位置由它們之間的負圖形表示出來

建立圖像

這幅圖中狐狸的正臉圖像顯示了在從正面觀察頭部的時候，一個環狀的高光區是怎樣形成的，我先置入了淡色和色調區域，然後按照下面標注的順序，使用疊加塗層分步建立起圖像。

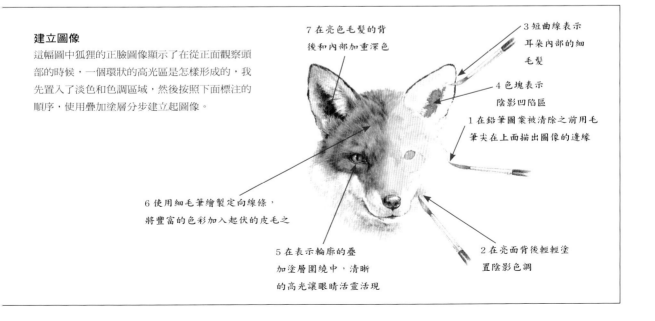

7 在亮色毛髮的背後和內部加重深色

3 短曲線表示耳朵內部的細毛髮

4 色塊表示陰影凹陷區

1 在鉛筆圖案被清除之前用毛筆尖在上面描出圖像的邊緣

6 使用細毛筆繪製定向線條，將豐富的色彩加入起伏的皮毛之

5 在表示輪廓的疊加塗層圍繞中，清晰的高光讓眼睛活靈活現

2 在亮面背後輕輕塗置陰影色調

獾

水性色鉛筆

一些動物很適合作為單色畫的題材，獾這種動物就長著獨特的花斑，牠頭上的黑白條紋與身上皮毛的斑點以及黑色的四肢形成了一個整體的對比形象，獾圓鼓鼓的體型常常將短而有力的腿半藏半露著。每當這個時候，你可以只給牠畫上一幅頭部肖像而不用去管牠的整個軀體，但是，先草擬出一些細緻的肢體小圖樣能夠幫助你加深對這種動物的理解。

在使用水性色鉛筆繪畫時，容易出現問題的環節可能存在於顏料的塗抹和繪圖的準確性上。先繪圖（乾加乾）再用毛筆塗水這種方法在實施的時候，繪畫新手難以把握的地方通常是塗抹線條的方向，當繪圖過渡到圖像以外的紙上時，如何成功地與紙進行混合，對他們來說也是一個有難度的操作過程。

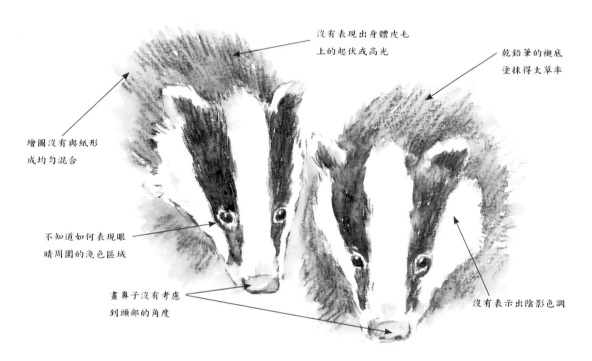

沒有表現出身體皮毛上的起伏或高光

乾鉛筆的襯底塗抹得太草率

繪圖沒有與紙形成均勻混合

不知道如何表現眼睛周圍的淺色區域

畫鼻子沒有考慮到頭部的角度

沒有表示出陰影色調

技法 在 SaundersWaterford 熱壓畫紙上使用水彩鉛筆

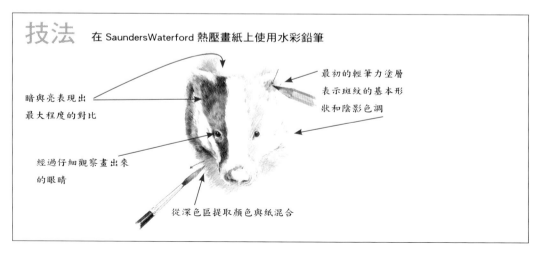

最初的輕筆力塗層表示斑紋的基本形狀和陰影色調

暗與亮表現出最大程度的對比

經過仔細觀察畫出來的眼睛

從深色區提取顏色與紙混合

很多種不同的畫畫材料都可以用來繪製單色畫像，或濕或乾，對於那些通常屬於一個顏色組合的色彩多進行實驗是一個好想法，因為這樣做能夠使你完全專注於色調的層次和精細的繪圖。

在這裡我選擇使用黑色水性色鉛筆先勾畫出底稿，然後使用細毛筆精心地強化對比，刻畫出毛髮叢，使

用這種繪畫材料時，對紙張的選擇是一個需要考慮的重要因素：在下面這幅主習作中，我使用了 Saunders WaterfordNot 冷壓畫紙，因為這種紙的紋路有利於對濃密皮毛的處理，作為對比，在對頁上展示的單一頭像的習作是在熱壓紙上繪製而成的，它的畫面效果更顯光滑。

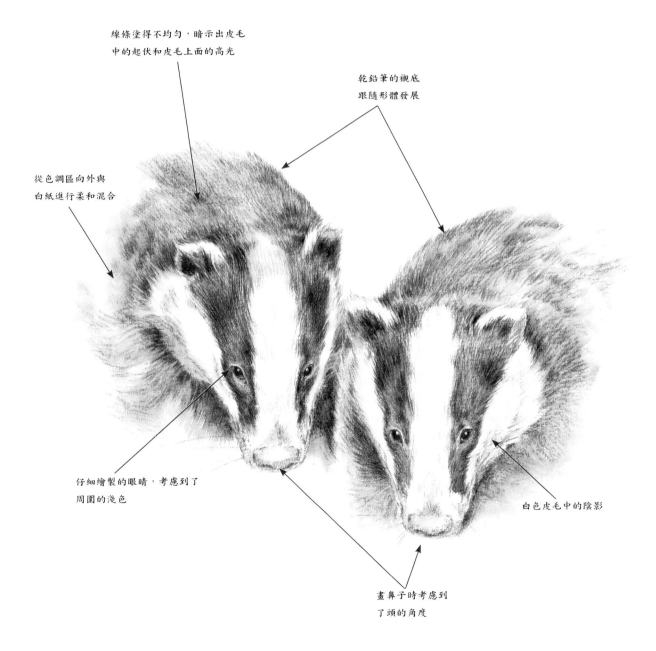

線條塗得不均勻，暗示出皮毛中的起伏和皮毛上面的高光

乾鉛筆的襯底跟隨形體發展

從色調區向外與白紙進行柔和混合

仔細繪製的眼睛，考慮到了周圍的淺色

白色皮毛中的陰影

畫鼻子時考慮到了頭的角度

水獺

鉛筆

　　一隻警覺直立的水獺會用牠的尾巴作為支柱，牠的頭與身體的長度比起來有些嫌小，然而這樣一副體型卻非常有利於施展絕佳的游泳與潛水技巧。水獺的蹼足張開後很寬，能夠像船槳一樣使牠在水中慢游，當牠想在水面以下潛水和快速移動時，就將前足拖近左右搖擺的身體。

　　在給動物進行畫像速寫的時候，繪畫生手往往不由自主地去繪製外圍輪廓線，無論是連續的還是斷續的。並且透過繪製分開的短線來表示皮毛的組織結構，在形體內部添加色調也會引發問題，因為他們使用的方法總會將形體變成平面而不是沿著輪廓畫出立體感。

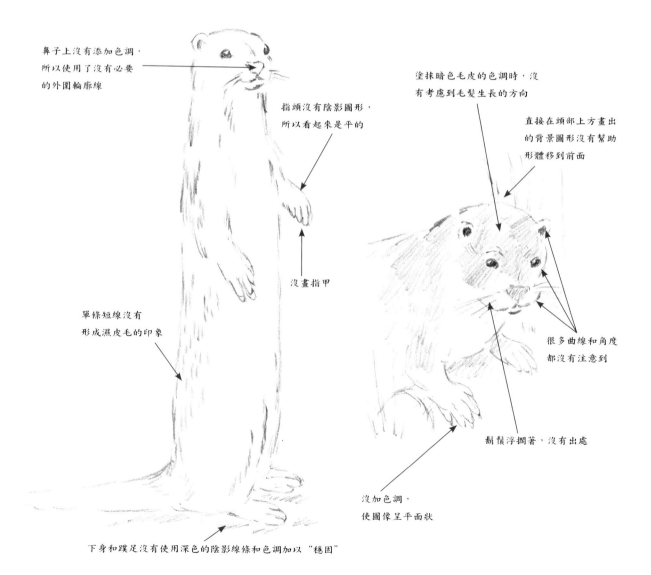

鼻子上沒有添加色調，所以使用了沒有必要的外圍輪廓線

指頭沒有陰影圖形，所以看起來是平的

塗抹暗色毛皮的色調時，沒有考慮到毛髮生長的方向

直接在頭部上方畫出的背景圖形沒有幫助形體移到前面

沒畫指甲

單條短線沒有形成濕皮毛的印象

很多曲線和角度都沒有注意到

鬍鬚浮擱著，沒有出處

沒加色調，使圖像呈平面狀

下身和蹼足沒有使用深色的陰影線條和色調加以 "穩固"

在輕輕繪製出來的圖形上使用鉛筆上下塗線（見第 84 頁），水獺身體的大面積區域就會被迅速覆蓋，這樣就留出了更多的時間，仔細地給腳趾之間的陰影圖形定位。這時候要使用變化的用筆力度，並且加入精心刻畫的指甲。

因為水獺的大部分時間都消磨在水中，牠的毛皮通常都是潮濕或水淋淋的，注意看圖中表示陰影色調的 V 圖形，它們是使用鉛筆進行快速操作描繪出的濕皮毛印象。

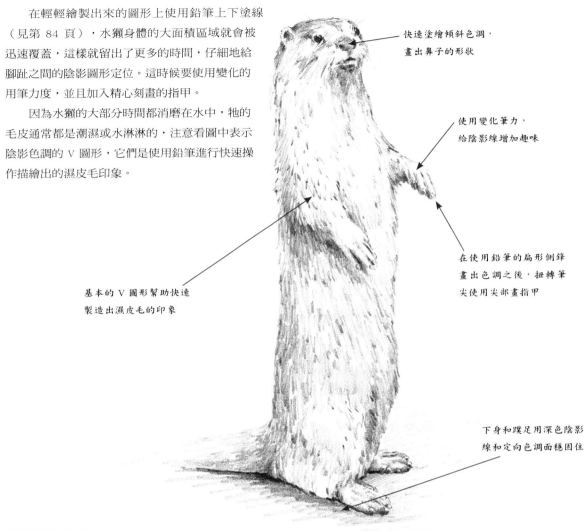

快速塗繪傾斜色調，畫出鼻子的形狀

使用變化筆力，給陰影線增加趣味

在使用鉛筆的扁形側鋒畫出色調之後，扭轉筆尖使用尖部畫指甲

基本的 V 圖形幫助快速製造出濕皮毛的印象

下身和蹼足用深色陰影線和定向色調面穩固住

用色調面體現明暗

繪製密集的（扇形）曲線形成色調面體現出明暗，在操作的時候，使用鉛筆的鑿形筆尖的側面快速覆蓋紙面，塗繪時保持鬆散隨意的筆風，在眼睛、耳朵與鼻孔的區域增加用筆力度，使它們的暗色進一步得到突出。

尋找角度

使用色調表示出毛皮的暗色，同時考慮到毛髮生長的方向

快速畫出鬍鬚，同時考慮到它們生長出來的根部

未著色的白紙表示指甲的位置

用變化筆力繪製的線條表示形體內部的陰影色調

陰影圖形

海狸

速繪筆

　　海狸這種生物生活在寧靜的深水域。在那裡，牠們壘池造湖，充滿了旺盛的生命力，海狸的毛色可以是從淺褐色到深棕色之間的任何一種色調。

　　像河馬一樣（見第 71 頁），海狸為了適應水中的生活，耳朵、眼睛和鼻子都長在接近腦殼頂部的位置。海狸的皮毛在濕的時候呈絡狀，在給牠們畫像時對這些絡之間的陰影凹陷圖形要搞清楚，並且將牠們表現為塊而不是 V 形輪廓線，如果對這些區域不能做到仔細觀或理解，在繪畫過程中就會遇到問題。

　　在使用鋼筆繪製海狸皮毛的時候，要讓筆觸沿著牠的形體走，如果行筆隨便，在繪製高光的時候還會產生進一步的問題。

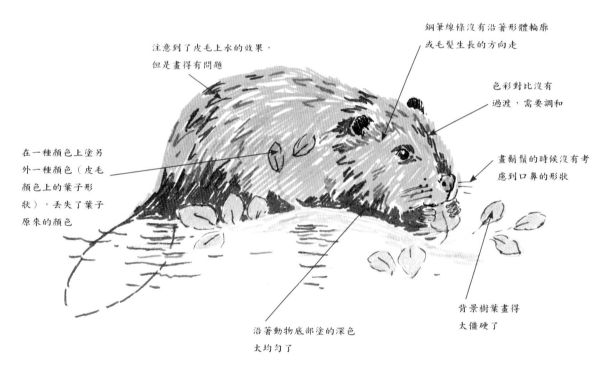

注意到了皮毛上水的效果，但是畫得有問題

鋼筆線條沒有沿著形體輪廓或毛髮生長的方向走

色彩對比沒有過渡，需要調和

在一種顏色上塗另外一種顏色（皮毛顏色上的葉子形狀），丟失了葉子原來的顏色

畫鬍鬚的時候沒有考慮到口鼻的形狀

沿著動物底部塗的深色太均勻了

背景樹葉畫得太僵硬了

技法

皮毛的細節

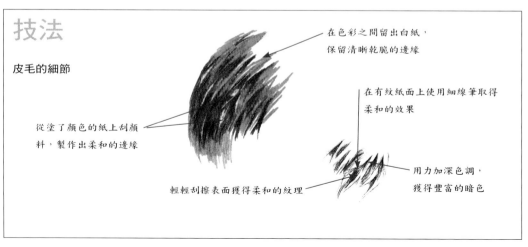

從塗了顏色的紙上刮顏料，製作出柔和的邊緣

在色彩之間留出白紙，保留清晰乾脆的邊緣

在有紋紙面上使用細線筆取得柔和的效果

輕輕刮擦表面獲得柔和的紋理

用力加深色調，獲得豐富的暗色

你可以使用速繪筆進行顏色疊加，大膽地對棕色皮毛做出大範圍的藝術處理，然後使用棕色與黑色的細線筆，深入到暗色的陰影凹陷區域進行細緻的潤色。

速繪筆系列能夠表現的亮色範圍給你提供了使用濃重色彩的機會，這些色彩在疊加的時候會形成豐富的底色，在這種底色的上面可以使用五彩拉毛技法輕輕刮擦畫紙的表面，揭示出下面的白色，以此來增強濕皮毛絡上的高光效果。

下面這幅畫像中的圖解對繪畫中各個階段的發展進行了說明。

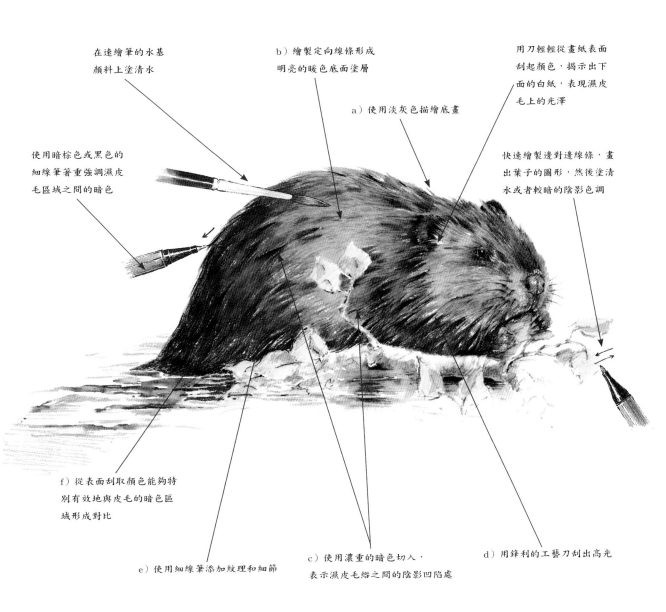

在速繪筆的水基顏料上塗清水

b）繪製定向線條形成明亮的暖色底面塗層

a）使用淡灰色描繪底畫

用刀輕輕從畫紙表面刮起顏色，揭示出下面的白紙，表現濕皮毛上的光澤

使用暗棕色或黑色的細線筆著重強調濕皮毛區域之間的暗色

快速繪製邊對邊線條，畫出葉子的圖形，然後塗清水或者較暗的陰影色調

f）從表面刮取顏色能夠特別有效地與皮毛的暗色區域形成對比

e）使用細線筆添加紋理和細節

c）使用濃重的暗色切入，表示濕皮毛絡之間的陰影凹陷處

d）用鋒利的工藝刀刮出高光

灰松鼠

粉彩

灰松鼠是從北美東部引入到不列顛群島的。這種小動物居住在針葉樹和落葉樹的林地之中，也是公園與植物園的常客，所以對牠們進行觀察或者拍照並不困難。

雖然我們管牠叫灰松鼠，這種動物的毛皮上也點綴著一些其他色彩。在繪製這種雜色時，新上路的蠟筆藝術家有時候會感到比較棘手，選擇畫基的時候也會出現一些其他問題。如果使用不適合的背景顏色，並且不在上面著色，就會讓繪製出來的圖像顯得非常的刻板僵硬。

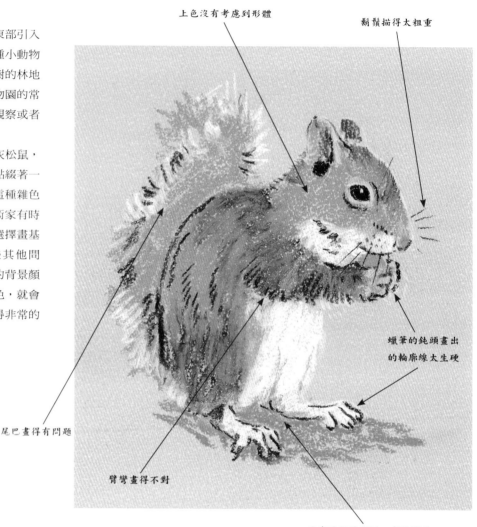

上色沒有考慮到形體

翻鬚描得太粗重

蠟筆的鈍頭畫出的輪廓線太生硬

尾巴畫得有問題

臂彎畫得不對

沒有使用陰影區，灰松鼠的形體與支撐面沒有連起來

技法　Derwent 粉彩顏色

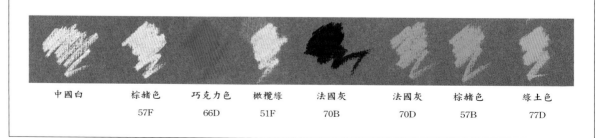

中國白	棕赭色	巧克力色	橄欖綠	法國灰	法國灰	棕赭色	綠土色
	57F	66D	51F	70B	70D	57B	77D

有紋理的 Ingres 染色畫紙對粉彩繪畫的反應很好，在這種紙上使用粉彩鉛筆能夠畫出精緻的線條，使用彩色的鈍頭粉彩條則可以塗出較寬的條紋。我在下面的習作中將這兩種應用結合起來，並且還引進了第二種工具——炭精筆，用它來繪製更加細膩的表面圖案。

我選擇了一種較深的中性色作為底色，因為這種顏色可以使粉彩繪製的綠色背景與松鼠毛皮的中性灰和暖色調形成對比，這樣也給整個藝術表達增添了統一性。粉彩與炭精筆之間的結合給人帶來一種舒服的感覺（見第 45 頁），炭精筆用來為刻畫精細毛髮做進一步的潤色，並且對深色陰影凹陷處進行強化修飾。

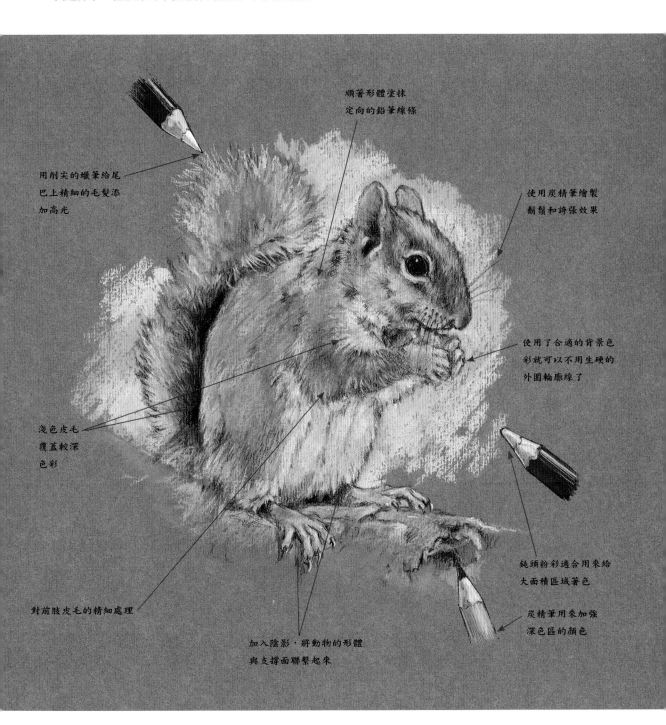

順著形體塗抹
定向的鉛筆線條

用削尖的蠟筆給尾
巴上精細的毛髮添
加高光

使用炭精筆繪製
翻騰和誇張效果

使用了合適的背景色
彩就可以不用生硬的
外圍輪廓線了

淺色皮毛
覆蓋較深
色彩

鈍頭粉彩適合用來給
大面積區域著色

對前肢皮毛的精細處理

炭精筆用來加強
深色區的顏色

加入陰影，將動物的形體
與支撐面聯繫起來

灰狼

炭精筆和水性色鉛筆

大多數的狼都是煙灰色的，腿部和脅腹呈黃褐色。牠們身上的底層絨毛是淺色的，短而密並且柔軟，被厚實、堅硬、光滑的針毛所保護，這層粗硬的保護毛與海狸的皮毛功能有些類似（見第 92 頁），在冬天的時候散髮濕氣，防止牠在毛皮上凝結成冰。

給灰狼畫像需要混合出微妙的顏色，這個過程容易發生問題，因為在覆蓋淺色塗層的時候必須小心謹慎，要考慮到形體的輪廓。當畫家想要刻畫灰狼身上密實的毛皮時，如果不確定如何表現出凹陷處的暗色區域和投影，那就很難獲得好的效果。

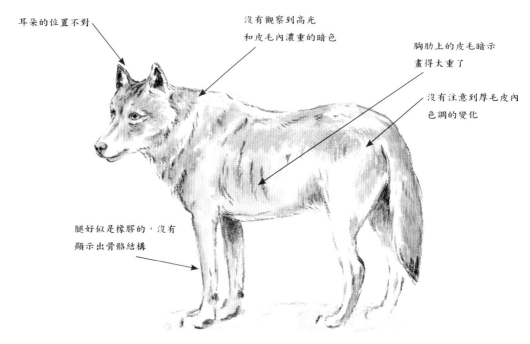

耳朵的位置不對

沒有觀察到高光
和皮毛內濃重的暗色

胸肋上的皮毛暗示
畫得太重了

沒有注意到厚毛皮內
色調的變化

腿好似是橡膠的，沒有
顯示出骨骼結構

技法　炭精筆和水性色鉛筆塗層

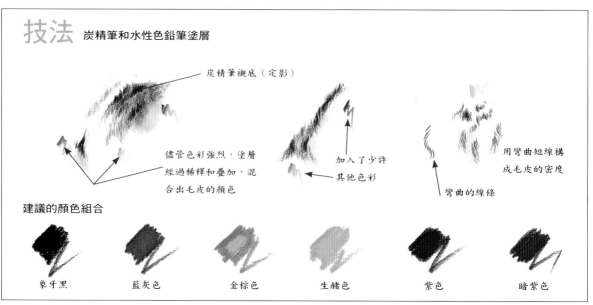

炭精筆襯底（定影）

儘管色彩強烈，塗層
經過稀釋和疊加，混
合出毛皮的顏色

加入了少許
其他色彩

彎曲的線條

用彎曲短線構
成毛皮的密度

建議的顏色組合

象牙黑　　藍灰色　　金棕色　　生赭色　　紫色　　暗紫色

這裡介紹了繪畫的三個重要步驟，它們分別是繪圖、定影與著色。首先使用炭精筆繪出初稿；然後給繪出的圖像定影，以防在加水的時候將其搞亂；最後在經過定影的圖像上直接使用水性色鉛筆添加塗層。

如果在完成的時候，你覺得一些暗色區域還需要進一步增強效果，可以在畫面上重新繪圖，並且再次定影以避免造成圖像散亂。我在繪製例圖時混合使用了炭精筆和水性色鉛筆兩種工具，水性色鉛筆的用法是先在畫紙上製作出"調色板"，然後從中沾取顏色，再給畫面覆蓋塗層。

我選用的水性色鉛筆所包括的顏色有赭色、棕色和灰色，這些顏色經過混合生成微妙的色彩，然後就可以用來給經過定影的圖稿著色了。

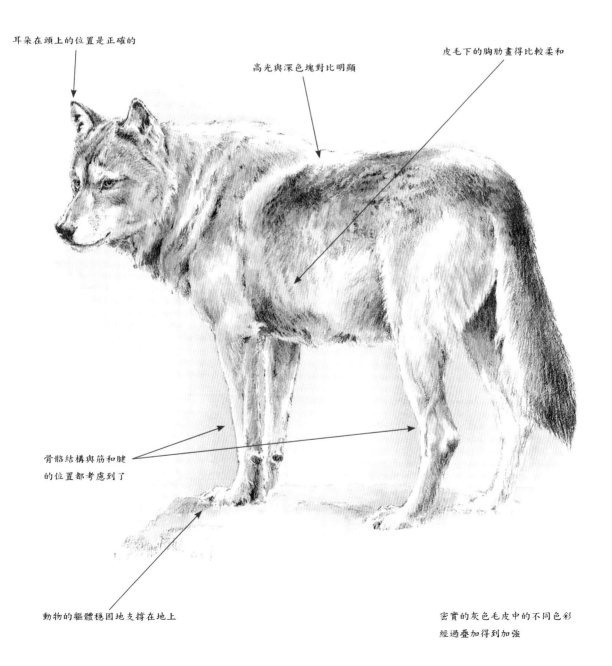

耳朵在頭上的位置是正確的

高光與深色塊對比明顯

皮毛下的胸肋畫得比較柔和

骨骼結構與筋和腱的位置都考慮到了

動物的軀體穩固地支撐在地上

密實的灰色毛皮中的不同色彩經過疊加得到加強

駝鹿 = 麋鹿

　　駝鹿是生存在世上體型最大的鹿種了，牠每天要吃掉巨量的食物，包括樹枝、湖泊中的濕地草木和水生植物。

　　駝鹿的頭上長著一個羅馬式的大鼻子，上嘴唇將 下嘴唇完全覆蓋，絡腮鬍子一直懸垂到喉嚨的下面；像鏟子一樣的寬闊鹿角長在一雙中等尺寸的矛尖形耳朵中間，

大家可以拿牠們與對頁上的小鹿茸角作一個比較，駝鹿身上的暗色塊是微黑棕色的，下體和腿呈現灰白色。

　　繪製駝鹿時可能遇到的問題是如何表現牠們身上不同部位的毛皮所顯現出來的不同色彩，以及由於陽光和陰影的效果所造成的色調變化。

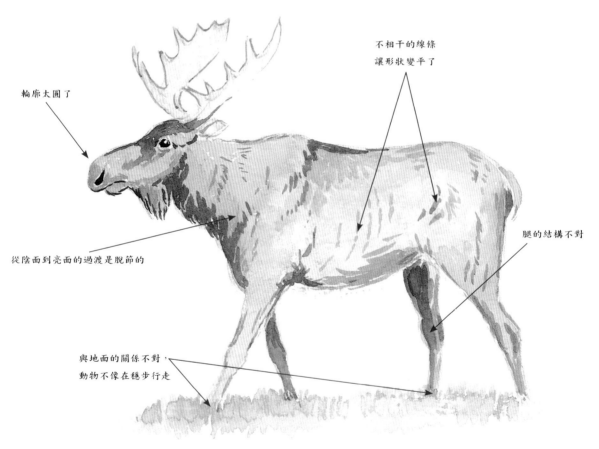

不相干的線條
讓形狀變平了

輪廓太圓了

腿的結構不對

從陰面到亮面的過渡是脫節的

與地面的關係不對，
動物不像在穩步行走

技法

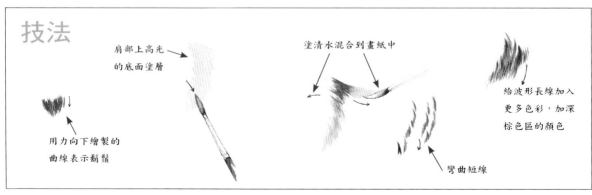

肩部上高光
的底面塗層

塗清水混合到畫紙中

給波形長線加入
更多色彩，加深
棕色區的顏色

用力向下繪製的
曲線表示鬚髯

彎曲短線

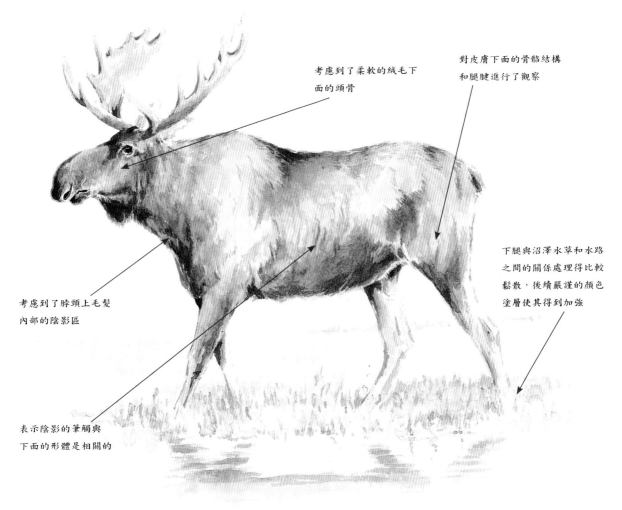

考慮到了柔軟的絨毛下面的頭骨

對皮膚下面的骨骼結構和腿腱進行了觀察

考慮到了脖頸上毛髮內部的陰影區

下腿與沼澤水草和水路之間的關係處理得比較鬆散，後續嚴謹的顏色塗層使其得到加強

表示陰影的筆觸與下面的形體是相關的

　　對頁上例圖中所列出的問題可以通過柔和地、有針對性地疊加塗層和上釉得到解決，即由明到暗，逐漸地建立起圖像。使用水彩塗層可以製作出色彩和色調，比如在增強鼻子的陰影效果和天鵝絨質感的時候；還可以在著色時通過控制行筆的方向，用線條塑造出形體（見第 85 頁）。我在這裡保留了一些色彩很淡的"襯底"塗層，我想透過這些塗層給大家演示一下，在濕加濕和乾加濕的塗色過程中所建立起來的顏色和色調是如何將動物形體塑造出來的。在圖像上覆蓋的後續塗層和釉層將增加顏色和色調的強度。

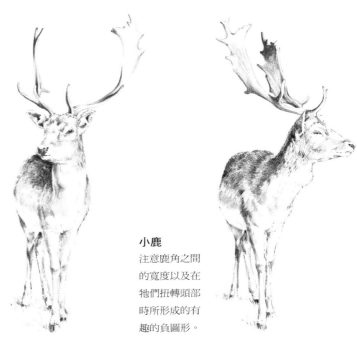

小鹿
注意鹿角之間的寬度以及在牠們扭轉頭部時所形成的有趣的負圖形。

灰熊

水溶性石墨鉛筆和水彩塗層

灰熊的棕色背部和肩膀上都長著帶有 "銀梢" 的長毛，牠的名字也由此得來。這種動物有著超常的嗅覺，聽力也很好，彌補了牠們在視力上的不足。灰熊的掌闊而平，長著不能伸縮的爪，用來折斷裸露的原木、刨坑、撕扯食物、攀爬，也可以當作棍棒打擊獵物。

沒有經驗的藝術家在描繪長在灰熊脖子上厚厚的頸毛時經常會遇到問題，他們不知道如何清晰地表現出這些區域的輪廓，只會用鉛筆描畫一些分離的線條，繪製出來的圖像看上去都是扁平的，其實，灰熊脖頸上厚皮毛中有一些 V 形陰影凹陷處，在這些凹陷處的後面切入顏色就能夠解決這個問題。

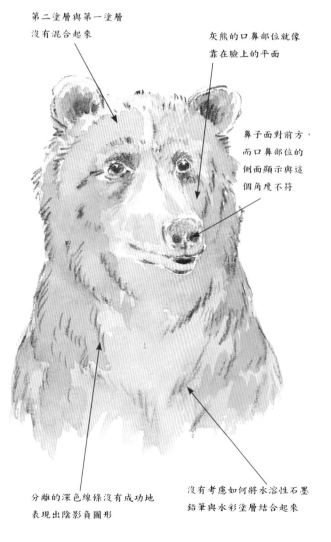

第二塗層與第一塗層沒有混合起來

灰熊的口鼻部位就像靠在臉上的平面

鼻子面對前方，而口鼻部位的側面顯示與這個角度不符

分離的深色線條沒有成功地表現出陰影負圖形

沒有考慮如何將水溶性石墨鉛筆與水彩塗層結合起來

王的姿態

灰熊是世界上最強大的動物之一，但是當牠用後腿站立時，通常並不具有攻擊性，牠只是在觀察周圍的景物，這一舉止給繪畫者們提供了絕好的機會來觀察牠的掌，以及掌上結實的指甲和厚厚的皮毛質感。

最初使用削尖的鉛筆繪製的淺色邊線隨著繪畫的進展被吸收到畫中了

沿著形體生長的厚皮毛的輪廓

皮毛內部的陰影凹陷圖形

　　對濃密的皮毛層覆蓋下的結構和形體要瞭解清楚，做到這一點很重要。在初步的繪圖稿建立起來之後，使用水彩塗層將其覆蓋，進而再用水溶性石墨鉛筆在水彩塗層上進行深思熟慮的塗繪，一個真實的立體圖像就展現出來了。

　　準備好繪製出定向的毛筆和鉛筆線條，用這些線條建立起一系列的塗層，尤其是在陰影區域，這些區域的暗色凹陷處與形體的亮面形成對比。

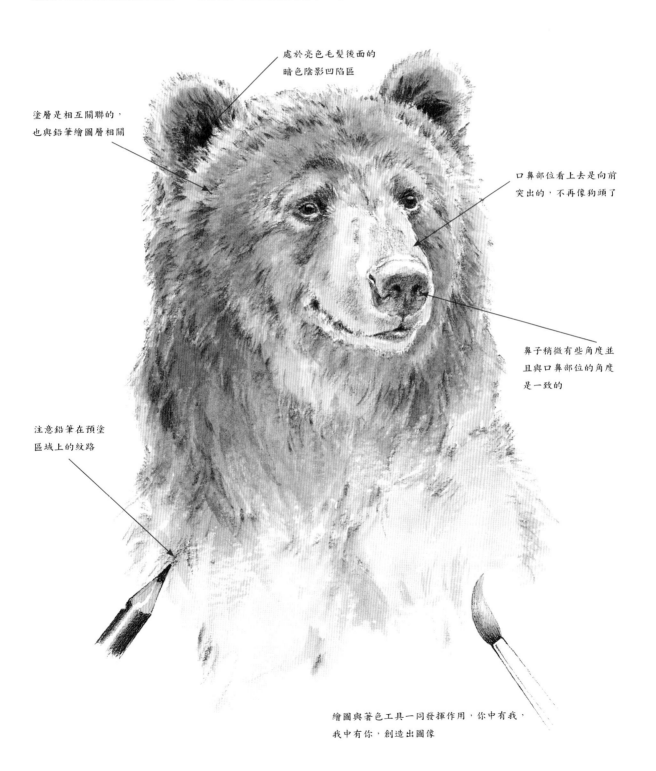

處於亮色毛髮後面的暗色陰影凹陷區

塗層是相互關聯的，也與鉛筆繪圖層相關

口鼻部位看上去是向前突出的，不再像狗頭了

鼻子稍微有些角度並且與口鼻部位的角度是一致的

注意鉛筆在預塗區域上的紋路

繪圖與著色工具一同發揮作用，你中有我，我中有你，創造出圖像

鉛筆與毛筆練習

本章節主要介紹鳥類、爬行動物和昆蟲的畫法，這裡的練習都與這些題材相關。練習中示範了使用單純一種工具和不同工具混合使用的幾種技法。

鋼筆與水彩

水彩塗層的混合顏料（使用濕加濕技法）與細緻的鋼筆繪圖（使用 .01 繪圖勾線筆）在水彩畫紙上結合操作時，可以非常富有表現力，同時水彩畫紙上的紋理也對整體的印象起到助推的作用（見第 114 頁）。鋼筆與塗層的結合運用是一種很流行的作畫方式，既能表現寫意的風格，也可以像這裡的例子中一樣，使用比較細緻的繪製手法。

有限的顏色組合

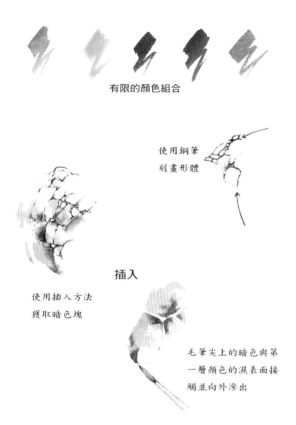

使用鋼筆刻畫形體

插入

使用插入方法獲取暗色塊

毛筆尖上的暗色與第一層顏色的濕表面接觸並向外滲出

速繪筆與繪圖勾線筆

這類水筆能夠在有圖案的明亮表面上用繽紛的彩色與豐富的黑色製造出各種對比。使用防水速繪筆與水彩顏料相結合，加上少許清水也可以進行柔和的混合，而繪圖勾線筆則能夠創造出一系列的紋理。

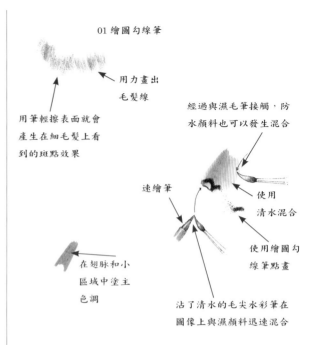

01 繪圖勾線筆

用力畫出毛髮線

用筆輕擦表面就會產生在細毛髮上看到的斑點效果

經過與濕毛筆接觸，防水顏料也可以發生混合

速繪筆

使用清水混合

使用繪圖勾線筆點畫

在翅脈和小區域中塗主色調

沾了清水的毛尖水彩筆在圖像上與濕顏料迅速混合

從這些練習中大家可以看到，在有紋理的表面上，使用繪圖勾線筆繪製出柔和的波形曲線，就能夠表現出蝴蝶細毛的精緻效果。這些細毛覆蓋了蝴蝶的部分身體，而繪製蝴蝶翅膀邊緣的精美花紋時使用的是點畫法，它與這部分細毛圖案形成了對比。

毛尖水彩筆

這種筆單獨使用時，可以通過各種方式創造出不同的效果（見第 104 頁）。選擇一組不同色值的中性灰色，如果你想這麼做，你就可以使用非常淺淡的色調打出你的初稿，然後隨著圖像的發展添加越來越明亮的顏色，而不需要使用鉛筆去繪製初稿。

點畫的例子

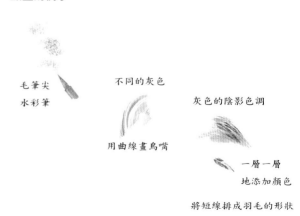

毛筆尖水彩筆

不同的灰色

灰色的陰影色調

用曲線畫鳥嘴

一層一層地添加顏色

將短線排成羽毛的形狀

色鉛筆

這種筆用來描繪色彩亮麗的鳥類很實用,因為牠們的顏色比較濃艷,疊加出來的色層能夠達到強飽和度,適合表現生動活潑的彩色主題,也能夠進行柔和的塗繪,創造出精細淡雅的色調。

水溶性石墨鉛筆

這種筆的用法不勝枚舉,要多做練習對這些用法進行實踐,包括不同的紋理、色調和細微的色彩操作,同時在多種表面上做實驗,找出那種最適合的紋理來幫助你表現所選擇的繪畫對象。

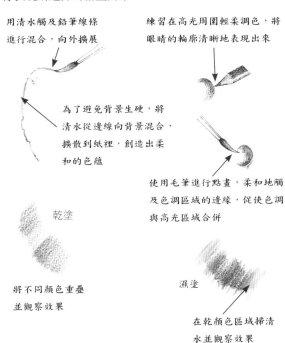

用清水觸及鉛筆線條進行混合,向外擴展

練習在高光周圍輕柔調色,將眼睛的輪廓清晰地表現出來

為了避免背景生硬,將清水從邊線向背景混合,擴散到紙裡,創造出柔和的色蘊

使用毛筆進行點畫,柔和地觸及色調區域的邊緣,促使色調與高光區域合併

乾塗
將不同顏色重疊並觀察效果

濕塗
在乾顏色區域掃清水並觀察效果

粉彩條

這種工具的寬度和長度或者僅僅是鈍頭都可以讓你加以利用,製造出寬窄不一的各種線形。折斷的粉彩條也非常有用,可以作為厚塗專用的材料製作出形形色色的標記,我在這裡的練習中使用的是軟蠟筆。

練習畫輪廓的掃筆

壓克力

在淡色或彩色畫基上使用壓克力時,效果看上去往往更加突出,就像使用粉彩一樣,因為在底面色彩的襯托之下,所使用的白色會創造出強烈的對比(見第 108 頁)。如果一幅畫中的背景更加依賴於白色,而不僅僅是圖像本身的話,你需要決定在哪裡應該讓白色區結束。在繪畫開始之前將這件事搞定。

對著亮色調的方向累加顏色塗層,然後使用向下的短線塗深色

使用平頭畫筆將白色壓克力顏料一直塗到墨水的外周線

厚塗的白顏料在最初的(經過稀釋)塗層上疊加,代表較大的羽毛

水彩塗層

水彩顏料在單獨使用時,很適宜對疊加塗層進行精細處理,透過這些疊加塗層創造出色彩與色調的微妙效果。

這裡的練習示範了一些波形曲線的畫法,這些曲線可以用來表現蟾蜍背部的基本特徵。那些帶有高光區域的肉贅形成了牠們有著異常質感的皮膚表面,大家也可以在繪製鱗片時對上釉的方法進行實踐(見第 112 頁)。

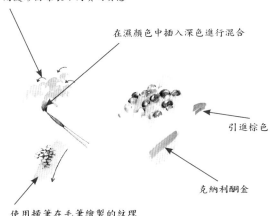

用波形曲線表示肉贅的質感

在濕顏色中插入深色進行混合

引進棕色

克納利酮金

使用掃筆在毛筆繪製的紋理上塗釉層

金鷹

速繪筆

華麗麗的金鷹基本上來說就是一種暗棕色的鳥類。金鷹這個名稱的由來緣於這種鳥類頭部和脖頸的金色羽毛，這部分羽毛會隨著年齡的增長而發生變化。金鷹利用強悍的利爪捕殺獵物，帶鉤的鷹嘴可以撕開猛獸的厚皮，攫取內臟作為食物，這種鳥類靠腐屍為生，並且殺戮鳥類和哺乳動物。

在使用速繪筆為鳥類作畫的時候；一個主要問題是繪畫者往往容易下筆過於用力。而實際需要的是筆與畫紙的輕柔接觸，不論是進行點畫，還是在使用細線描繪羽毛形狀的時候；紙張的選擇也是一個問題，你需要在多種不同的表面上經過練習，之後才能做出正確的決定，即便你對要畫的鳥進行了仔細的觀察，小心翼翼地勾畫出基本圖稿。如果對使用的繪畫材料瞭解不夠，而且在塗繪的過程中草率馬虎，也會將最後的效果搞糟。

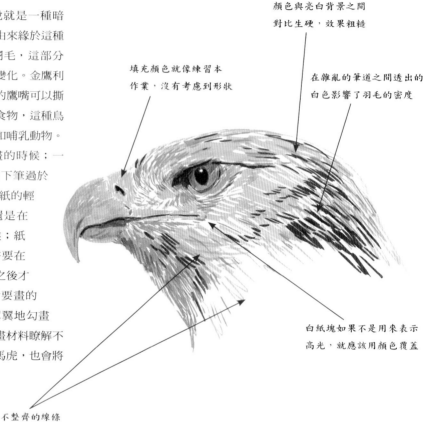

顏色與亮白背景之間對比生硬，效果粗糙

在雜亂的筆道之間透出的白色影響了羽毛的密度

填充顏色就像練習本作業，沒有考慮到形狀

白紙塊如果不是用來表示高光，就應該用顏色覆蓋

不整齊的線條

技法

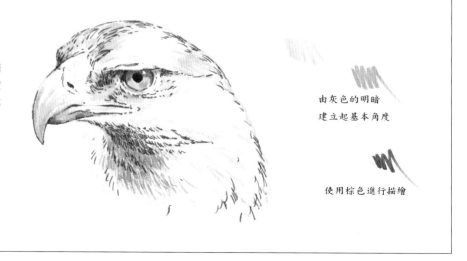

金鷹的頭部速寫
我們常常看到各種不同側面的金鷹圖像，從變化的角度觀察牠的頭部會讓我們對其頭骨的闊度有所認知。

由灰色的明暗建立起基本角度

使用棕色進行描繪

鷹的視力據說比人類強八倍。牠那深陷的眼睛貌似半合半閉，其實是在凝視，這種特徵常常誘使藝術家們想要捕捉牠的表情。

豐富多彩的毛尖水彩筆也可以透過建立兩到三層的顏色塗層製造出豐富的色彩，或者用來繪製單色畫作品。你不一定只局限於使用塗層給圖像"填充"內容，你還可以在不同的表面上嘗試實踐各種技法，透過這些技法來表現出各種形體與質感。在很多情況下，紙張的選擇會對最終取得的效果產生非常大的影響。我在這裡的插圖中使用的是紋理柔和、表面細膩的 Somerset Velvet 畫紙，這種紙能夠將對比表現得非常精細，而不會造成那種強烈色彩與白色之間的生硬對峙，在這種畫紙的表面上使用毛尖水彩筆也是一種和諧的搭配。

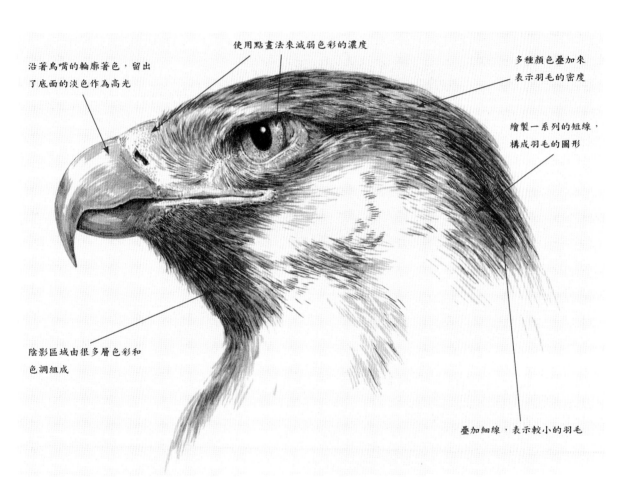

沿著鳥嘴的輪廓著色，留出了底面的淡色作為高光

使用點畫法來減弱色彩的濃度

多種顏色疊加來表示羽毛的密度

繪製一系列的短線，構成羽毛的圖形

陰影區域由很多層色彩和色調組成

疊加細線，表示較小的羽毛

熟悉的側面鷹圖
這幅鷹的側面輪廓像大家比較熟悉。這隻進攻型的猛禽用牠那張開的翅膀宣示著牠的力量。

所使用的各種不同的線形

鸚鵡

彩色鉛筆

　　鸚鵡有著色彩亮麗的羽毛。在繪製這種鳥類時，彩色鉛筆是一種理想的工具，不論是在光滑還是有紋理的畫紙表面上使用，這種筆都能產生比較好的效果。

　　喜歡交際的金剛鸚鵡通體鮮紅，大多是成群結對地生活，所以我沒有給單隻鸚鵡畫像，而是畫了一幅雙鳥圖。在這幅畫中，我給主題的關係設計了一個有趣的範圍，將一隻鸚鵡放在前景之中，另外一隻稍微靠後，使用背景來暗示牠們的棲息地，這樣的手法對構圖也是有益處的。

　　要想創造出鳥的羽毛長短不一的效果，需要在鳥的身上一層一層地添加顏色。這個過程常常會發生問題，鸚鵡這種鳥的尖喙有力度不對而表面光滑，和羽毛的質感形成了鮮明的對比，這些都是需要考慮的重要方面。因此要多進行小的、探索性的練習才有助於提高技藝。

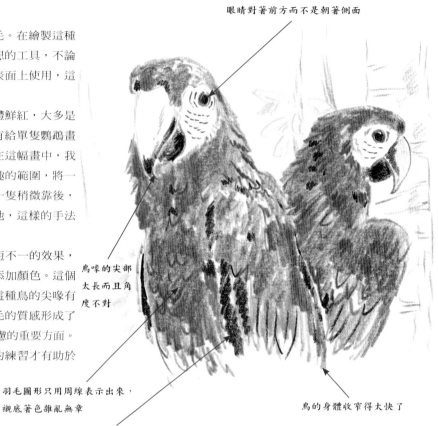

眼睛對著前方而不是朝著側面

鳥喙的尖部太長而且角度不對

羽毛圖形只用周線表示出來，襯底著色雜亂無章

暗色羽毛的形狀觀察得不對

鳥的身體收窄得太快了

技法

練習

繪製大量的定向線條進行實驗，這種有益的做法可以幫助你掌握如何刻畫重疊的羽毛的技巧。並且將色彩和色調進行混合，尤其是在描繪那種長著多彩羽毛的鳥翅膀時。

將藍色往下拉

將黃色線條往下拉

切入黑色

建議的顏色組合

將不同的鮮艷色彩進行精心混合。使用混合成的顏色來表現鸚鵡明亮而美麗的羽毛。

深朱紅色

鮮紅

洋紅

深鎘黃

生赭色

青銅色

普魯士藍

黑色

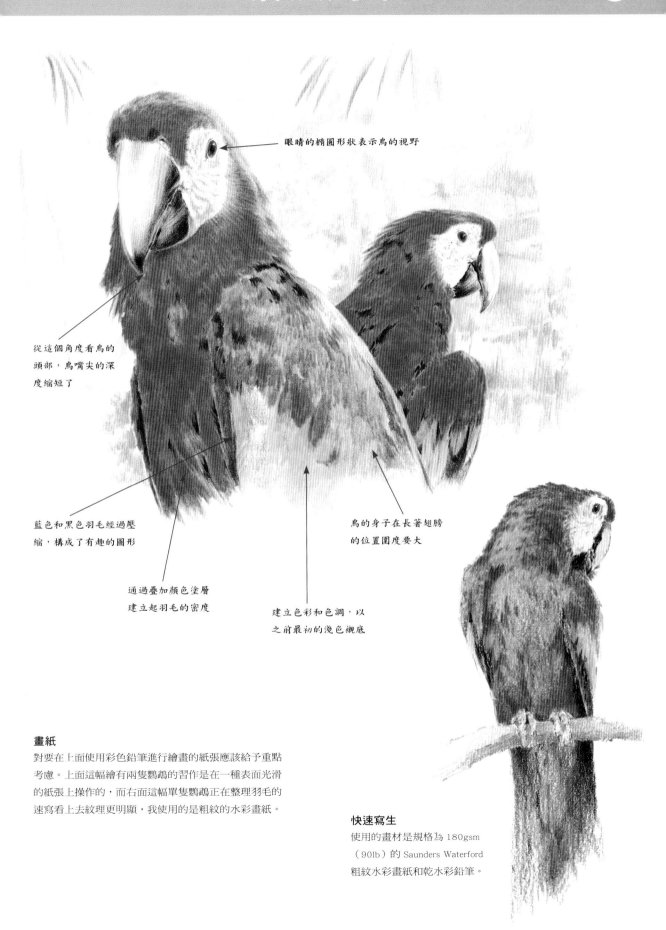

眼睛的橢圓形狀表示鳥的視野

從這個角度看鳥的
頭部，鳥嘴尖的深
度縮短了

藍色和黑色羽毛經過壓
縮，構成了有趣的圖形

通過疊加顏色塗層
建立起羽毛的密度

建立色彩和色調，以
之前最初的淺色襯底

鳥的身子在長著翅膀
的位置圍度要大

畫紙
對要在上面使用彩色鉛筆進行繪畫的紙張應該給予重點
考慮。上面這幅繪有兩隻鸚鵡的習作是在一種表面光滑
的紙張上操作的，而右面這幅單隻鸚鵡正在整理羽毛的
速寫看上去紋理更明顯，我使用的是粗紋的水彩畫紙。

快速寫生
使用的畫材是規格為 180gsm
（90lb）的 Saunders Waterford
粗紋水彩畫紙和乾水彩鉛筆。

帝企鵝

壓克力

　　帝企鵝是所有海鳥中最重、最耐寒的一族。牠們站直時身高可達 1 米、體重達到 41 千克。除了冰雪，這種鳥類很少踏足其他地面，就是在這樣的環境之下，四周圍赤裸的藍白色映襯著企鵝們黑色的頭部、肩背和翅膀，激起了藝術家們為牠們畫像的熱情（在動物園裡的情況除外）。

　　有時候要想為一次繪畫創作提前設計好發展的各個階段是一項艱巨的任務：從選擇畫基和它的顏色開始，經過打初稿，對顏色的疊加進行構思，以獲得預期的質感和圖案，到最後完成時的潤色與修飾，並且要知道在哪裡應該止步。還有一個需要考慮的要素是你想將作品完全製作成畫像式的，還是更傾向於插圖的設計形式。

外周線讓形體變平了

如果背部和翅膀使用黑色，從脖頸向下的黑條紋就不明顯了

黑與白之間的對比線太垂直了

白色短線太少了，不足以有效表現輪廓上的高光

白色短線太少了，不足以有效表現輪廓上的高光

要想使用黑紙代表鳥身上明顯的黑色區域，就需要亮色的外圍周線或淺色背景

不知道如何畫冰的表面

　　企鵝的流線型外表使牠們能夠潛到很深的水下覓食（在那裡牠們可以逗留長達 18 分鐘），而牠們本身這種不加修飾的美麗和簡單的弧線形身材很適合使用壓克力顏料來表現。

　　我在這裡對兩位畫中角色的形體進行了簡化，強調了牠們有光澤的背部上的圖案，而沒有進行深入的畫像式描繪，重要的方面依然是使用間圖形（遠處企鵝的白色胸部和近處企鵝的後背之間）和負圖形將兩隻企鵝的關係建立起來，對構圖的安排和具體操作的細節都要經過周密的考慮方能開始著手繪畫。

白色背景將企鵝圖像
突出到前面

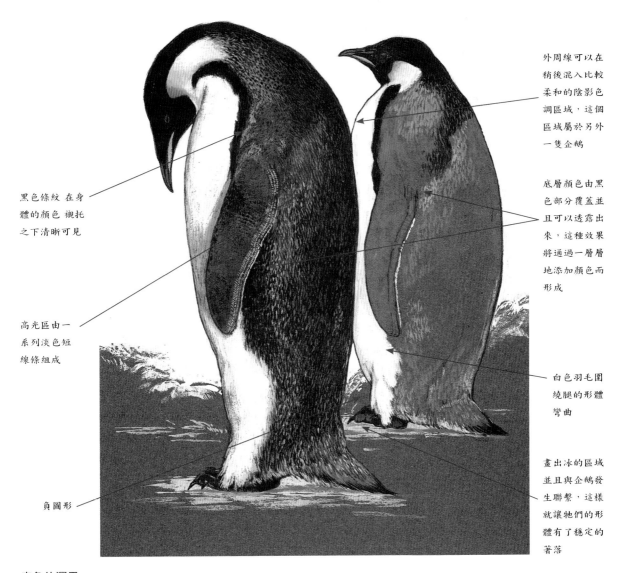

外周線可以在稍後混入比較柔和的陰影色調區域，這個區域屬於另外一隻企鵝

黑色條紋 在身體的顏色 襯托之下清晰可見

底層顏色由黑色部分覆蓋並且可以透露出來，這種效果將通過一層層地添加顏色而形成

高光區由一系列淡色短線條組成

白色羽毛圍繞腿的形體彎曲

負圖形

畫出冰的區域並且與企鵝發生聯繫，這樣就讓牠們的形體有了穩定的著落

底色的運用

在一些形體的背後塗淺色能夠讓牠們的輪廓更加清晰，並且也將牠們的位置前移了。這個時候，你可以規定一個格式來限制所要塗繪的顏色，這樣你就能夠搞定顏色要塗到哪裡為止的問題，這個格式只適用於畫面的上半部分，在圖畫的基礎部分，只需要利用環境的提示就可以了，同時這個環境也足以讓畫中主體有一個穩定的著落。

啞聲天鵝

粉彩

　　儘管名為"啞聲"天鵝，這種鳥類卻能夠製造出各種動靜和聲響。在河流和淡水水域上的一幕普通景象之中，優雅的天鵝攜著牠們那曲線優美的翅膀為蠟筆構成了一個令人欣喜的繪畫題材，然而弄清哪一種表面適合蠟筆製作卻不是一件容易的事情，有時候，你選擇了白色表面，但是這種顏色卻不能為你繪製的題材增色，特別是當你繪製的是一隻長著白色羽毛的鳥時，你就不得不在繪圖中使用外圍輪廓線；也可以反其道而行之，為底面選擇一種適合的彩色，這樣就沒必要使用外圍輪廓線了，但是，如果缺少背景，那將意味著圖像會處於懸浮的狀態。

　　另外一個問題是表面上的紋理，如果紋理太明顯或凹痕太深，其本身就會分散對主題圖像的注意力，從負圖形下筆，無論你打算最後以多快的速度將畫像完成。我們堅持建議你繪製探究性的初稿，以預先將圖像姿勢的內部關係建立起來。

扭曲的負圖形意味著翅膀失去了吸引人的造型

畫紙紋理太明顯，
弱化了粉彩圖像的效果

在頭部後面塗抹粉彩的方法
讓翅膀變平了

使用粉彩隨意塗抹的藍
色缺乏對形體的考慮

沒有水面的跡象，無法清晰顯
示出形體輪廓，也讓天鵝處於
懸空狀態

技法

從負圖形下筆

無論你打算最終以多快的速度將
畫像完成，我們堅持建議你繪製探
究性的初稿，預先將圖像姿勢的內
部關係建立起來。

垂直的與水平的輔助線
幫助將頭與翅膀形成正
確的相對關係

考慮翅膀羽毛的彎度

考慮形體

使用粉彩條透過快速掃筆進行塗色，繪製一幅簡單的畫像，這個時候如果對使用粉彩條的畫基有所考慮，會獲得更好的效果，在圖像上迅速置入的各種標記只體現出一個印象而不是細緻的作品，如果選擇一個彩色的底面，就可以獲得整個畫面的協調和統一。

觀察天鵝時，最普通的視角之一是從一座橋或河岸上向下看著牠們從眼前莊重地滑行而過，為了讓這個場面更加清楚地顯示出來，我在畫像時選擇了一個角度，從這個角度可以觀察到羽毛的排列與水之間的對比，翅膀之間的深色負圖形將觀眾的視線引向天鵝的頭部與頸項的正確位置。

粉彩畫板的顏色烘托起了圖像

顏色強烈的負圖形撐起了天鵝的姿勢

稍微彎曲的線條帶有淺色末梢，描繪出翅膀的彎度

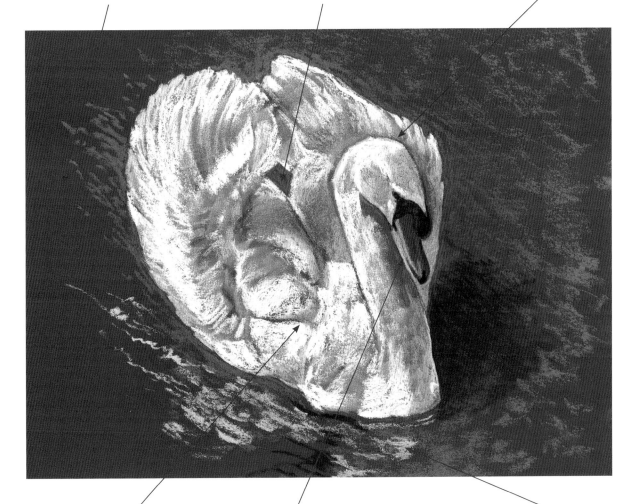

陰影色調區是認真畫出來的

鳥喙與脖頸之間稍微分開，將牠們的位置都移到前面

水面上的小倒影讓天鵝有了著落

蟾蜍

水彩

通蟾蜍一般生息在花園、田野和林地中，牠們的皮膚呈斑駁的黃棕色，這種色彩使牠們在大自然的棲息地得到很好的偽裝。蟾蜍後背上的肉贅其實是一種特別的保護武器，牠們可以分泌出一種毒液，這種毒液對一些動物具有致命的作用，但是對人類通常是無害的。

繪製蟾蜍需要混合製成具有細微差別的顏色，這是一個容易發生問題的過程，因為調製出來的顏色要能夠表現出蟾蜍身上被肉疣覆蓋的外皮質感。表現質感使用一組有限的色彩就可以解決問題，而要表現那些肉疣，只有在其身體上描繪出一種印象（而不是分別畫出一個個的形狀）才能得到期望的效果。

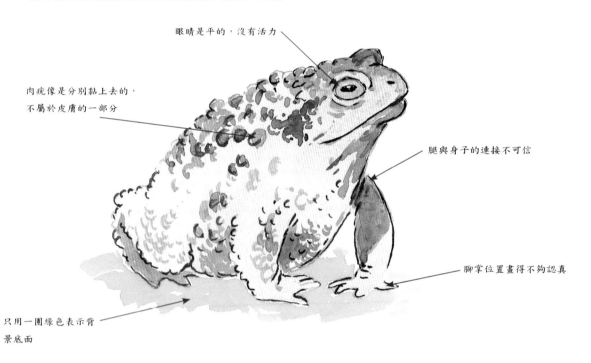

眼睛是平的，沒有活力

肉疣像是分別黏上去的，不屬於皮膚的一部分

腿與身子的連接不可信

腳掌位置畫得不夠認真

只用一團綠色表示背景底面

技法

顏色與用量

這幅例圖中使用的基本顏色是生赭色、鈷藍和深褐色。我在表現蟾蜍的身體特徵時，使用了極少的黑色，並且用克納利酮金激活了有些沈悶的效果。

生赭色

鈷藍色

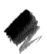

深褐色

翠綠色

將生赭色與鈷藍色按照不同比例進行混合能夠產生出不同的微妙色彩

在前面製成的混合色中也可以加入深褐色來增強深色的效果

綠色在單獨使用時並不適用，但是加入深褐色就不同了

　　繪製蟾蜍的皮膚表層需要好幾種變化細微的中性色，這些中性色可以透過有限的顏色組合調製出來。繪製方法是將較暗的顏色製成水彩塗層進行疊加來獲得色彩的飽和度，以及透過上釉來增加一些區域的亮度。在淺色的腿和身體下部的後方置入深色，使這些部位突出來。我還繪製了綠葉的印象作為蟾蜍形體的支撐，然後在綠葉和蟾蜍形體上輕柔地覆蓋釉層將整個畫面統一起來。

　　這幅例圖示範了作品完成過程的不同階段，從最初的鉛筆打稿，到在頭和肩部周圍逐步疊加漸濃的色彩。開始繪製的圖像比較鬆散，然後使用淺淡的中性色鋪底層，讓毛筆線條在不均勻的背部和側身區域曲折迂迴，產生一種乾筆畫效果，將一些地方的紋理突顯出來，之前輕輕繪製而成的鉛筆圖案如果還能看出來的話，也給畫像增強了效果。

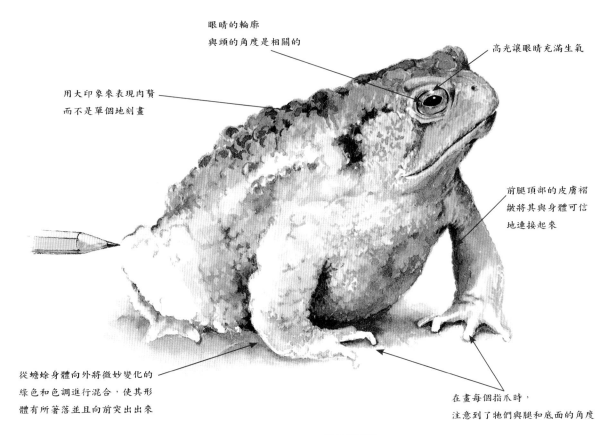

眼睛的輪廓
與頭的角度是相關的

高光讓眼睛充滿生氣

用大印象來表現肉贅
而不是單個地刻畫

前腿頂部的皮膚褶
皺將其與身體可信
地連接起來

從蟾蜍身體向外將微妙變化的
綠色和色調進行混合，使其形
體有所著落並且向前突出出來

在畫每個指爪時，
注意到了牠們與腿和底面的角度

將克納利酮金色
與生赭色和鈷藍色混合

溫莎牌與牛頓牌的克納利酮金色
用來混合顏色或作為釉層
使用都非常理想

在深褐色中加入少量
克納利酮金色進行試驗

單色畫習作
普通的青蛙比蟾蜍的個頭要小，但是牠們生息的環境是一樣的，青蛙比蟾蜍要敏捷得多，遇到危險能夠飛快跳離。

注意折疊著的
後腿的長度

鱷魚

鋼筆和塗層

　　尼羅河鱷魚是世界上體型最大的鱷魚品種之一。牠們長在下頜的牙齒正好嵌入上頜兩側的凹口中，短吻鱷與尼羅河鱷魚有所不同，區別在於其所有上牙齒懸在下頜的牙齒之上。兩種鱷魚的軀體都不是完全由腿支撐的，而是與地面接觸的。

　　在試圖表現爬行動物的鱗是如何沿著其形體的輪廓排布時，沒有經驗的畫家常常會遇到問題，比如一些呈圓形或彎曲的部位容易被畫成平面狀的，在一些過渡的位置，較大的魚鱗併入較小的圖形或者形成線性的形狀，將這些地方刻畫出來都是比較困難的。

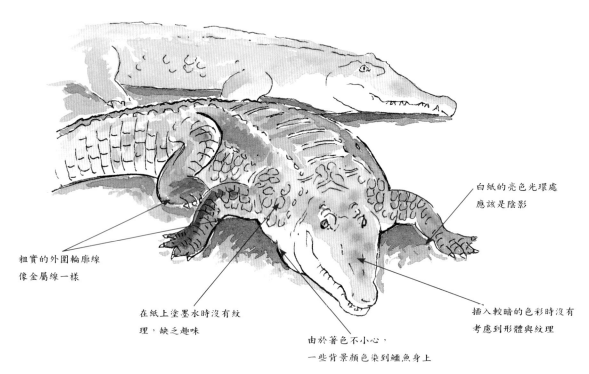

白紙的亮色光環處
應該是陰影

粗實的外圍輪廓線
像金屬線一樣

在紙上塗墨水時沒有紋
理，缺乏趣味

插入較暗的色彩時沒有
考慮到形體與紋理

由於著色不小心，
一些背景顏色染到鱷魚身上

技法

覆蓋形體的魚鱗

鱷魚的身上和腿上遍布著各種形狀和大小不等的魚鱗，它們構成了有趣的圖案。我在給鱷魚畫像時，選擇了一種有紋理的水彩畫紙，在這種畫紙上使用鋼筆尖輕擦表面繪製出來的圖案可以創造出比用力塗繪更加有特色的紋理，這裡的插圖顯示了我對魚鱗依附於輪廓的排布的考慮。

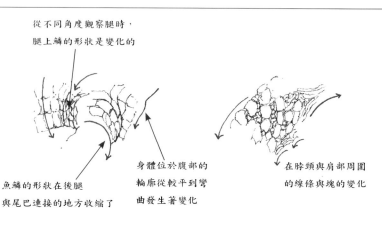

從不同角度觀察腿時，
腿上鱗的形狀是變化的

魚鱗的形狀在後腿
與尾巴連接的地方收縮了

身體位於腹部的
輪廓從較平到彎
曲發生著變化

在脖頸與肩部周圍
的線條與塊的變化

像鱷魚這種體型大、體重大的爬行動物可以走很長的距離而不需要吃東西，牠們在後背和尾巴上積累了脂肪的沈澱。鱷魚是一種令人恐懼的掠食動物，移動起來非常迅捷，與其形體的尺寸完全不相稱，牠們更喜歡埋伏在暗中等待，然後用強壯的兩顎捕獲獵物。我們在給鱷魚畫像時，應該將牠那種沈重的"感覺"滲透到作品中。

在鱷魚的身軀和肢體的下面加入濃重的暗色陰影區，利用這些區域可以有效地將這一靜態的爬行動物穩當地安置在它的支撐面上。

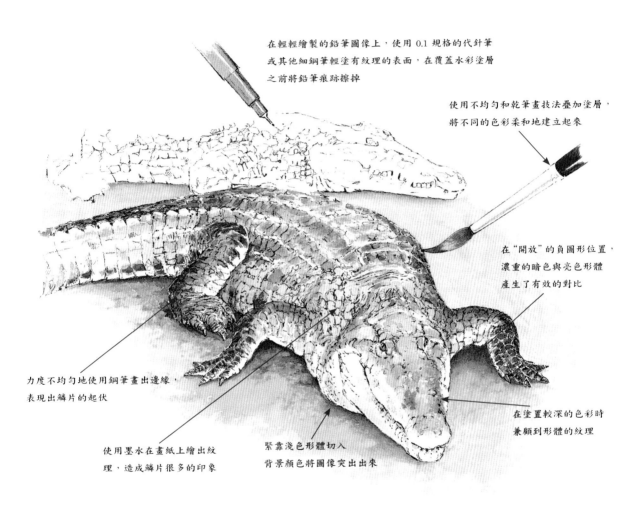

在輕輕繪製的鉛筆圖像上，使用 0.1 規格的代針筆或其他細鋼筆輕塗有紋理的表面，在覆蓋水彩塗層之前將鉛筆痕跡擦掉

使用不均勻和乾筆畫技法疊加塗層，將不同的色彩柔和地建立起來

在"開放"的負圖形位置，濃重的暗色與亮色形體產生了有效的對比

在塗置較深的色彩時兼顧到形體的紋理

緊靠淺色形體切入背景顏色將圖像突出出來

使用墨水在畫紙上繪出紋理，造成鱗片很多的印象

力度不均勻地使用鋼筆畫出邊緣，表現出鱗片的起伏

比較
這張小習作上畫的是一隻長著飛毛腿的蜥蜴，圖中示範了牠與鱷魚在體型、四肢與細腳趾上的區別，注意蜥蜴身體下面的影子位置，它表示出蜥蜴在快跑的時候與地面之間形成的距離。

亮色負圖形

蝴蝶

速繪筆

蝴蝶張開翅膀時，整個身體構成了精確的對稱，給藝術家們提供了描繪牠們的機會。很多蝴蝶將翅膀伸展開是為了增加翅膀的體溫，所以牠們的這個姿勢其實是一種自然狀態。

蝴蝶的身體分為三個部分：頭部、胸部和腹部，身體的大部分和附件被一層平貼的毛所覆蓋，蝴蝶的一對長長的觸鬚從兩眼之間升起，在末梢部位擴大形成一根小棍。

很多藝術家採用下面介紹的描摹紙方法能夠準確地複製出所需要的對稱。儘管如此，倘若對繪圖工具不熟悉或缺乏對表現對象的仔細觀察，他們依然會在繪畫的過程中遇到問題。

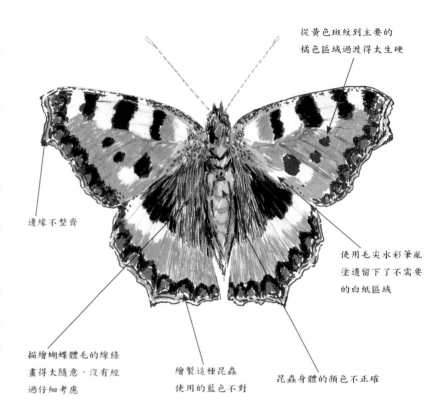

從黃色斑紋到主要的橘色區域過渡得太生硬

邊緣不整齊

使用毛尖水彩筆亂塗遺留下了不需要的白紙區域

描繪蝴蝶體毛的線條畫得太隨意，沒有經過仔細考慮

繪製這種昆蟲使用的藍色不對

昆蟲身體的顏色不正確

技法

描摹對稱圖案
這種方法分成幾個步驟幫助你獲得對稱的圖像。

使用軟芯鉛筆在描摹紙上繪製出半只蝴蝶的圖像和圖案，鉛筆芯要足夠軟，這樣才能畫出清晰的筆跡以供描摹，或者直接描摹一隻蝴蝶的圖像

1 將描摹紙放在畫好的圖像上

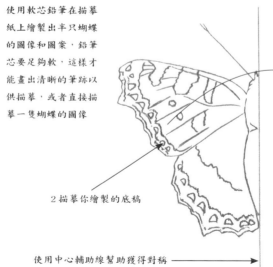

2 描摹你繪製的底稿

3 將描摹紙翻轉，讓沒繪圖的一面朝上，使用削尖的鉛筆將你從反面看到的圖像描摹下來，然後與先前的圖稿連接，形成完整的圖像

使用中心輔助線幫助獲得對稱

對顏料的塗繪加以認真思考很重要，從一種顏色向另外一種顏色的過渡要經過仔細琢磨才能使繪製出來的斑紋準確。我將製作這個圖像所涉及的整個過程分成了三個部分，在下面用數字表示出來。

從上向下觀察張開翅膀的蝴蝶時，我們看不到牠的三對腿，這三對腿分別從牠們胸部的三節之中長出來。如果你希望讓你的圖像"穩住"或有所著落，那就把牠安置在一片葉子或一朵花上。

繪製一副翅膀，詳細標出斑紋的位置，進行描摹並且過渡到設置好的中心輔助線的另外一側

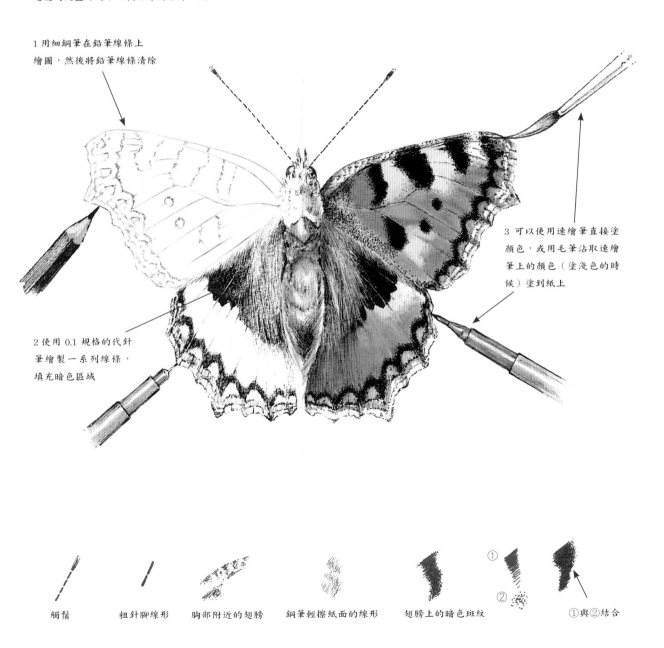

1 用細鋼筆在鉛筆線條上繪圖，然後將鉛筆線條清除

2 使用 0.1 規格的代針筆繪製一系列線條，填充暗色區域

3 可以使用速繪筆直接塗顏色，或用毛筆沾取速繪筆上的顏色（塗淺色的時候）塗到紙上

觸鬚　　粗針腳線形　　胸部附近的翅膀　　鋼筆輕擦紙面的線形　　翅膀上的暗色斑紋　　①與②結合

蚱蜢

Derwent 可溶性彩色石墨鉛筆

蚱蜢更喜歡出沒於有草的棲息地，在這樣的地方，牠們的顏色與周圍的環境融為一體。所以，平時蚱蜢並不太容易被發現，但是一旦被驚動，你會看到牠們能夠蹦得很遠。

在給這種複雜的小生物畫像的時候，如果沒有仔細觀察其各個組成部分，或者沒有很好理解牠們的活動，就會遇到問題，在繪製其他微型昆蟲時同樣如此。

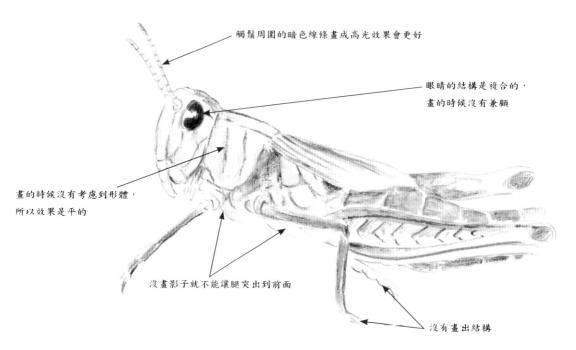

觸鬚周圍的暗色線條畫成高光效果會更好

眼睛的結構是複合的，畫的時候沒有兼顧

畫的時候沒有考慮到形體，所以效果是平的

沒畫影子就不能讓腿突出到前面

沒有畫出結構

技法

測試畫筆

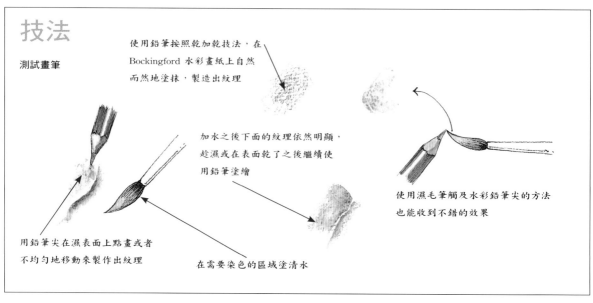

使用鉛筆按照乾加乾技法，在 Bockingford 水彩畫紙上自然而然地塗抹，製造出紋理

加水之後下面的紋理依然明顯，趁濕或在表面乾了之後繼續使用鉛筆塗繪

使用濕毛筆觸及水彩鉛筆尖的方法也能收到不錯的效果

用鉛筆尖在濕表面上點畫或者不均勻地移動來製作出紋理

在需要染色的區域塗清水

　　繪製蚱蜢這樣的主題，實際尺寸如此之小，你會需要清晰的攝影照片作為參考，才能夠享受描繪那種糾結於其中的複雜結構的樂趣。要想將這種小精靈真實可信地刻畫出來，要努力嘗試去理解牠們身上各個組成部分之間是如何相互關聯的。

　　由 Derwent 生產的淡色鉛筆系列能夠展現出動人的色彩，是繪製蚱蜢的理想用具，我在這裡根據所繪題材選擇了一組有限的顏色，並且只用這幾種顏色來說明它們的多用性。

　　在不同種類和厚度的畫紙上工作時，你可以表現出各種各樣的效果和顏色明暗，使用鉛筆進行乾加乾技法的操作時，你可以製作出帶有色調暗示的鉛筆草圖，而當它們一接觸水，生動的色彩就浮現出來了。

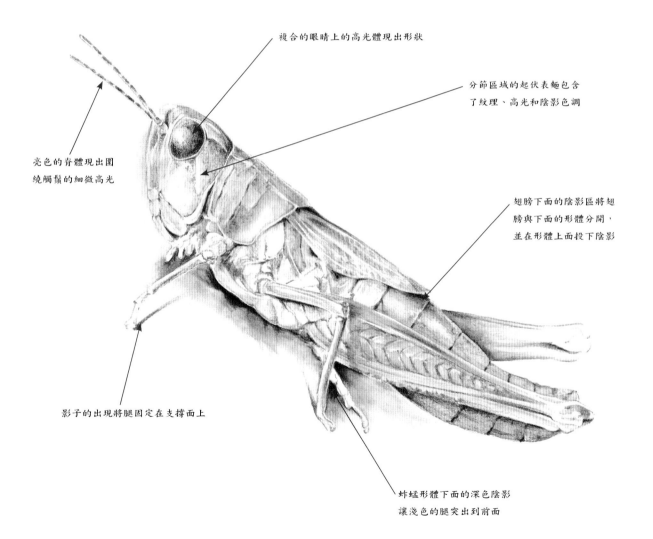

複合的眼睛上的高光體現出形狀

分節區域的起伏表麵包含了紋理、高光和陰影色調

亮色的脊體現出圍繞觸鬚的細微高光

翅膀下面的陰影區將翅膀與下面的形體分開，並在形體上面投下陰影

影子的出現將腿固定在支撐面上

蚱蜢形體下面的深色陰影讓淺色的腿突出到前面

結束語

在這本書的各個主題章節中，我對不同的繪畫題材、繪畫工具和材料以及繪畫技法分別進行了講解。我希望大家能夠從中發現有趣味的部分，這些部分對你們來說是有新意的，或者可以幫助你們在動物繪畫方面提升一定的水平。

在給動物畫像時，如果結構健全，那麼只要有仔細觀察和對題材達到理解作為基礎，繪製出來的圖像就能是更有水準的。我在第 28~29 頁上介紹的輔助線方法，並且強調要對正、負圖形進行仔細觀察，就是基於這個道理。這些準確性練習的設計目的就是將其本身作為一個學習的過程，透過這個過程給各位打下堅實的基礎，最後培養出你們自己的風格，建立"結構線"這個方法可以幫助我們對所畫動物的不同種類進行識別，我將它的操作明確地分成了三個階段。

TRUDYFRIEND

過程

一幅藝術作品的創作需要有前期的訓練作為基礎，它的過程可以劃分如下。

1. 要對你的主題有清晰的認識，將這些認識融入你的潛意識之中。

2. 在你開始繪圖的時候，將所繪對象忘掉，這樣做是為了將其置於正確的位置上，然後尋找圖形與關係。

3. 繼續認識你的主題，這樣才能使繪製出來的圖像可以辨認。

在一個課堂上，除非作畫的題材是給定的，初學者們自己往往會選擇讓他們感興趣的繪畫主題，或者是他們認為"容易"畫的題材。如果你選擇的是後者，那麼我希望在經過第 28~29 頁上的練習之後，你能夠有所改變，會為了第一個原因來選擇你的繪畫主題，而不再是第二個。

輔助線方法適用於繪製任何主題，對主題產生認知的最重要方面是要對它有所理解，而達到這個目的的途徑就是仔細觀察。你可以從書中的照片上或者電影裡看到的形象中得到靈感和啟發，也能夠透過現場寫生有感而發，但是這些都不能取代第一步的探究性觀察。

你對題材的認知一旦得到吸收，這就意味著你對內容達到了理解，這時候你便可以開始著手進行初稿的起草或寫生。在這個過程中需要忘掉主題，完全專注於垂直線與水平輔助線之間的圖形關係，這樣你就能夠最後將你的視覺拼圖玩具組合在一起。

當這個"拼裝"圖像的步驟完成之後，下一步就是將這幅草稿黏貼到一面玻璃上，在上面覆蓋一張新紙，將所有重要的"邊緣"線條輕輕地描摹在這張新紙上，然後你就可以在上面自由地添加色調並且建立起立體圖像了。

如果你想要給一種特別的動物繪製肖像，進行和這種動物有關的各種練習，你會從這些練習中獲得許多益處。將開始繪畫之前的反覆練習當作一種熱身，就像音樂家和運動員在重大時刻來臨之前進行準備活動那樣。

即便是在有限的時間裡，你也可以讓你對藝術的熱愛達到這樣一個程度，那就是把它融入你的生活。比如，在任何可能的時候仔細觀察這些動物，研究牠們那些小動作，並且認識那些更常見和更明顯的體態特徵。以所有這些思路與想法作為積累，建立起你的藝術儲存，你就能夠真正用一個藝術家的眼光來鑒賞你的動物世界了，這是一個多麼奇妙的世界啊。